KB096100

미래를 위한 디자인

내일의 지구를 생각하는
오늘의 디자인

미래를 위한 디자인

내일의 지구를 생각하는 오늘의 디자인

초판 1쇄 발행 2017. 3. 10
초판 2쇄 발행 2021. 9. 15

지은이 조원호
펴낸이 지미정
편집 문혜영, 강지수 **디자인** 한윤아, 박정실 **마케팅** 권순민, 박장희

펴낸곳 미술문화 **주소** 경기도 고양시 일산동구 고양대로1021번길 33, 스타타워 3차 402호
전화 02) 335-2964 **팩스** 031) 901-2965 **홈페이지** www.misulmun.co.kr
등록번호 제2014-000189호 **등록일** 1994. 3. 30
인쇄 동화인쇄

© 조원호 2016

ISBN 979-11-85954-25-7(03600)
값 18,000원

미래를
위한
디자인

내일의 지구를 생각하는
오늘의 디자인

조원호 지음

숲과나

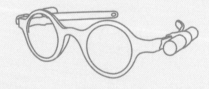

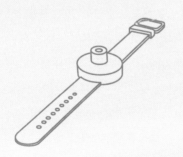

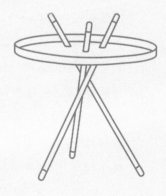

서론

지구와 인간

급격히 줄고 있는 빙하와 만년설, 해수면 상승과 해안가 침수, 슈퍼태풍과 폭우, 극심한 가뭄과 사막화 확산, 불의 고리를 잇는 지진과 해일, 살인적인 폭염과 열대야, 산성비, 폭설, 혹한. 세계 곳곳에서 나타나고 있는 이상 징후와 그로 인한 재난들은 우리가 살고 있는 지구가 온난화로 인해 심각한 위기에 처해 있음을 알려주는 주의와 경고의 메시지다. 이 같은 생태 환경의 문제 외에도, 지구에 살고 있는 우리가 풀어야 할 시급한 문제가 또 하나 있다. 그것은 인류가 더불어 살아가기 위한 공생의 문제다. 일제 강점기와 한국전쟁을 겪으면서 우리나라가 그랬듯이 지금 이 순간에도 지구촌 어딘가에서는 불안한 정치 경제 상황하에서 기아에 허덕이며 위태로운 목숨을 간신히 이어가고 있는 사람들이 적지 않다. 그러나 우리는 당장 그 같은 재난과 마주치기 전까지는 기상 이변이든 누군가의 생존권이든 그저 남의 일인 양 무심하게 지나치고 만다. 관심을 가지고 해결되어야 할 문제라고 공감하는 경우도 있겠지만, 실제로 도움이 되기 위해 나서는 것은 쉽지 않은 일이다.

　디자인은 어렵고 복합적인 문제들을 조형적으로 해결할 방안을 찾는 행위이며, 디자이너들은 그러한 일을 하도록 전문적인 훈련을 받고 기술을 갖춘 사람들이다. 조형적인 해법은 평면적으로는 도저히 해결책이 없을 것 같은 문제에 대해서도 다차원적인 입장에서 접근함으로써 흥미로운 대안을 찾아내곤 한다. 디자이너들은 그 문제가 환경에 관한 것이든 정치와 경제로 인한 것이든 인간 중심적인 방법론에 따라, 여러 각도에서 합리적인 연구와 검토를 거쳐 해결책을 모색한다. 따라서 현재 지구와 인간이 직면한 문제들에 대해서도 디자이너는 실제 사용자들이나 지역의 이해 당사자들과 협력을 통해, 그들이 속하게 될 생태계의 전체적인 맥락 안에서 적절하면서도 효과적인 해결 방안을 찾아내도록 도움을 주고 있으며 그 같은 역할은 더욱 확대되고 있다.

불편한 진실

미국 부통령을 지낸 앨 고어는 환경 운동가로 활동하고 있다. 그는 1천회 이상의 강연을 통해 지구 온난화와 그로 인한 심각한 환경 위기에 대해 전파하고 있다. 〈불편한 진실〉이라는 제목으로 진행되는 그의 강연에 따르면, 화석 연료 사용으로 이산화탄소 배출이 늘어나면서 65만 년 동안 축적된 북극의 빙하가 1년에 1% 정도 녹아 없어지고 있으며 그 속도는 더욱 가속화되고 있다고 한다. 빙하가 녹으면 빙하를 식수로 사용하는 전 세계 인구의 40%가 식수난을 겪게 될 것이고, 해수면 상승으로 뉴욕, 상하이, 도쿄 등 대도시의 40% 이상이 물에 잠기게 될 것이다. 그리고 바닷물의 온도가 오르면서 초강력 태풍을 불러오게 되는 대재앙의 연쇄 반응이 이어질 것이다. 지금이라도 탄소 배출량이 많은 나라들이 앞장서서 에너지 효율성을 높이고 대체 에너지 기술을 실용화할 정책을 마련하고 시행해야 하며, 기업들은 공해를 적게 배출하는 에너지 절약 제품을 개발해야 하고 개인들은 스스로 과소비적 행태를 바꾸고 온실가스 방출을 줄여야 이 같은 재난을 막을 수 있다는 것이다.

인류는 18세기에 산업 혁명을 거치면서 지구의 자원을 거침없이 개발하며, 지금 우리가 누리는 물질문명을 구축해 왔다. 문명의 발달은 결국 물질적 풍요로움을 통해 육체적인 편안함을 추구하는 과정이었기에, 물질적 기치에 길들여신 우리의 습관은 불편함을 감수하려고 하지 않는다. 그러나 인구가 70억인 지금을 그 10분의 1밖에 되지 않던 2백여 년 전과 비교해 보면 여러 가지가 다르다. 18세기 후반의 자연은 아무리 써도 고갈되지 않을 듯이 무한하고 풍부해 보였을 것이다. 당시의 개발 규모나 기술, 장비를 보면 지금에 비해 너무도 빈약한 데다 넓고 깊은 대자연은 아무리 탐험하고 발굴해도 끝없을 듯했을 것이다. 하지만 현재의 지구는 이미 경제적·생태적·사회적 위기에 직면해 있다. 지구 생태계의 생명 유지 필수 서비스 제공 능력은 한계점에 다다르고 있으며, 그것은 인구 증가 및 온난화와 함께 지구 생태계의 심각한 문제다.

우리나라는 OECD 가입국 중 원조 수혜국에서 후원국으로 바뀐 첫 번째 나라가 되었다. 그러나 세계은행에 따르면 각 나라의 빈부 격차는 1950년대 이후 소비

자 경제의 등장과 함께 더욱 심해지고 있고, 현재 전 세계 인구의 3분의 1이 하루 2달러 미만의 돈으로 연명하고 있다고 한다. 지구 생태계가 제 기능을 회복하고 인류가 공생하는 사회를 이루기 위해서는, 당면한 문제의 심각성에 대한 이해와 문제를 해결하기 위한 행동이 필요하다. 〈불편한 진실〉이란 인정할 수밖에 없는 진실이지만, 거기에는 받아들여야 하는 불편함이 함께 존재한다. 사람들이 이상한 징후를 보고 느끼면서도 그 같은 "신호들"에 담긴 심각성을 모른척하거나 적극적인 대응을 하지 않는 것은 그로 말미암아 생기는 당장의 불편함을 감당할 자신이 없기 때문이다. 여기에도 디자인의 역할이 필요하다. 디자이너들에게는 상상을 통해 '도달 가능한 조그만 유토피아'를 실현시킬 능력이 있다(Wood, J., *Design for Micro-Utopias: Making the Unthinkable Possible-Design for Social Responsibility*, Ashgate, Farnham, 2007). 디자인은 사람들이 불편한 진실을 받아들일 만큼, 세상을 위해 새로운 실체를 제안하고 구체화시킬 수 있는 강력한 힘이다.

디자인은 단절되어 있던 것을 다시 연결할 수 있고 새로운 관계를 맺게 할 수도 있다. 지속가능한 디자인은 경제적인 삶과 윤리 문화적 수용성 그리고 생태학적 진실 사이의 가장 좋은 조화를 찾아내기 위한 노력이다. 다시 말해서 디자인은 개념적인 것과 직관적인 것, 인공적인 것과 자연적인 것을 조화롭게 재결합시키는 능력이다.

왜 디자인인가

미국의 쿠퍼휴잇 국립디자인미술관은 지속가능한 미래를 지향하는 디자인 전시를 2010년에 개최했다. 전시의 제목, '왜 디자인인가'는 디자인이 오늘날 우리에게 닥친 가장 절박하면서도 중요한 문제들을 해결하는 최선의 수단이 될 수 있음을 강조하려고 제기한 물음일 것이다. 여기에는 하루가 다르게 발전하는 첨단기술 사회에 살면서도, 동시에 지구의 자연환경도 지켜야 한다는 서로 양립하기 어려운 문제의식이 담겨 있다. '왜 디자인인가' 전에는 인간의 지속가능한 미래라는 주제를 나름의 방법으로 풀어내는, 혁신적이고 진취적인 디자인들이 제시되고 있다. 세계 각

지의 디자이너들이 다양한 제품과 프로토타입 그리고 제안이나 메시지 등을 통해 사회적이고 환경친화적인 문제에 대한 해결 방안을 보여주고 있다.

그런데 이들이 제시하는 방안들은 과연 효과적인 대안이 될 수 있을까? 그 당시로서는 분명한 해결 방안이었을 것이다. 그러나 의욕적으로 내놓은 해결책이 실현 과정을 거치면서 재정적이거나 기술적인 문제에 가로막혀 더 이상의 진전을 보지 못한 경우도 있을 것이다. 아니면 천재적인 창의력이 또 다른 영역으로 확산되고 더 나은 개선 방안으로 발전했을 수도 있을 것이다. 전시가 개최된 지 여러 해가 지난 시점에서, 당시의 프로젝트들이 어떻게 완성되었을지 또는 어떻게 바뀌었을지, 그래서 궁극적으로는 미래의 인간을 위해 나아가야 할 디자인의 방향성에 대해 다시 한 번 되짚어 보는 것은 의미 있는 일이다.

진정한 세상을 위한 디자인

20세기 후반, 빅터 파파넥은 《진정한 세상을 위한 디자인*Design for the Real World*》에서 디자인의 윤리적 · 사회적 책임을 강조했다. 파파넥은 광고 디자인은 반드시 필요하지도 않은 물건을 구입하도록 꼬드기는 위선적인 직업이며, 산업 디자인은 광고업자들과 영합하여 겉만 번지르르한 물건을 만들어내고 있다고 비난했다. 그는 진정한 디자인이 추구해야 할 분야로, 전기가 공급되지 않고 도로도 제대로 나 있지 않은 제3세계를 위한 디자인, 장애인을 위한 보철 장비와 휠체어 등을 비롯한 의료 장비 디자인, 실험 연구 장비 디자인, 생명 지속 시스템 디자인 그리고 획기적인 발상의 디자인 등을 열거했다. 그로부터 30여 년이 지난 지금, 미래를 위한 디자인의 방향을 구체적인 분야로 구분하기보다는, 청정에너지, 공동체를 위한 건물 환경, 새로운 소재, 저개발 지역민을 위한 발전 방안, 건강과 보건, 서로에 대한 이해와 아이디어의 전달이라는 개념으로 접근하는 것도 적절한 방법이라고 생각한다.

어떻게 청정에너지로 세상에 전기를 제공할 것인가? 어떻게 지역 공동체가 안전하고 지속가능한 환경에서 살아갈 수 있을 것인가? 어떻게 우리는 끝없이 이어지는 재료의 생성과 폐기의 순환 고리를 매듭지을 수 있을 것인가? 어떻게 지구촌 모든

지역의 사람들을 생존의 위협에서 벗어나게 할 것인가? 어떻게 인본주의적인 보건 의식을 통해 모든 이의 삶의 질을 향상시킬 것인가? 어떻게 아이디어를 좀 더 효율적이고 창조적으로 전달할 것인가? 이러한 문제들을 해결하는 대전제는 우리가 살고 있는 지구 생태계와 인간이 빚어내는 갈등을 줄이고 해소함으로써 인류의 건강과 번영과 안락을 도모한다는 것이다.

기업의 경영자들과 정책 입안자들 그리고 소비자들과 일반인들은 왜 디자인의 가치를 받아들여야 하는가? 디자인이 환경 보호, 사회적 평등, 자원과 공공 서비스 그리고 창조적 자본에 대해 어떤 영향을 미칠 수 있을까? 이 책에 소개되는 프로젝트들은 이 문제들에 답하며 더 많은 논의를 불러일으킬 것이다. 여기서는 모든 디자인 분야에 일고 있는 "혁명"을 보여준다. 이 혁명은 제품이나 사업에 대한 발상뿐 아니라, 세계 각지에서 상품이나 서비스 그리고 아이디어가 어떻게 만들어지고 확산되며 쓰이는지에 대한 반문이기도 하다.

문제의 범주들

건축은 **공동체**를 둘러싸는 환경을 만들어낸다. 잘 갖춰진 환경은 마음을 위로하고 원만한 사회생활을 할 수 있게 함으로써 편안한 안식처를 제공해준다. 선진국들의 무계획한 도시 확장과 개발 도상국의 극심한 도시 집중화에 대응하여, 건축가들은 해당 지역에서 나오는 재료를 사용하여 조화로우면서도 에너지 효율성이 높은 밀착형 다목적 주택들과 옥상 마을 그리고 도시 농장을 개발하고 있다.

인간이 무슨 일을 하려고 하든지 에너지는 반드시 필요하다. 우리는 언젠가는 고갈될 석탄과 석유 같은 화석 연료를 소진시키면서, 대기 오염과 기후 변화를 재촉하고 있다. 세계 각지의 과학자들과 엔지니어들 그리고 디자이너들은 태양과 바람 그리고 바닷물의 에너지를 활용하여, 효율적이면서도 풍부한 동력으로 자급자족할 수 있는 새로운 생산물과 구조를 만들어내려고 연구하고 있다.

자유롭게 장소를 옮겨 가고자 하는 **이동성**에 대한 인간의 바람은 바둑판처럼 촘촘하게 연결된 세계를 만들어내고 있다. 시간과 거리를 단축하기 위해서는 엄청난

환경 비용이 들어간다. 에너지 사용을 줄이면서도 시내를 다니거나 원거리를 오갈 수 있으려면 접이식 자전거, 도시형 전기 기관차에서부터 새로운 콘셉트로 운영되는 도시에 이르기까지 참신한 디자인 솔루션이 필요하다.

제품이든 건물이든 모두 소재를 사용하여 만들어진다. 화학자들과 엔지니어들 그리고 디자이너들은 석유 원료를 사용하지 않는 생분해성 합성수지라든지 어둠 속에서 자라는 버섯처럼 최소한의 에너지만으로 생성되는 발포 단열재에 이르기까지 온갖 소재를 발명해내고 있다. 새로운 정보 시스템 덕분에 소비자들은 재료가 재활용 원료나 무독성 물질인지, 바로 재생할 수 있는 농산물인지 보여주는 생물학적 청정 기록이 유지된 상품을 찾아내기 쉬워졌다.

지역 발전이란 공동체 구성원들이 물질적으로 얽매이지 않은 상태를 말한다. 식량이 부족하거나 위생 상태가 나쁘거나 안전이 보장되지 않거나 비바람으로부터 보호되지 않는다면, 사회적인 생활도 정신적인 생활도 누리기 어렵다. 더 나아가서 주변의 문제들에 대한 해결책을 고민할 겨를도 없다. 오늘날 진보적인 디자이너들과 사업가들은 지역 공동체들이 자체 자원을 활용해서 자신들의 부를 창조할 뿐 아니라 세계 경제에도 참여할 수 있는 번영의 원동력을 만들어내고 있다.

디자인에 대한 연구는 개인과 사회의 건강에도 기여한다. 마음 놓고 마실 수 있는 식수의 공급에서부터 장애로 인한 육체적, 정서적 불편함의 해소에 이르기까지, 디자이너들은 사용자가 부유하건 가난하건 나이가 들었든 젊었든 장애가 있건 없건 인간의 정신적·육체적 능력을 향상시키기 위한 노력을 계속하고 있다.

아무리 새로운 생각도 커뮤니케이션이라는 경로를 거치지 않을 수 없다. 스마트폰, 전자책, 그리고 소셜 네트워크는 사람들이 정보를 사용하고 생성하는 방식을 바꿔놓았다. 디자이너들은 복잡한 데이터를 시각화시켜서 안전과 평등, 환경을 둘러싼 긴급 메시지들을 전달함으로써 세계 각지의 문제들을 깊이 이해할 수 있도록 기여한다.

디자인 프로세스는 때로는 단순함을 모색하는 일이기도 하다. 많은 디자이너들이 목적을 명료하게 보여주는, 간결하면서도 통일성 있는 구조를 만들어내려고 한

다. 특히 생산 공정을 단순화하고 재료의 종류와 양을 줄이는 일이 디자인에 있어서 중요한 문제가 됨에 따라, 단순함은 디자인의 미적 감각과 경제적·윤리적 가치를 형성하는 요소가 되었다.

이 책에는 세계 각지의 진보적인 디자이너들과 엔지니어들 그리고 사업가들과 시민들이 다양한 분야에서 크고 작은 규모로 활약하고 있는 혁신적인 모습들을 담고자 했다. 대부분의 작품들은 새로운 방법론을 제기하거나 새로운 기술을 도입함으로써 다른 디자이너들에게도 영향을 주고 있다. 이 책에 포함된 내용 중에는 이미 시행 중인 실제적인 솔루션뿐 아니라 보다 진전된 연구를 불러일으키기 위한 실험적인 아이디어들도 있다. 한 가지 문제를 해결하려다가 다른 문제를 야기함으로써, 논쟁을 불러일으키는 프로젝트도 있을 것이다. 흙에서 동력을 얻는 탁상등에서부터 석유를 사용하지 않는 미래 도시 유토피아에 이르기까지 각각의 프로젝트에는 변화를 가져오는 디자인의 힘이 담겨 있다. 여기에 소개되는 모든 제품은 하나하나가 디자이너들이 바친 필생의 땀과 노력에서 나온 결과물들이다. 그것이 시스템이나 구조에 대한 것이었든, 재료나 아이디어에 대한 것이었든 또는 디자인의 이념 자체에 대한 것이었든 일일이 눈여겨볼 만한 내용들이다. 이러한 사례들은 디자인에 대한 디자이너 자신의 인식을 새롭게 하여, 지속가능한 인류의 미래를 기대할 또 다른 계기가 될 수도 있다.

감사의 글

본서는 미국의 쿠퍼휴잇 국립디자인미술관이 2010년에 개최한 '왜 디자인인가' 전시를 모티브로 삼았다. '왜 디자인인가' 전은 우리 인류가 지구에서 살아가게 하기 위한 디자인의 노력을 모아서 보여주고 있다. 이 책에서는 한걸음 더 나아가 '왜 디자인인가' 전을 통해 소개된 작품들뿐 아니라, 당시보다 더 개선된 해결 방안들까지 모아 보려고 했다. 일부 프로젝트의 경우에는 더 이상의 진전을 보지 못하고 중단되기도 했는데, 그 이유는 금전적이거나 기술적인 문제 이외에 공동 제작자간의 결별이나 불화 등으로 인한 것도 있다. 프로젝트 개발 시작 단계에서는 전망이 밝고 가능성이 높은 프로젝트라고 해도, 전개 과정에서 여러 가지 주변 여건들이 변수로 작용할 수 있다. 그와 같은 여건들로 인해 프로젝트 자체가 폐기되었건 또는 좀 더 발전적인 동기 부여가 되었건, 현재의 시점에서 각 프로젝트들의 현황을 가급적 객관적으로 살펴보려고 했다. 왜냐하면 실패한 원인은 성공을 위한 단서도 되기 때문이다.

아무리 좋은 이이디어라고 해도 구체화되지 않으면 아무 소용이 없다. 그 점에서 이 책에 볼거리와 읽을거리를 제공해 주신 세계 각지의 디자이너와 연구 기관 그리고 제조업체에 감사드린다. 이분들의 협조 덕분에 이 책이 세상에 나올 수 있었다.

본서의 출간에 깊은 관심을 가지고 도움을 주신 분들은 다음과 같다.

미국의 〈캘리포니아 과학 아카데미CAS〉를 설계한 렌조 피아노 빌딩 워크숍, 〈노르웨이 국립오페라발레공연장〉을 디자인한 스뇌헤타 건축가 그룹, 스페인 〈카라반첼 공공 지원 주택〉을 지은 AZPML의 알레한드로 자에라-폴로, 노숙자 시설인 〈뉴카버 아파트〉를 설계한 마이클 몰찬 건축 회사, 〈버티칼 빌리지〉를 도입한 MVRDV, 〈로블롤리 하우스〉를 지은 키어런 팀버레이크 건축 회사, 〈에코-랩〉을 선보인 웨

버 톰프슨사, 〈Z-20 솔라 에너지 집중 시스템〉을 만든 에즈리 타라지, 거대한 규모의 〈솔라 타워〉를 설계한 슐라이히 베르거만, 태양광 집광의 새로운 콘셉트를 제시한 ZM아키텍처, 에너지 사용의 문제를 인터랙티브 디자인으로 풀어낸 스톡홀름 왕립 기술원의 카린 에른베르거, 백 년 후 미래 도시의 모습을 역동적으로 그려 본 리사 이와모토, 저개발국의 어두움을 밝히고 있는 선라봇사의 시몬 헌셸, 환경친화적인 직물을 생산하고 있는 마하람사, 신개념 마감재 회사인 크라프트플렉스사, 도시미관과 오염 문제를 함께 풀어내는 엘레간트 엠벨리쉬먼트사, 다양한 용도의 신소재를 만들고 있는 아이스스톤사, 3D 방식의 건축 프린팅 기법인 콘투어 크래프팅을 개발한 남부 캘리포니아 대학교의 베로크 코쉬네비스, 직물 산업에 노동을 착취당하고 있는 아동을 구하고 있는 굿위브 재단, 〈진주수수 탈곡기〉를 디자인한 햄프셔 대학의 도나 콘, 지역 발전을 도모하고 있는 〈그린 맵〉의 웬디 브로어, 토속의 아름다움을 현대적으로 되살리는 데이비드 트루브리지, 보청기를 장애인용 기구로 보이지 않도록 배려해 준 카르텐 디자인, 저개발 지역의 시력 약자들을 위한 안경지원센터CVDW, 장애인을 위한 유리잔을 디자인한 카린 에릭손, 의료용 튜브 정리용품인 오리오를 제안한 휴고 디자인, 〈헬스맵〉을 운영하고 있는 하버드 대학교의 존 브라운슈타인, 새로운 시각 전달 기법을 실현하고 있는 미커 헤리전, 도시 노점상들의 권익을 위한 교육센터CUP, 후진국 소녀들을 지원하는 프로그램인 〈걸 이펙트〉의 매트 스미스슨, 《LA 지진 대처 자료집》을 펴낸 디자인 매터스의 슈테판 자그마이스터, 〈녹색 애국자 포스터〉를 운영하고 있는 시라큐스 대학교의 에드 모리스, 독창적인 아이디어의 폴스키 극장 포스터를 선보이고 있는 홈워크사의 예지 스카쿤, 구호용 라디오와 무한 재생 자동차 연료 필터를 생산하고 있는 휩소사의 다니엘 하든, 〈리스크 워치〉로 비평적 디자인의 개념을 보여준 던&라비의 피오나 라비, 전통 재료와 기법을 재해석한 크리스틴 마인델츠마, 〈플루랄리스 의자〉로 가구의 개념을 다시 생각하게 하는 세실리에 만즈, 자연친화적인 관을 만들고 있는 그레그 홀즈워스, 〈캐비지 체어〉를 디자인한 넨도사의 마사유키 하야시, 〈후루마이〉를 선보인 타쿠램 디자인 엔지니어링의 코타로 와타나베, 〈이사벨라 스툴〉을 만든 라이언 프랭크, 〈메두사 램프〉를 디자인한 미코 파카넨과 사스 인스트루먼트의 요하네스 베크먼

위의 분들은 오늘도 지구촌 곳곳에서 하루하루 치열하게 활동하고 있다. 그래서 이들에게 자료를 부탁하면서도 일말의 회의감이 없지 않았다. 그러나 결국 적극적인 호응을 얻게 된 이면에는, 함께 살아가야 할 미래를 고민하는 우리 모두의 과제에 대한 이들의 공감이 있었던 것이 아닐까 싶다.

디자인 출판물의 경우에는 작품의 디자이너나 제작자뿐 아니라 소장자나 사진 작가가 모두 이미지의 소유권자가 될 수도 있다. 그래서 저술 준비 과정을 통해 원저작자들로부터 최대한 자료 협조를 받으려고 했으나, 혹시라도 미흡함이 있었다면 이 자리를 빌려서 양해를 구하고 싶다. 지구라는 하나의 행성에서 함께 살아가고 있는 우리의 미래를 위해 지속가능한 디자인을 모색하는 공동의 목표가 우리를 이끌어 주는 큰 힘이 될 것이라고 기대한다. 다시 한 번 이 책이 나오기까지 도움을 주신 모든 분들께 전하는 감사의 인사로 이 글을 맺는다.

ACKNOWLEDGEMENTS

This book would not have been possible without the support of those who provide images and prospectus. There are so many persons and groups who give attentions and helps for this book. I wish to express my sincere gratitude to them.

They are :

Renzo Piano Building Workshop for California Academy of Sciences

Snøhetta for Norwegian National Opera and Ballet

Alejandro Zaera-Polo of AZPML for Carabanchel Social Housing
 and Cerezales Foundation

Michael Maltzan Architecture Inc for New Carver Apartments

Isabel Pagel of MVRDV for Vertical Village

Carin Whitney of KieranTimberlake for Loblolly House

Myer Harrell of Weber Thompson for Eco-Laboratory

Ezri Tarazi for Z-20 Solar Energy System

Schlaich Bergermann for Solar Tower

ZM Architecture for Solar Lilies

Karin Ehrnberger of Royal Institute of Technology in Stockholm
 for the Energy Aware Clock

Lisa Iwamoto for Hydronet

Simon Henschel of Sunlabob

Ian Mahaffy for NYC City Rack

Daniel Tsai of Pacific Cycles

Sam Peters for E/S Orcelle

Peter H. Muller for Charge Point

Liping Mian of Alstom for TramWay

Emily Moore of Ecovative design

Maharam for new fabrics

Francoise Marquette-wald of Kraftplex

Allison Dring of Elegant Embellishments for Prosolve 370e

Derek Hawkins for Icestone

Behrokh Khoshnevis of the University of Southern California
for the Contour Crafting

Turnbull Caroline of GoodWeave

Donna Cohn of the Hampshire College for Mahangu Thresher

Nahid Ali Awadelseed of Practical Action for Improved clay stoves

Wendy Brawer of Greenmap

David Trubridge for Spiral Islands Collection

Brooke DiResta of Karten Design for Zōn Hearing

Centre for Vision in the Developing World for Adspecs

Karin Elvy for Grippe Glasses

Hugo Industridesign AS for Orio Medical-cord Organizer

John Brownstein of Harvard University for HealthMap

Mieke Gerritzen for All Media

Shristi of CUP for Vendor Power

Matt Smithson for Girl Effect

Shana for Story of Stuff

Stefan Sagmeister of Design Matters for L.A. Earthquake Sourcebook

Ed Morris of Syracuse University for Green Patriot Posters

Jerzy Skakun of Homework for Polski Theater Banners

Daniel Harden of Whipsaw Inc for Etón FR 600 Radio and HUBB

Fiona Raby of Dunne&Raby for the Risk Watch

Christien Meindertsma for t.e. 83 Hanging Lamp

Kaare Falbe of Cecilie Manz Studio for Pluralis Chair

Greg Holdsworth of Return to Sender Eco-Caskets

Masayuki_Hayashi of Nendo for Cabbage Chair

Kotaro Watanabe of Takram Design Engineering for Furumai

Ryan Frank of Isabella Stool

Mikko Paakkanen and Johannes Weckman of Saas Instruments
Oy for Medusa Lamp

미래를 위한 디자인

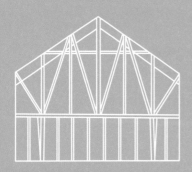

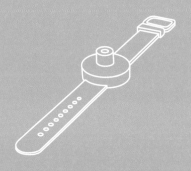

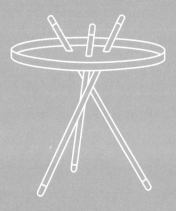

함께 머무는 공동체 건축

인간이 집단을 이루며 살고 있는 한, 건축은 공동체적이고 사회적인 예술이다. 산업화와 도시화가 급속히 진행되면서, 제한된 면적 안에 거주 밀도를 최대한 높인 공동 주택은 현대 도시로서는 불가피한 현상이 되었다. 1인 가정의 비율이 급등하고 있지만, 그럴수록 공용 건물에 대해서는 사회적인 기능이 더 요구된다. 그래서 오늘날의 건축가들은 과거 어느 때보다도 입주자들의 입장이 적극적으로 반영된, 즉물적이고 사회적인 건축물을 만들어내려고 하고 있다. 저소득자용 공영 주택이든 공연장 또는 과학관이든, 여기서 소개되는 모든 건축 프로젝트에는 본질적으로 클라이언트와 디자이너가 설정한 사회적인 과제가 있으며, 이제까지 지역 공동체가 갖지 못했던 것을 제공하려는 목적이 담겨 있다.

〈캘리포니아 과학 아카데미 CAS〉그림1는 원래 대중 견학과 과학 연구가 같은 장소에서 이루어지는 자연 과학관이었는데, 1989년 지진이 발생하면서 대부분의 건물들

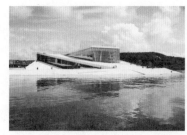

2

이 무너졌다. 샌프란시스코 시정부는 이 아카데미를 재건축하면서, 환경에 대해 함께 나눠야 할 소명의식을 시민들과 공유할 방법을 모색했다. 렌조 피아노가 디자인한 신축 〈CAS〉는 창의적인 아이디어를 샘솟게 하는 자연사 전시 공간, 자연과 호흡하는 대형 녹색 지붕, 그리고 지역 사회에 대한 봉사활동과 연구가 어우러진 건축물로 완성되었다.

스뇌헤타 건축가 그룹이 노르웨이 국립오페라발레공연장 설계에 당선되었을 때, 주안을 두었던 점은 물질적이고 기념비적인 것이 아니라 사회적인 것이었다.그림2 새 건물은 예술적인 성과였을 뿐 아니라, 이전에는 대중이 출입하기 어렵던 해안가를 모든 사람이 함께 보고 즐길 수 있게 해준다. 오페라 하우스의 지붕이기도 한 비스듬한 대중 광장은 자연환경과 인공환경 사이의 상호 연관성, 그리고 그 두 가지 환경과 우리 개개인의 관계를 말해준다.

스페인의 건축가 집단인 FOA는 마드리드 인근의 카라반첼에 완성한 프로젝트를 통해 적절한 가격대의 주택 시장에 대한 희망을 보여준다.그림3 거주자들이 원하는 바에도 맞고 기후나 풍토에도 어울리도록 지어진, 에너지 효율성이 높은 이 아파트 건물은 개별 정원과 발코니를 갖추고 있다. 그래서 저소득자용 공영 주택에서 나타나기 마련인 천편일률적인 무미건조함을 해소할 참신한 대안을 보여준다.

마이클 몰찬이 디자인한 미국 로스앤젤레스의 〈뉴 카버 아파트〉는 다른 방식으로 도시를 포용한다.그림4 빈민가 주택 신탁의 의뢰에 따라 지어진 이 아파트에는 노숙자들과 장애 노인들이 거주한다. 입주자들은 독립된 주거 공간과 의료 서비스를 제공 받으면서도 공용 공간에서

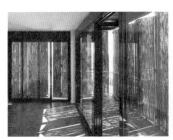

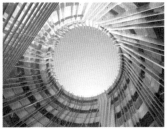

3

4

5

는 도시의 경관 속에 서로 어우러지게 된다. 이 디자인은 무시되기 일쑤인 소외 계층 사람들을 지원하고 돕기 위한 프로젝트였다.

건축에는 사회를 이루는 구성원으로서 함께 살아가기 위한 공동체적 요구도 있지만, 개개인이 갖는 특성을 유지하고자 하는 요구도 있다. 공동체는 똑같아져야 하는 것이 아니라, 각자가 가지고 있는 차이를 이해하고 개인의 정체성을 반영하는 것이다. 이것이 네덜란드의 건축 회사 MVRDV가 제안하는 〈버티칼 빌리지〉그림5의 핵심 콘셉트다. MVRDV의 건축가들은 베이징이나 타이베이 같은 오래된 도시의 자생적 증축 건물들에서 영감을 얻었다. 공간이 제한된 이들 대도시의 거주자들은 추가적인 주거 공간을 찾게 마련이고, 건물 옥상은 도시 생활을 위해 매우 개인적이면서도 파격적인 공간을 제공해준다. MVRDV는 〈버티칼 빌리지〉를 통해 새로운 유형의 공동체를 소개한다. 각 거주자들은 제공된 부품 키트를 선택하여, 자신들에게 맞는 모델로 더 확장시킬 수도 있다. 생활 공간을 선택할 수 있는 자율권이란 재정적·정서적으로 건강한 사회의 필수 조건이다.

개발 도상국에 더불어 살아가는 지역 사회를 만들기 위한, 건축의 역할도 있다. 존 옥센도르프는 남아프리카의 짐바브웨에서 아치형 지붕을 활용하는 문제에 대해 연구했다. 그는 해당 지역 공동체 구성원들의 직접적인 노동력과 현지에서 생산되는 재료를 활용하여 획기적인 기술 공학적 성과를 이루어냈다. 즉, 돔 형태의 지붕을 더 확장시킨 〈마풍구브웨 국립공원 안내센터〉그림6는 지역민에 대한 경제적인 지원과 지속 가능한 건물 솔루션을 결합한 빈민 구제 프로그램 중 하나였다. 이 안내센터는 수십 명의 현지 노동자들에게 기와 만드는 기술을 가르쳤고, 이들이 그 지역의 흙으로 만든 기와로 안내센터를 지었다.

지속가능한 미래를 지향하는 건축가들의 입장에서 빌딩은 일시적

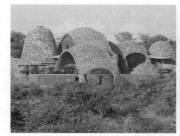

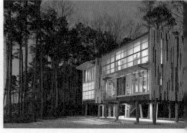

6

7

으로 지구 표면을 덮고 있는 것에 불과하므로, 철거 또는 해체 후에는 잔해를 남기지 않아야 한다. 여기에는 건물에 대한 총체적인 사고와 체계적인 접근법이 따라야 하는데, 그것은 미국의 건축가 키어런 팀버레이크가 지향하는 건축의 모습이다. 팀버레이크의 최근 프로젝트들은 〈로블롤리 하우스〉그림7처럼 건축 부품을 생산하는 방식을 달리함으로써, 건물의 구축 방법을 바꿀 수 있는지에 대한 실험에 집중되어 있다. 〈로블롤리 하우스〉는 조립식 건축에서 한 단계 더 나아간 방식이다. 이 주택은 사전 제작된 부품들을 현장에서 렌치만으로 빠르게 조립할 수도 있고, 재활용을 위해 해체하는 것도 어렵지 않다. 수요와 공급, 소비와 생산이 자체적으로 해결되는 자족성은 모든 공동체가 바라는 본질 중 하나일 것이다. 그래서 도시 농장에 대한 여러 가지 제안에 많은 관심이 몰리게 된다.

〈에코-랩〉은 단일 구조로 지어진 주거 공간이자 작업장이며 자급 농장이다. 〈에코-랩〉은 기존의 수평적 농법이 아닌 수직적 농법을 적용함으로써, 토지 기반의 농사에 대한 부담을 경감시켜준다.그림8 더 나아가서 도시 내의 통제된 환경하에서 재배된 신선한 먹거리를 그 지역에 바로 공급할 수 있기 때문에 질병이나 전염병에 감염될 위험도 적다.

건축은 한 사회의 복지가 어떤 상태인지를 반영하기도 하지만 그 사회를 구성하는 공동체 구성원 개개인을 고려하지 않는다면 지속성을 가질 수 없다. 지역 공동체는 그 사회의 심층부에 내재된 정신적 가치를 보여주며, 건축은 공동체와 끊임없는 상호 의존의 관계 속에 있다. 공동체를 위한 건축은 구성원 상호 간의 유연하고 원활한 의사소통이 이루어지는 열린 공간이다. 건축과 공동체는 각자가 가지고 있는 특성을 상승시키고 되살려주며 통합함으로써, 각각의 독특함을 유지하면서도 서로를 완성시켜주는 역할을 한다.

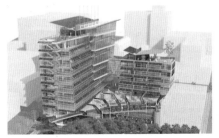

8

자연이 그대로 담긴 공공 학습장

캘리포니아 과학 아카데미(CAS)

건축가 렌조 피아노가 디자인한 〈CAS〉는 자연계를 연구하고, 설명하고, 보호해야 하는 자연사 박물관의 소임이 그대로 담겨 있다. 약 4만 제곱미터에 달하는 〈CAS〉는 LEED(에너지 환경 디자인 리더쉽)의 플래티넘급 인증을 받은 공공 건물 중에서 가장 큰 규모의 건물이다. 중앙 아트리움을 가운데 두고 양쪽에 지름이 27미터인 구체 두 개가 이어져 있는데, 하나는 천체관이고 다른 하나는 열대우림관이다. 아트리움은 장력이 강한 강철망 두 겹으로 덮여 있는데, 햇

빛과 소리 그리고 빗물을 막는 개폐형 차단막(차양막과 방음막은 유리 천장 아래에, 빗물 차단막은 유리가 없는 중앙에)이 설치되어 있다. 건물 외곽을 둘러싼 솔라 캐노피는 6만 볼트 규모의 광전지와 연결되어 있다. 이 솔라 캐노피는 건물에서 사용하는 전력의 5~10%를 만들어내며, 캐노피 아래쪽 공간에 가벼운 그늘을 만들어준다. 골조로 쓰인 강철은 재생품이다. 기존 박물관에서 해체된 부분들은 인근 고속도로 건설에 재활용되었고, 공사를 하면서 파낸 모래는 가까

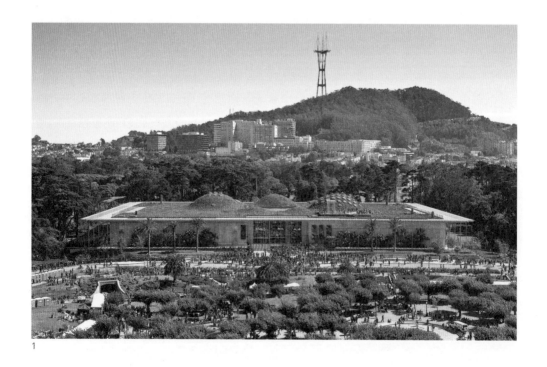

1

운 해변 언덕을 메우는 데 쓰였다. 건물의 단열재로는 버리는 청바지를 재활용했다.(샌프란시스코는 리바이스 청바지의 본산이다.) 아쿠아리움에는 가까운 거리에 있는 태평양에서 끌어온 바닷물을 여과하여 공급하므로, 심해에 서식하는 산호초를 보여 줄 수 있다.

이 박물관의 또 다른 특징은 1만 제곱미터에 달하는 지붕이다. 일곱 개의 구릉으로 이루어져 있는 이 지붕은 아홉 가지 토착 식물이 무성하여, 나비, 벌, 벌새 등의 보금자리가 된다. 생태 친화적인 과학관의 지붕은 학생들과 과학자들을 위한 살아 있는 환경이자 야외 연구실이 된다. 수풀이 우거진 녹색의 지붕은 건물 전체를 일정한 온도로 유지시키는 데 도움이 될 뿐 아니라, 내리는 빗물의 98%를 흡수하여 하수 처리 시스템의 부담을 줄여준다. 옥상 식물들은 3년 안에 분해되도록 코코넛 껍데기의 섬유소로 특별히 만든 자연 분해성 화분에 영양 공급용 효모와 함께 심어진다.

〈CAS〉는 원래 1853년에 설립되었는데, 대중의 견학과 과학 연구가 같은 장소에서 이루어지는 자연 과학관으로서 미국 내에서도 손꼽히던 곳이다. 1989년 일어난 지진으로 아카데미

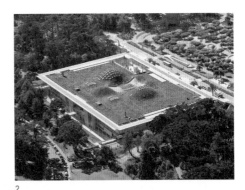

2

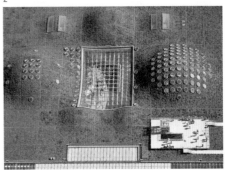

3

1　미국 샌프란시스코 골든게이트 공원 내에 위치한 〈CAS〉 전경, 캘리포니아. 렌조 피아노 빌딩 워크숍과 스탄텍 아키텍처, 디자인 팀: 마크 캐럴과 놀라프 드 누여(선임 파트너 겸 책임 파트너), 슌지 이시다(선임 파트너) 등. 조경: 라나 크릭, 옥상 생태: PBS&J, 아쿠아리움 유지 시스템: Thinc 디자인 http://www.calacademy.org/
2　〈CAS〉 콤플렉스는 지면에서 10미터 위로 띄워 올린 모양이다.
3　아트리움을 중심으로 천체관과 열대우림관이 양쪽으로 이어져 있다.
4　천체관과 열대우림관을 가로지르는 단면도

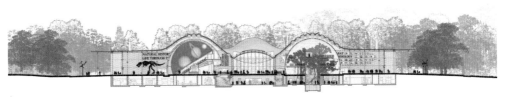

4

5

6

5 구릉을 이루고 있는 생태 지붕에 나 있는 공기 순환과
 채광을 위한 개폐형 유리문: 살아 있는 열대우림과 산
 호초가 자연광을 받을 수 있게 해주며, 열기를 배출할
 수 있도록 자동으로 열고 닫힌다.
6 6만 볼트 용량의 광전지와 연결된 솔라 캐노피는 건
 물 외곽에 은은한 그늘을 만들어준다. 광전지는 과학
 관에서 사용하는 전력의 일부를 제공해준다.
7 〈CAS〉 콤플렉스의 지속가능한 전략을 보여주는 다이어
 그램

의 건물들이 대부분 파손됨에 따라, 새로운 건
물을 짓게 되었다. 현재의 아카데미는 1916년
에서 1976년 사이에 중앙 광장 주변에 지어진
11개의 건물이 있던 자리다. 이 건물들 중에서
아프리카관과 북미관 그리고 아쿠아리움이 새
로운 프로젝트에 포함되어 남게 되었다. 새 건
물은 원래의 위치와 방향을 유지하고 모든 기
능은 중앙 광장 주변에 배치되었다. 그리고 중
앙 광장은 출입을 위한 로비이자 전시 공간의
중심 연결점 역할을 한다. 이 연결점은 거미줄
같은 그물 구조로 만들어진 볼록한 유리 캐노
피로 씌워져 있다.

샌프란시스코 시정부는 대규모 문화과학센
터를 디자인하면서, 환경에 대한 공동의 소명의
식을 강하게 공유할 직접적인 방법을 모색했다.
새로운 〈CAS〉는 창의적인 아이디어를 샘솟게
하는 자연사 박물관의 전시 공간, 자연과 호흡
하는 대형 녹색 지붕, 그리고 지역 사회에 대한
봉사활동과 연구가 성공적으로 공존하는 건축
물로 완성되었다. 그리고 이 건축물을 통해 자
연에 대한 지식과 지구는 손상되기 쉽다는 사실
을 전파하고 있다.

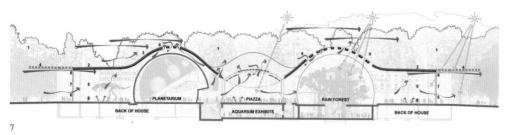

7

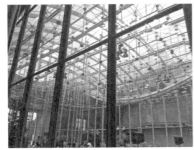

8

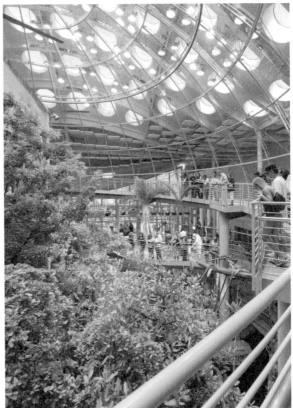

8 중앙 아트리움에는 개폐형 차단막이 설치
 되어 있다.
9 열대우림관 전경: 관람객들은 보르네오, 코
 스타리카, 아마존 등지의 열대우림을 만나
 게 된다.
10 슈타인하르트 기둥 – 본래의 슈타인하르트
 아쿠아리움 출입구가 다시 조성되었다.

9

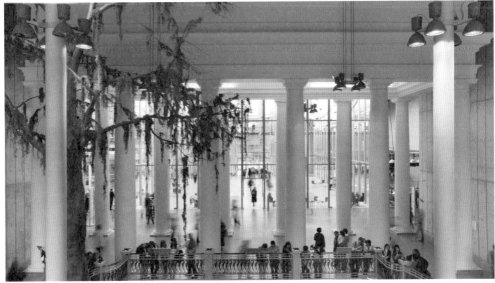

10

도시민의 일상과 함께하는 문화 건물

노르웨이 국립오페라발레공연장

박물관이나 콘서트홀처럼 문화적인 건축물에서 당연히 고려해야 할 대상을 간과하는 경우가 종종 있다. 그 당연한 고려 대상이란 전시회나 연주회에는 가지 않지만 그 건물 주변에서 일하며 살아가는 사람들을 말한다. 건축가 그룹 스뇌헤타는 노르웨이 오페라와 발레 공연의 본산이라는 일차적인 목적을 충족시키면서도 시민과 교류하는 기념비적인 건축물을 완성했다. 이 건물의 가장 큰 특징은 흰색 대리석 지붕으로, 두 개의 스키 점프대가 서로 교차하는 것처럼 생긴 지붕 한편이 서쪽 끝 부분에서 물가와 만나게 된다. 이 지붕이 바로 사람들로 붐

1-3 〈노르웨이 국립오페라발레공연장〉, 오슬로. 디자인: 스뇌헤타 건축가 그룹, 클라이언트: 노르웨이 교회문화부, 노르웨이, 2001-2008. 〈오페라 하우스〉의 지붕은 백색 이태리 대리석 3만 6천 장으로 마감되었다. "카펫"이라는 별명으로 알려진 이 지붕은 화창한 날이면 인기 야외 미팅 장소가 된다. http://operaen.no/

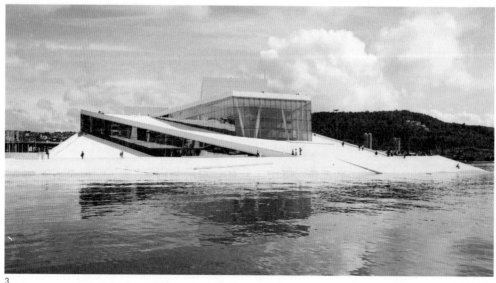

비는 광장이 되었으며, 내부에 들어가지 않고도 지붕을 오르내리면서 건물을 경험할 수 있게 해준다.

건물로 들어가는 주출입구는 북서쪽 모퉁이에 있는데, 방문자들은 주출입구 현관을 거쳐 로비로 들어가게 된다.(입구가 로비의 한쪽 귀퉁이에 있는 이유는, 건물에 들어서면서 마주하게 되는 내부의 웅장함을 한층 더 돋보이게 하기 위함이며, 일반인들

이 고급문화에 위화감을 갖지 않고 가까워질 수 있게 하기 위한 것이라고 한다.) 로비에는 웨이브 월이 있고, 그 뒤에 주공연장이 있다.

스뇌헤타의 디자인에서 나타나는 세 가지 기본 축 중 하나인 떡갈나무 웨이브 월(방파벽)은 예술과 일상생활 사이의 통로이자, 육지와 바다를 상징적으로 구분하는 선이다. 일반 이용자들은 남쪽 벽면을 따라 나 있는 "거리"의 식

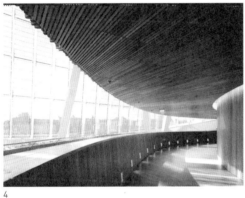

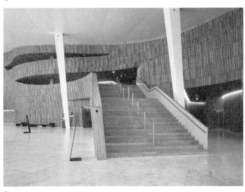

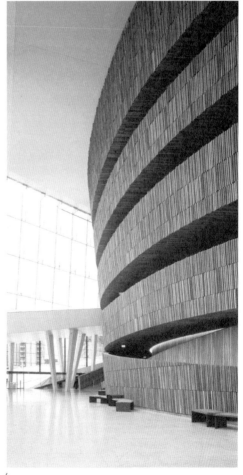

4-6 옛 노르웨이의 조선업자들은 오크 통나무로 "방파벽(Wave Wall)"을 구축했다. 이 방파벽이 물 흐르듯 굽이치며 공연장 로비를 가로지르고 있다.

당, 카페, 상점, 화장실 등을 이용할 수 있다.

건물 부지의 동편 반쪽을 이루는 두 번째 축은 팩토리, 즉 프로덕션 시설이다. 여기에는 리허설 스튜디오, 의상실, 무대 장치실, 사무실, 음악실 등이 있다. 이 공간들은 오페라 거리 주변에 배치되어 있는데, 오페라 거리는 전체 건물을 남북으로 가로지르는 주요 "하이웨이"다.

세 번째 축은 "카펫"인데, 누구나 접근할 수 있도록 대중들에게 카펫을 깔아주자는 취지다. 카펫처럼 길게 이어진 백색 대리석 지붕은 주변 도시 경관과 비슷한 수평성을 느끼게 함으로써 시민들이 무심코 건물을 탐색하게 한다.

이 마지막 축은 도시 한가운데에 공연장이 위치한다는 도시적 문맥과 관련된다. 〈노르웨이 국립오페라발레공연장〉은 교통량이 많은 간선도로 때문에 오랫동안 도시와 분리되어 있던 해안가에 대한 전면 정비 프로젝트였다. 이 같은 이유에서 도심 쪽에 인접한 벽면은 대중과 도시 생활에 대해 개방되어 있다. 내부에 설치된 15미터 높이의 정면 유리창에서는 피오르에서 남쪽에 이르는 전망이 한눈에 펼쳐진다. 이 건물에는 예술을 위한 공용 공간이자 오슬로로 향하는 다리로서, 만인의 사랑을 갈구하는 예술가들의 염원이 담겨 있다. 스뇌헤타 건축가 그룹은 2012년에 〈부산 오페라 하우스〉의 국제 설계 공모전에 선정되면서 우리나라에도 많이 알려지게 되었다. 〈부산 오페라 하우스〉는 2020년 준공 예정이며 연면적 4만 7천 제곱미터에 지하 2층, 지상 7층 규모다.

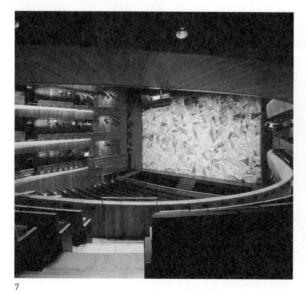

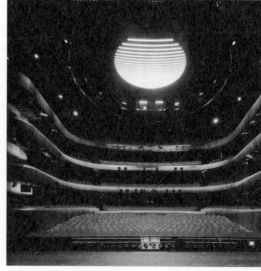

7

8

7-8 〈오페라 하우스〉의 대공연장 내부
9-10 오크 목재는 〈오페라 하우스〉에 반영된 북
　　 유럽적 디자인의 영향을 보여주며 바닥과
　　 천장에도 사용되었다.
11　 여러 각도로 구분된 벽면이 조명의 각도와
　　 거리에 따라 독특한 면 구성을 연출한다.

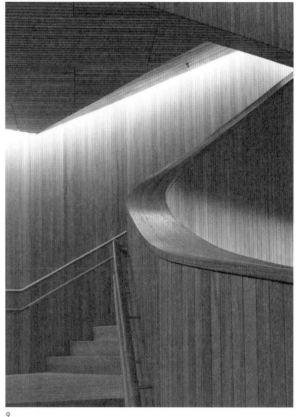

9

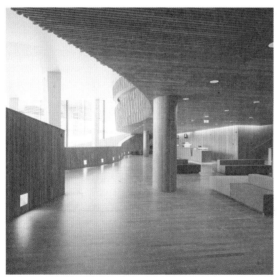

10

11

건물의 통일감과 개성의 다양함이 조화를 이룬 공공 주택

카라반첼 공공 지원 주택

저렴한 주택에 대한 요구는 전 세계적인 문제다. 주택 문제를 해결할 효과적인 디자인 솔루션이나 지역마다 다른 기후와 입지, 건축 자재와 누가 입주해서 살 것인지 등에 대해 충분히 고려해야 한다. 아름다우면서도 세심하게 디자인된 공공 지원 주택 중 하나로, 스페인의 마드리드 외곽에 있는 카라반첼에 지어진 FOAForeign Office of Architecture의 88세대용 복합 건물이 있다. 한쪽 면은 도시 공원과 인접해 있고, 다른 쪽에는 자체 부속 공원이 자리 잡고 있다. 양쪽 정원 방향으로 문을 열 수 있도록 가구가 배치되어 있으며, 대나무 가리개로 차단할 수 있는 개별 테라스를 갖추고 있다. 대나무 덧문은 뜨거운 햇볕으로부터 입주자들을 지켜 주며, 마루가 통해 있어서 주거 공간 내에 충분한 공기 순환이 이루어진다. 지붕에 설치된 온수 솔라 패널을 비롯하여 내부의 욕실과 주방으로 이어져 있는 통풍구는 건물의 에너지 효율성을 더 높여준다. 주차장 위의 녹색 지붕은 주민들을 위한 또 다른 정원의 역할을 한다.

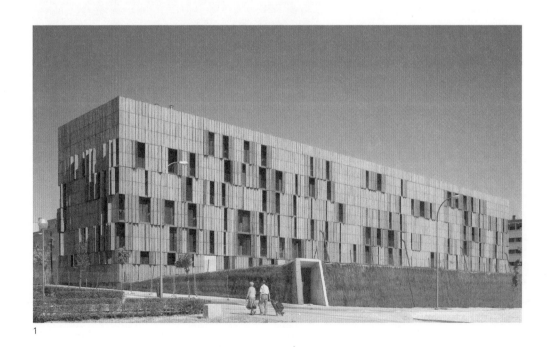

1

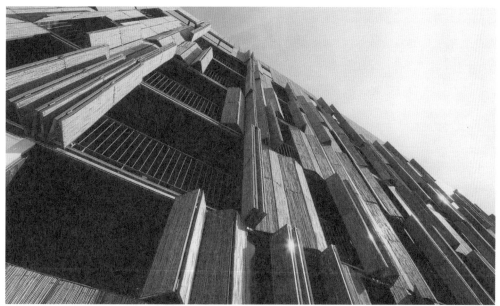

2

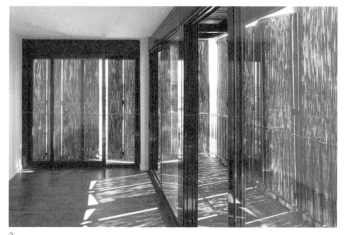

3

4

1 〈카라반첼 공공 지원 주택〉, 카라반첼, 스페인. 디자인: FOA,
 클라이언트: 마드리드 토지주택공사(EMVS), 스페인, 2003-
 2007

2 〈카라반첼 공공 지원 주택〉은 건물의 외관이 대나무로 마감되
 어 전체적인 통일감이 느껴진다.

3-4 〈카라반첼 공공 지원 주택〉은 남북을 축으로 건축되어 일조량
 이 매우 많다. 건물을 둘러싼 발코니는 대나무 덧문으로 마감되
 어 입주자들이 원하는 대로 여닫을 수 있다.

〈카라반첼 공공 주택〉 건축의 디자인 목표는 개개의 공간에 대한 양과 질을 극대화하면서도, 각 가구의 개성과 사생활을 지킬 수 있도록 하는 것이었다. 그리고 동일한 외벽 마감을 통해 건물이 전체적으로는 통일된 모습을 나타내게 하려고 했다. 건물의 겉모양은 건축가의 상상력에 고정되지 않고 거주자들의 선택에 의해 정해진다. 결국 건물을 돋보이게 하는 것은 전형적인 공공 주택의 판에 박힌 디자인이 아니라, 누구든 살고 싶어 하는 가정의 모습이라고 할 수 있다.

〈카라반첼 공공 지원 주택〉 디자인을 주도한 FOA의 알레한드로 자에라-폴로와 마이더 랴구노는 2013년에 건축 회사 AZPML을 설립했다. AZPML은 농촌 지역과 민족 문화 생성에 대한 지식을 전수함으로써, 지역의 문화를 발전시키려는 세레잘레스 재단 프로젝트에 참여하고 있다. 스페인의 레온에서 23km 떨어진 농촌 세레잘레스에 위치한 이 재단에서는 지역 문화와 환경에 관련된 전시, 콘서트, 워크숍, 세미나, 페스티벌, 순회 행사 등을 진행한다. 이 행사들은 당대의 예술, 환경, 사회, 경제와 관련된 내용을 시각, 음향, 조형, 전자적 표현이 어우러진 복합적인 형태로 이루어진다. 지역 발전을 위한 기관으로서 세레잘레스 재단의 역할은 추진력이자 중재자로서의 기능이다. 이러한 기능을 수행하기 위해, 2017년에 준공 예정인 세레잘레스 건물은 농가 외양간이나 창고의 5

각형을 기본 모양으로 설계되어 있다. 이 건물은 목재만을 사용하는데, 탄소 배출을 줄이려는 세레잘레스 재단의 환경에 대한 관심을 보여준다. 프로그램들은 건물 전체에서 진행되기도 하고 일부 층만을 이용하기도 한다. 대지 면적 1천 9백 제곱미터에 연면적 2천 8백 제곱미터로 건축되는 건물의 내부 시설로는 전시홀, 대강당, 다양한 활동을 위한 로비, 강의실, 연구실, 수집품 저장고, 행정실 등이 있다.

5-6 세레잘레스 재단 건물의 내부 시설로는 전시홀, 대강당, 다양한 활동을 위한 로비, 강의실, 연구실, 수집품 저장고, 행정실 등이 있다.

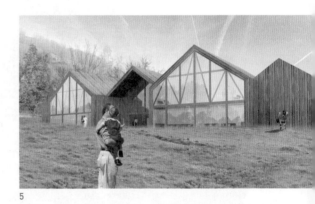

5

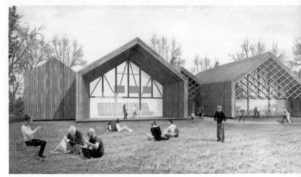

6

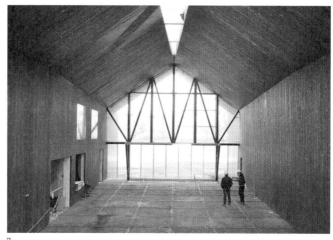

7

7-8 2013년에 건설을 시작해서 2017년에 준공 예정인 세레잘레스 건물은 농가 건축의 원형인 외양간이나 창고의 5각형을 기본 모양으로 설계되어 있다. http://azpml.com/

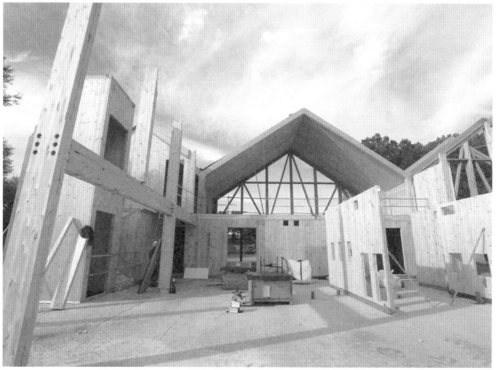

8

사회적 약자를 위한 건축의 역할

뉴 카버 아파트

미국 스키드 로우 주택 신탁이 LA 남부의 상업 지구에 건축한 〈뉴 카버 아파트〉는 불우한 환경에 처해 있는 취약 계층 사람들을 위해 건축가가 해 줄 수 있는 최선의 결과였다. 집 없는 노인과 장애인을 위한 영구 임대 주택 95가구는 도시의 고질적인 문제인 홈리스를 위한 위로와 지원의 장소다. 부지의 남단은 산타모니카 고속도로와 인접해 있으며, 도로 방향에서 보면 6층 건물이다. 이 건물은 중앙에 위치한 개별 옥외 마당을 나선형으로 감싸고 있는 형태인데, 이 마당 덕분에 각 가구들은 자연 채광과 시야가 사방으로 확보된다. 의료 시설과 공공 서비스 시설은 건물의 지층에 위치하며, 주방, 식당, 라운지, 정원 등의 공용 공간은 건물 바깥의 도로와 같은 높이인 1층에 있다.

건축가 마이클 몰찬은 거주자들에게 안식처를 제공하면서도, 바깥세상과 어우러지도록 세심하게 디자인했다. 예를 들어서 세탁실과 공동체 회의실은 입주자들이 지나가는 차들을 볼 수 있도록 자동차 전용 도로와 같은 높이인 3층에 있다. 다른 공용 공간은 내부와 외부의 강한 연대감을 강조하면서 도시의 스카이라인과 거

1

리를 한눈에 볼 수 있도록 디자인했다. 〈뉴 카버 아파트〉는 결국 건축가 스스로 제기한 질문에 대해 민주적이면서 건축적으로도 매력이 있는 대답을 내놓은 셈이다. 그 질문이란 "도시의 일부로서 건물이 감당해야 할 책임을 어떻게 적극적으로 받아들일 것인가?"다.

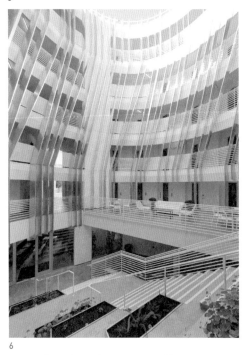

5

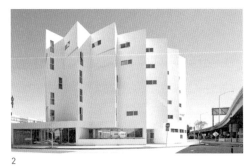

2

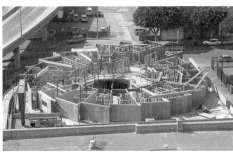

3

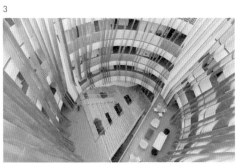

4

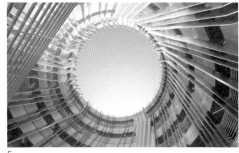

6

1 〈뉴 카버 아파트〉, 로스앤젤레스. 디자인: 마이클 몰찬 건축 회사, 클라이언트: 스키드 로우 주택 신탁, 미국, 2007-2009. photo: Iwan Baan. http://www.mmaltzan.com/
2 거리의 도로 방향에서 본 〈뉴 카버〉. photo: Iwan Baan
3 공사 중인 〈뉴 카버〉의 내부. photo: Iwan Baan
4 〈뉴 카버〉 건물은 중앙의 개별 옥외 마당을 나선형으로 감싸고 있는 형태다. photo: Iwan Baan
5 중앙의 옥외 마당은 자연의 하늘과 수직으로 맞닿아 있다. photo: Iwan Baan
6 입주자들이 바깥세상과 자연스럽게 교류하기를 희망하는 건축가의 의도에 따라, 중앙을 통해 밖으로 이어져 있는 커다란 계단은 〈뉴 카버〉의 안마당과 로비 그리고 도시의 거리를 이어준다. photo: Iwan Baan

미래 도시형 통합 주택

버티칼 빌리지

서울도 그렇지만 베이징이나 타이베이 같은 동북아의 오래된 도시들은 수백 년 동안 작고 '가벼운' 집들을 촘촘히 지어가며 도시 부락을 이루어 왔다. 이 부락들은 나름의 동질성과 차이점을 유지하면서, 사회적으로는 서로 견고하게 연결된 공동체를 형성하고 있었다.

그런데 이제는 이 도시들이 산업화와 근대화 시기를 거치면서 인구의 급격한 증가와 경제적인 요인에 따라 빠르게 변화하고 있다. 그야말로 판에 박은 구조와 평면 배치 그리고 비슷비슷한 외관으로 이루어진 거대한 고층 건물들의 '공격' 속에서 수백 년에 걸쳐 진화해온 도시 부락들은 침식당하고 있다. 이러한 이질적인 거대 건물들은 서구적인 삶의 기준을 앞세워, 오랜 발전 과정을 통해 이루어진 토착 공동체를 파괴하고 있다. 그래서 도시들이 저마다 가지고 있는 독특함은 사라지고, 각각의 다양성과 유연성 그리고 개성은 점점 퇴색되고 있다.

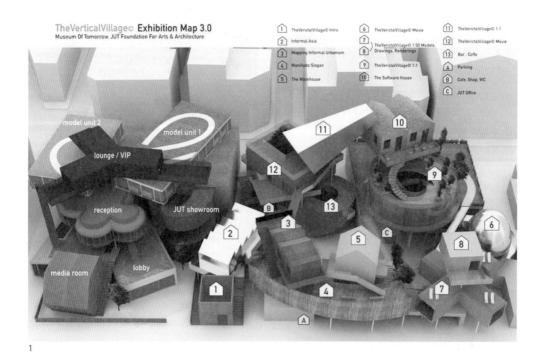

1

2

2-1

3

1 MVRDV는 타이베이, 서울, 상파울루, 함부르크, 헬싱키 등지에서 전시를 통해 도시 건축에 대한 대안을 제시하고 있다. 내일미술관, 타이베이, 2011 도시건축전, MVRDV_KatharinaWILDT

2 〈버티칼 빌리지〉ⓒ, 타이베이, 대만. MVRDV의 위니 마스, 야코프 판 레이스, 나탈리 드 브리스. 클라이언트: JUT 예술건축재단, 네덜란드, 2011. 컴퓨터 렌더링

2-1 〈버티칼 빌리지〉ⓒ 디자인 대상 지역

3 〈디덴 빌리지〉ⓒ, 로테르담, 네덜란드. MVRDV의 위니 마스, 야코프 판 레이스, 나탈리 드 브리스. 클라이언트: JUT 예술건축재단, 구조: 피터르스 바우테크니크, 계단: 페르헬 트라펜, 청색 마감: 쿤스트스토프 코팅스, 건축: 포르마트 바우. 클라이언트: 디덴 패밀리, 네덜란드, 2007. https://www.mvrdv.nl/

4

5

이 같은 도시 부락 지역을 개발할 좋은 방법은 없을까? 틀이나 규격에 매이지 않는 도시 부락의 특성을 살리면서도 주거 밀도를 높일 수는 없을까? 새로운 이웃을 불어나게 하면서도, 이 같은 비규격성을 적용할 방도는 없을까? 만약 도시 부락을 수직으로 개발한다면 단조로운 사각 건물로 가득 찬, 무미건조한 도시 풍경에 대한 대안이 될 수 있지 않을까?

로테르담에 본사를 두고 있는 MVRDV는 다양한 규모의 다가구 주택 건물에 대해 여러 가지 대안을 모색하고 있다. 이 회사의 모든 프로젝트는 지역 전통과 개성을 통합하는 문제에 집중되어 있다. 이 같은 문제에 대한 실험 중 하나가 로테르담에 거주하는 한 가족을 위한 옥탑 확장 주택, 〈디덴 빌리지〉다. 건축가들은 기존 주거지의 옥상에 "미니 빌리지"를 만들었다. 여기에서는 몇 개의 침실이 모여 하나의 "주택"이 되며, 주택과 주택은 미니 플라자를 통해 연결되어 있고 낮은 울타리로 둘러싸

여 있다. 수직 확장 구조물 전체에는 하늘색 폴리우레탄 코팅이 되어서 통일감이 있으며, 주변 건물들의 스카이라인에 독특한 개성이 생겨나도록 색채와 생기를 더해준다.

건축가들은 같은 방법론을 좀 더 큰 규모로 〈버티칼 빌리지〉에 적용했다. 〈버티칼 빌리지〉는 대만의 타이베이에 세워진 가건물인데, 기존 건물을 "주인"으로 삼아서 여러 가지 유형, 재료, 형태로 증축했다. 건축가들은 타이베이나 베이징 같이 혼잡한 중국 도시의 건물 옥상에 제멋대로 지어진 구조물들에 대해 면밀하게 살펴보고 모델로 삼을 만한 사례를 연구했다. 모델로 제시된 〈버티칼 빌리지〉에서는 전체적으로 구조와 디자인을 다양하게 함으로써 입주자의 생활 공간을 개인에 맞도록 확장시켰으며, 사회적 결속력이 강하게 유지될 수 있는 공동체를 만들고자 했다. 건물, 소재, 경관 등으로 구분된 범주들이 〈버티칼 빌리지〉의 3천 3백 제곱미터 부지 공간을 구성하고 있다. 개성의

6

표현이나 공간적인 조건이 가장 중요한 요소이면서도, 위의 범주 안에서 혼합되고 조화를 이루어야 한다. 〈버티칼 빌리지〉는 무계획적인 것처럼 보이지만, 우아하고 다채로운 매력이 있어서 비정형적이고 지역색이 풍부한 미래 도시의 모습을 보여준다.

〈버티칼 빌리지〉의 접근 방식으로 레저 활동까지 가능한 테라스와 옥상 정원도 생각해 볼 수 있다. 보다 편안한 생활 방식을 제공하며 이웃끼리 서로 어우러지고 덜 소외된 사회를 만들어 낼 수 있다면, 중산층의 관심도 얻을 수 있다. 주거 공간들은 소규모 사무실이나 작업장과 결합될 수도 있다. 그렇게 된다면 개성 없는 사각형 콘크리트 건물과 달리, 이 새로운 유형의 부락은 개성적인 표현과 아이덴티티에 따른 건축이 될 것이다.

7

4-5 타이베이, 내일미술관, 2011 ©photo : Zoe Yeh 葉瑩貞
6 서울, 토탈미술관, 2012 ©MVRDV
7 함부르크, 국제빌딩전, 2013 ©Kathranina Wildt

지중해식 전통 공법을 아프리카에 재현하다

마풍구브웨 국립공원 안내센터

고대 구조물을 연구해 보면 제한된 자원을 사용한 집짓기 등 다시 배워 활용할 만한 생활 기술이 많다. 구조 엔지니어인 존 옥센도르프는 산업 혁명 이전의 건축 방법에는 지속가능한 디자인을 비롯하여 현대 건물들이 풀어내야 할 환경 문제에 대한 교훈이 담겨 있다고 주장한다. 예를 들면, 거푸집 공사를 하지 않고도 넓은 지붕을 축조할 수 있는 전통 지중해식 둥근 타일 공법은 7백 년이라는 긴 역사를 이어온 축조 방법이자, 여러 가지 면에서 지속가능한 공법이다. 그 지역에서 나오는 납작한 돌이 주요

건축재로 쓰이는데, 돌로 지은 건물은 축열량이 높기 때문에 에너지 효율성도 매우 높다. 그래서 최소한의 재료로 구조 강도가 매우 높은 건물을 지을 수 있다. 이러한 요소들은 모두 개발 도상국들이 응용할 만한 방법들이다. 개발 도상국에서는 낮은 비용과 높은 에너지 효율성 그리고 구조적인 내구성이야말로 건물 건축의 중요한 조건이기 때문이다.

유네스코 세계 문화유산 중 하나인 남아프리카 〈마풍구브웨 국립공원 안내센터〉에는 돔 지붕 방식이 활용되었다. 내화 벽돌 대신 지역

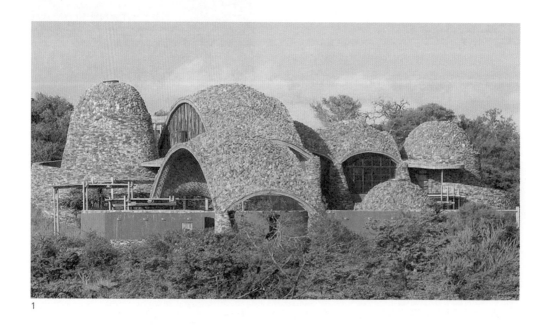

1

에서 만든 흙 기와를 사용하고, 지역 노동자들을 기와 기술자로 훈련시켜서 안내센터 건축에 활용했다. 각각의 건물은 에너지를 아주 적게 사용하도록 디자인되었으며, 대부분의 건축 자재는 현지에서 직접 조달했다. 가장 넓은 천장은 18미터나 되는데, 둥근 지붕은 강도가 약한 흙 기와가 견딜 수 있도록 하중을 최소화한 형태다. 이 프로젝트는 지역 노동자들을 훈련시켜서 새로운 생계 수단을 마련할 수 있도록 하는 빈민 구제 프로그램의 일환이기도 했다. 옥센도르프에 따르면 콘크리트 패널로 이 건물을 건축했다면, 그 지역을 바꾸지 못했을 것이라고 한다. 결국 전통적인 기와 기술이 역사적인 맥락을 이어주면서도, 새로운 지속가능한 형태를 만들어낼 촉매이자 경제력을 갖추게 하는 수단이 된 셈이다.

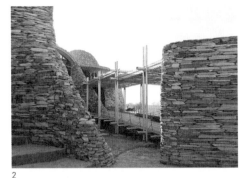

2

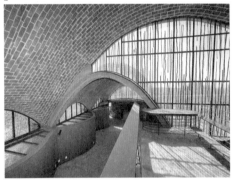

3

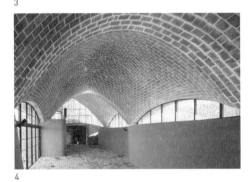

4

1-2 〈마풍구브웨 국립공원 안내센터〉, 남아프리카. 피터 리치 아키텍처의 피터 리치, 존 옥센도르프, 미카엘 라마지. 추가 멤버로는 제임스 벨라미, 필립프 블록, 헨리 패건, 앤 피체트, 매튜 핫지, 남아프리카, 2007–2009
땅속에서 버섯들이 불쑥 올라온 듯한 모양의 마풍구브웨 국립공원은 짐바브웨의 림포포강과 샤쉬강이 합류하는 지점에 위치한 역동적인 문화의 중심점이다. 주변을 둘러싼 공원은 우뚝 솟은 지형의 자연미와 어우러져, 안내센터의 구조적인 아름다움을 돋보이게 한다. 현지의 경관과 풍토는 안내센터의 건축 디자인에 영감을 주었을 뿐 아니라, 거의 모든 건축 자재에 대한 공급원이기도 했다.
3-4 커다란 동굴 같은 내부는 현지의 흙으로 구운 벽돌 천장이 특색이다.
5 시공 중인 둥근 벽돌 지붕. https://www.sanparks.org/parks/mapungubwe/

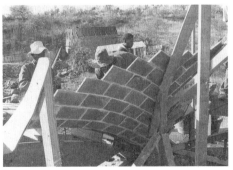

5

조립과 해체가 자유로운 차세대 건축

로블롤리 하우스

필라델피아의 건축 회사인 키어런 팀버레이크는 지속가능형 조립식 건물에 대한 깊이 있는 연구로 유명하다. 메릴랜드 주의 체서피크만에 위치한 〈로블롤리 하우스〉에 그 연구 성과가 집대성되어 있다. 로블롤리는 건축 부지에 무성하게 자라고 있는 키 큰 소나무의 품종이다.

2백 제곱미터에 달하는 집은 별도의 장소에서 미리 만든 부분들을 조립하여 건축된다. 모래흙 속에 단단히 박힌 목재 말뚝은 발판, 카트리지, 블록, 설비 등 주택의 주요 요소 네 가지를 받치는 기반이 된다. 알루미늄 버팀판은 여러 가지 연결 장치들과 함께 골조의 역할을 하며, 렌치만 있으면 나머지 세 주요 요소들과 이

1

1-2 〈로블롤리 하우스〉, 테일러 섬. 키어런 팀버레이크의 MD. 스티븐 키어런과 제임스 팀버레이크. 현지 구축 관리: 아레나 프로그램 매니지먼트, 클라이언트: 바바라 드그랜지, 미국
〈로블롤리 하우스〉는 나중에 해체되더라도 재사용이 가능한 부분들로 조립된다. 미국 환경보호국이 후원하는 2008년도 라이프 사이클 빌딩 챌린지 공모전에서 최우수작으로 선정되었다. http://kierantimberlake.com/

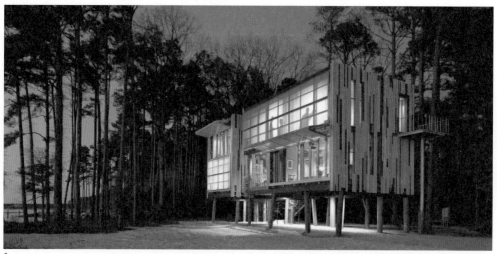

2

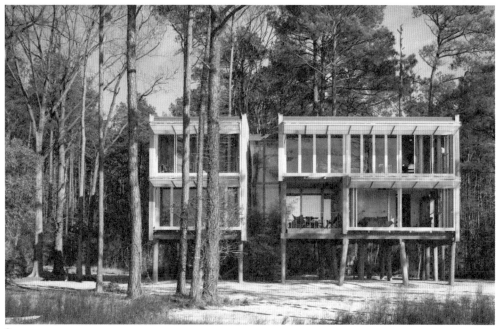

3

4

5

3 체서피크만을 향하고 있는 서쪽 벽면은 두 겹으로 이루어져 있으며, 바깥쪽의 행거 도어는
 날씨에 따라 조절할 수 있는 어닝(차양)의 역할을 한다.
4 "스마트 카트리지"라고 부르는 마루와 천장 패널에는 건물 전체에 난방을 비롯해서 냉온수
 공급과 오수 처리, 공기 조절, 그리고 전기 공급을 위한 배관이 되어 있다.
5 나무들이 조밀하게 들어찬 숲의 모양을 본떠 널빤지를 엇갈리게 시공한 벽 사이로, 석양을
 연상시키는 오렌지색 통로가 보인다.

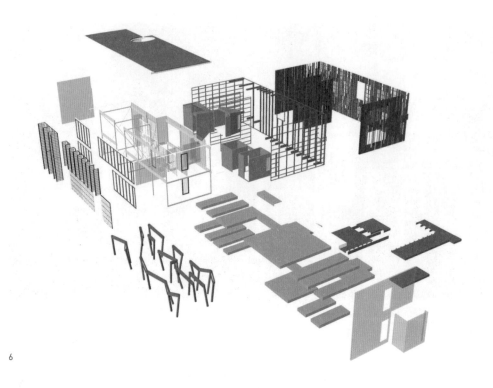

6

버팀판을 연결시킬 수 있다. "스마트 카트리지"라고 부르는 마루와 천장 패널에는 건물 전체에 난방을 비롯해서 냉온수 공급과 오수 처리, 공기 조절, 그리고 전기 공급을 위한 배관이 되어 있다. 일체형 욕실이나 기계적인 모듈 즉 "블록"은 크레인으로 들어 올려서 제자리에 끼워 맞춰진다. 끝으로 단열 방음재, 창문, 보호막 코팅 처리된 나뭇결무늬의 외벽 패널이 시공된다. 캐새픽만을 향하고 있는 서쪽 벽면은 두 겹으로 이루어져 있는데, 안쪽은 접이식 유리문, 바깥쪽은 폴리카보네이트로 부식 방지 처리된 행거 도어로 되어 있다. 이때 바깥쪽의 행거 도

어는 햇볕이든 비바람이든 날씨에 따라 조절할 수 있는 어닝(차양)의 역할을 한다. 기초 공사에서 상부 조립까지 소요되는 시간은 6주 정도다. 이러한 건축 방법론은 해체에도 동일하게 적용된다. 구성 요소들은 신속하게 해체가 가능하며, 다시 배치되어 재활용되거나 새로운 방법으로 재조립될 수 있다.

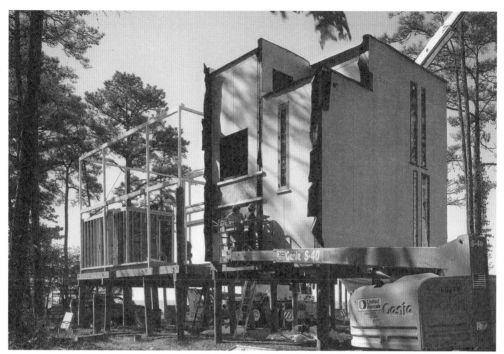

7

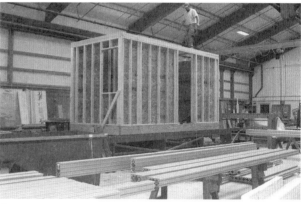

8

6 대부분의 주택은 수천 개의 부분들을 개별적으로 시공 현장에서 손으로 짜 맞춰서 지어진다. 이 같은 공정은 시간과 비용 그리고 환경에 대한 영향이 매우 클 수밖에 없다. 기초 공사부터 단계별로 이루어지는 전통적인 건축 공정과는 달리, 〈로블롤리 하우스〉는 여러 가지 부분들을 한꺼번에 준비해 둘 수 있다.

7-8 건축 공정의 70% 정도가 공장에서 사전 제작을 통해 이루어진다. 〈로블롤리 하우스〉 공법은 기초 공사에서 상부 조립까지 6주 정도가 소요되는데, 이러한 건축 방법론은 해체에도 동일하게 적용된다. 구성 요소들은 신속하게 해체가 가능하며, 재활용되거나 재조립될 수 있다.

식량과 에너지 그리고 자연의 순환이 해결되는 자급형 복합 건물
에코-랩

환경에 나쁜 영향을 주지 않으면서 식량 생산을 늘리는 것이 수직 농법vertical agriculture의 가장 중요한 목표다. 수직 농법은 다층 건물의 통제된 환경 안에서 "수확해 먹기만 하면 되는" 건강한 식량을 재배하여 도심 주거지에 공급하는 새로운 농사 방법이다. 컬럼비아 대학교 공중 건강 스쿨에 근무하고 있는 미생물학자이자 생태학자인 딕슨 데포미에는 수직 농법의 선구자 중 한 사람이다. 그는 독성 살충제와 살균제를 사용하지 않는 수직 농법이야말로 인간과

농작물에 치명적인 전염병을 줄이면서도, 2050년이면 90억 명을 넘어설 세계 인구에게 영양을 공급해 줄 방법이라고 보고 있다. 소규모의 수직 농법은 이미 존재한다. 흙 없이 식물을 재배하는 수경은 물속에서 양분을 공급받으며 수기경은 수증기를 통해 양분을 공급받는다. 데포미에에 따르면 실내 농법의 장점은 일 년 내내 유기적으로 농작물을 재배할 수 있다는 점, 농업 폐수가 생기지 않아 전염성 질병을 줄여준다는 점, 오폐수를 정수시켜주고 농경지를

1

자연의 풍경으로 되돌려준다는 점, 그리고 농장 설비와 식량 운송을 줄임으로써 화석 연료의 사용을 줄일 수 있다는 점이다. 수직 농장은 농작물 부족과 자연 재해로 인해 기근을 겪고 있는 세계 어느 곳에나 설치할 수 있다. 이 농법은 적용하기 쉽고 실현 가능성이 높으며, 현재의 기술로도 가능하다.

〈에코-랩〉에는 혁신적이고 지속가능한 특징들이 많지만, 가장 주목할 만한 것은 상호 연관된 시스템이라고 할 수 있다. 시스템이 만들어내는 밀폐형 순환 구조 덕분에, 건물과 공동체는 거의 완전한 자급자족형-지속가능성을 이루게 된다. 〈에코-랩〉에서는 지역 시장, 주택, 직업 훈련 기관, 대중을 위한 지속가능성 교육센터와 재정 자립형 주상 복합 건물이 하나로 결합된다. 이 프로젝트는 독자적으로 식량을 재배하고 전기를 만들며 공기와 물을 정화시키는 시스템을 갖추고, 제대로 된 공공 서비스가 이루어지는 적절한 공간을 제공하기 위한 것이다. 거주, 일, 쇼핑, 공동체, 먹거리와 에너지 생산, 쓰레기 폐기가 한 지붕 아래에서 해결되는 〈에코-랩〉은 그저 하나의 빌딩이 아니라, 경제와 문화 그리고 환경이 더 큰 하나의 전체를 이루는 곳이다. 〈에코-랩〉은 농건축(http://agritecture.com)과 수직 농법(http://www.verticalfarm.com) 등의 분야를 통해 계속 연구 개발되고 있다.

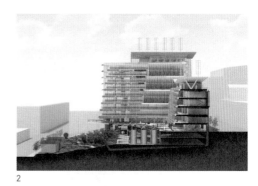

2

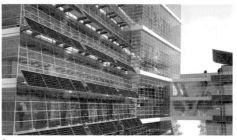

3

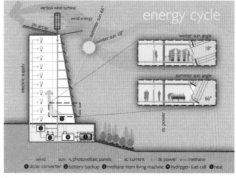

4

1-3 〈에코-랩〉, 댄 앨버트, 마이어 허렐, 브라이언 겔러, 크리스 듀커르트, 웨버 톰프슨, 미국, 2009. 컴퓨터 렌더링. 이 디자인은 기존의 인접 편의 시설을 병합한 지역 개발을 염두에 둔 것이다. 인근의 소규모 지역 정원과 시장 그리고 직업 훈련 기관과 일반 지속가능성 교육센터 같은 것들을 한데 모아 재정적으로 자립할 수 있게 하려는 것이다.
http://www.weberthompson.com/
4 〈에코-랩〉의 구조 다이어그램

화석 연료를 대체할 청정에너지

1

사상 유례가 없는 이상 한파, 홍수, 지진, 해일 등 환경 재앙이 지구촌 곳곳에서 발생하고 있다. 기상 이변을 일으키는 지구 온난화의 주범이 화석 연료에서 나오는 이산화탄소 등의 온실가스라는 점은 이제 과학계와 정치계 모두가 심각하게 받아들이고 있다.

그럼에도 불구하고 지구에서 사용하는 에너지의 대부분은 온실가스를 발생시키는 석탄과 석유로부터 나온다.[1] 따라서 뒤늦게 약진하고 있는 공업 후발국들과 선진국들이 서로 형평을 맞춘 국제적 공조를 이뤄야 한다. 소비 석유 전량을 수입하는 한국도 1인당 이산화탄소 배출량이 세계에서 가장 높은 나라 중 하나인데[2], 환경 문제에 실질적인 개선 효과가 있으려면 혹독한 정책적, 기술 공학적, 사회적 개혁 목표가 제시되고 실천되어야 한다. 물론 가장 빠르고 쉬우며 최소 비용으로 기후 변화를 늦출 수 있는 방법은 에너지를 적게 소비하는 것이다. 이러한 에너지 소비 감축은 에너지 효율화를 통해서만 이룰 수 있다. 온실가스를 좀 더 실질적으로 줄이려면 현재 사용하고 있는 에너지를 태양이나 바람 등을 이용한 깨끗하고 재생가능한 에너지로 바꿔야 하는데, 이러한 대

1
http://www.iea.org/topics/climatechange/ 국제환경기구에서는 화석 연료 사용으로 인해 배출되는 이산화탄소가 온실가스의 주요 원인이라고 발표했다. 기후 변화에 맞서는 일은 에너지 정책에 있어서 최대의 과제이며, 절체절명의 난제다. UN 기후변화협약(UNFCCC:United Nations Framework Convention on Climate Change)에서 권고하는 가스 배출 목표에 따라, 2035년까지 지구 온난화 수준을 2C 이내로 유지하려면 이산화탄소 배출량을 13억 7천만 톤, 즉 전체 배출량의 60% 선에 맞춰야 한다.

2
https://www.iea.org/publications/freepublications/publication/CO2EmissionsFromFuelCombustionHighlights2015.pdf _p.12 그림자료

체 에너지 개발을 위해서는 디자인을 통한 문제 해결이 다각도로 필요하다. 다행스러운 점은 세계 각지의 디자이너들이 과학자 및 기술자들과의 협업을 통해 청정에너지 자원을 이용한 획기적인 해결 방안들을 내놓고 있다는 사실이다.

태양광은 가장 규모가 큰 재생 에너지다. 태양광 산업에 있어서 무엇보다 시급한 문제는 저비용으로 태양 에너지를 저장할 방법을 찾아내야 한다는 점이다. 왜냐하면 밤에는 햇빛이 없는 데다, 낮이라고 해도 날씨에 따라 일조량이 좌우되기 때문이다. 일반적으로 태양 에너지 시설에는 엄청난 규모의 집광 및 저장 장치가 필요하지만, 이스라엘의 제니스 솔라가 이룬 고효율 저비용의 성과는 눈여겨볼 만하다. 이 회사의 〈Z-20 시스템〉[그림1]은 해바라기에서 영감을 얻은 디자인으로, 거울과 추적 장치를 사용해서 태양광을 모으고 강화시킨다. 나노기술의 비약적인 발전은 솔라 패널의 비용을 낮추고 효율성을 높이는 데 도움이 되었으며, 소형 분산 연료 전지 안에 에너지를 모아두는 방식으로 저장 문제를 해결하고 있다. 얇고 유연한 솔라 패널은 구조체를 감싸며 접거나 펼 수 있는 두루마리 필름형으로, 이동식 "발전소"를 만들 수 있다. 독일의 슐라이히 베르거만&파트너즈에서 개발한 〈솔라 타워〉[그림2]는 보다 효율적으로 태양 에너지를 모은다. 〈솔라 타워〉는 거대한 집광 구역 아래에 태양열을 모아서 공기를 가열시키는 방식이다. 태양 에너지는 설비에 들어가는 비용도 문제이지만, 태양광 집광을 위한 광대한 부

2

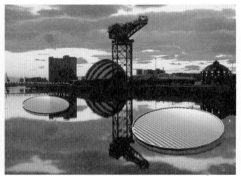

3

지를 마련하는 것도 커다란 부담 요소다. 그 점에 있어서 스코틀랜드의
ZM아키텍처가 디자인한 〈솔라 릴리〉그림3는 또 다른 대안이 될 수 있
다. 수련의 형태에서 영감을 얻은 〈솔라 릴리〉는 별도의 부지를 마련하
지 않아도 된다는 것이 큰 장점이며, 하천 수로의 개방된 공간을 활용하
여 태양 에너지를 전력으로 만든다. 태양 에너지 활용은 2년마다 두 배
씩 늘어나고 있으며, 세계 태양광 시장은 향후 30년 동안 30배 이상 증
가할 것이라는 전망도 있다.[3]

3
세계 태양광 시장 동향 및 주요 금융
지원 모델, 한국 수출입은행 해외경제
연구소, 2015

바람은 기대되는 또 하나의 청정에너지원이다. 풍력은 주로 고도의
기술력을 바탕으로 한 지상의 대형 터빈을 이용하는데, 이용도가 점
점 높아지고 있으며 특히 북해 인근에는 대규모 근해 풍력 발전소가 늘
어나고 있다. 풍력은 다른 대체 동력에 비해 토지 사용이 적지만, 재래
식 풍력 에너지는 다른 재생 에너지들과 마찬가지로 날씨에 영향을 받
을 수밖에 없으며 그래서 경제 가치가 있는 전기로 변환시키는 것이 관
건이다. 대양의 파도와 조수 간만의 차도 전기를 만들어낼 수 있는, 막
대하면서도 미개발된 재생 에너지원일 것이다. 조력 발전의 장점은 따
로 부지를 매입할 필요가 없다는 점과 태양열이나 풍력에 비해 안정적
이라는 점이다. 밀물과 썰물은 태양과 지구 그리고 달의 중력에 따라 생
기는데, 이에 대한 계측은 정밀하고 신뢰도도 높다. 물론 아직까지는 거
대한 규모의 발전 설비가 해양 생태계에 어떤 영향을 미치는지에 대해
서는 별로 연구된 바가 없다. 현재 호주에서는 해류의 운동 에너지를 이
용하기 위해 흐느적거리는 해조의 움직임을 본뜬
〈바이오 웨이브〉해양 조류 에너지 시스템이 실
험중이다.그림4

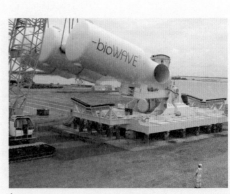

클린 에너지의 저장과 불안정성 문제 그리고
지리적으로 분산된 에너지원을 집중시키기 위해
서는 스마트 전력망이 구성되어야 한다. 스마트
전력망의 고지능성 연결 체계intelligence network는
최적의 전기를 공급하고 사용을 촉진시키기 위한

4

초고속 에너지 이동통로라고 할 수 있다. 고지능성 연결 체계는 다양한 시스템들을 연결하고 결합하여 막대한 양의 데이터를 확인하고 평가함으로써, 신뢰도와 효율성은 높이고 비용은 낮춰준다. 스마트 전력망은 온도 조절 장치, 계량기 그리고 설비 장치를 제어하므로, 에너지 사용이 최고조에 달했을 때 소비자에게 알려줄 수 있다. 〈에너지 사용 시계〉[그림5]나 〈전기 사용 알림 코드〉[그림6] 같은 제품들은 소비자들이 실시간으로 전기 사용량을 볼 수 있게 해 준다. 오늘날에도 전 세계적으로 네 가구 중 한 가구에는 전기가 들어가지 않으며, 전기 공급 자체가 불안정하게 이루어지는 경우도 많다. 그런 점에서 국경을 초월한 국가 간의 고지능성 전력망은 지역별 에너지 불균형 현상을 완화하는 데 도움이 된다.

새로운 에너지 자원을 적극적으로 도입하기 위해서는 기존의 방식보다 좀 더 효율적이고 경제적으로 운용될 수 있는 비즈니스 시스템이 갖추어져야 한다. 전 세계 주요 도시에서 나오는 온실가스의 대부분을 차지하는 이산화탄소 중 50% 정도는 건물로부터 배출된다.[4] 그래서 이제는 각 나라마다 효율적인 창호, 천장재, 조명, 냉난방 시스템을 비롯해서, 건물의 적절한 단열 처리와 재생가능한 동력 자원의 활용 등에 대해 더욱 엄격하게 규제하는 추세다. 옥상 녹화는 자연친화적인 에너지 절삼 방법이다. 겨울에는 따뜻하고 여름에는 시원하게 건물을 유지시켜 주며, 빗물을 흡수함으로써 도시의 하수도로 흘러들어가는 속도를 늦춘다. 또 열기를 흡수했다가 다시 대기 속으로 방출시킴으로써, 도시의

4
https://www.ipcc.ch/report/graphics/index.php?t=Assessment Reports&r=AR5-WG3&f=Chapter 09

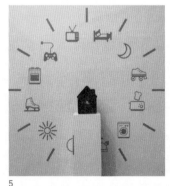

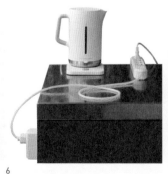

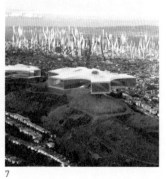

5

6

7

열섬화 현상을 완화시켜주는 효과도 있다. 미국의 디자인 회사 이와모토 스콧이 발표한 하이드로-네트^{그림7}는 백 년 후의 도시 모습을 상상한 실험적인 디자인 프로젝트인데, 미래에는 자급자족형 도시 네트워크가 더욱 확장될 것이라는 전제에서 출발한다. 하이드로-네트는 도시 내의 담수와 지열 에너지 그리고 수소 연료를 모으고 배분하고 저장할 수 있는 다중 네트워크다.

우리나라도 서울을 비롯한 대도시를 중심으로 1970년대부터 대규모 아파트 단지가 건설되기 시작하면서 1인당 거주 면적과 주택 평균 면적이 계속 늘어나고 있으며,[5] 그에 비례해서 주택을 유지하기 위한 에너지의 양도 더 늘어났다. 가전제품 회사들은 에너지를 적게 소비하는 제품들을 선보임으로써 그러한 에너지 소비 증가에 대응했다. 예를 들어서 가정에서 두 번째로 큰 전력 소비물인 온수 난방 장치들은 이전 모델에 비해 절반 정도의 에너지만 사용해도 작동될 수 있도록 생산되고 있다. 전구의 조명도는 획기적으로 개선되고 있으며, 저에너지를 이용하는 LED 기술은 색감의 개선과 비용의 효율성뿐 아니라 이전에는 상상도 못하던 완전히 새로운 형태의 조명 방식이라고 할 수 있다. 보다 거시적인 차원의 디자인도 실현되고 있는데 아랍 에미리트 공화국의 새로운 사막 도시 마스다르^{그림8}는 현재 도시 공학, 정책 그리고 사용자 행동에서 나타나는 포괄적인 변화를 보여주는 실험적인 프로젝트 중 하나다.

국가나 지역 간에 나타나는 경제적 불평등이나 빈부 격차 현상은 에너지 사용에 있어서도 나타난다. 선진국에서 전기와 조명은 당연히 제공되는 것으로 여겨진다. 그러나 저개발국의 힘없고 가난한 사람들은 위험할 뿐 아니라, 건강에도 해롭고 비효율적인 연료에 의존해서 난방과 취사 그리고 조명을 해결한다. 독일의 시몬 헌셸이 공동 디자인한 〈솔라 재충전 배터리 랜턴〉^{그림9}은

5
http://stat.seoul.go.kr/octagonweb/
jsp/WWS7/WWSDS7100.jsp

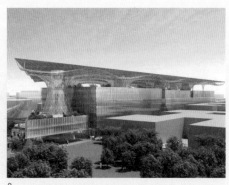

8

농촌의 전기 사용자를 위한 솔루션이자 온실가스와 화석 연료 사용을 줄이기 위한 대안이다. 이 랜턴을 생산하는 선라봅사는 저개발국의 의료용 백신을 보관하고 운반하기 위한 냉장 장치와 솔라 워터 펌프를 개발했다. 선라봅사는 태양 에너지를 이용한 정수와 급수 그리고 난방이나 오수 처리 시스템 등 저개발국을 위한 재생 에너지와 청정수 제공 프로젝트를 계속 진행하고 있다.

비효율적인 에너지 사용자이자 과도하고 어리석은 낭비 유발자로서, 현대 산업 사회가 지나온 길은 더 이상 이어질 수 없다. 언젠가는 고갈될 한정된 지구의 에너지 자원 낭비를 줄이고, 생존의 위기를 겪고 있는 저개발 지역민을 위해 재생 에너지를 발굴하고 개발하는 일은 후일로 미룬다거나 선택의 여지가 있는 문제가 아니다. 재생 에너지를 기술적, 경제적으로 활용할 수 있도록 개발하고, 소비보다 자원을 더 확충하며 우리 주변의 환경 문제가 개선될 수 있도록 하는 것은 디자이너들이 책임져야 할 과제이자, 당장 맞서 이겨내야 할 거대한 지적 도전일 것이다.

9

태양 에너지의 고효율 저비용을 추구하다

Z-20 솔라 에너지 집중 시스템

태양은 자연 그 자체라고 할 정도로 지구 상의 모든 생명체에게 중요한 삶의 원천이다. 더욱이 태양광은 자연으로부터 얻을 수 있는 가장 풍부한 재생 에너지원이다. 그러나 태양 에너지가 좀 더 경쟁력을 갖게 되어 화석 연료의 대체 에너지로 자리 잡으려면, 집광 설비는 보다 효율적이 되고, 구축 비용은 더 저렴해져야 한다. 이스라엘 회사 제니스 솔라의 〈Z-20 솔라 에너지 집중 시스템Concentrated Photovoltaic Thermal〉은 타라지 스튜디오의 에즈리 타라지와 오리 레빈이 디자인했다. 이 시스템의 특징은 간단한 반사경을 사용하여 분산광을 모으

고 초점을 맞추며, 갈륨 아셀라이트로 만든 1백 제곱센티미터 정도의 작은 "발전 발광 장치"에 햇빛을 모은다는 점이다. 실리콘이 대량으로 쓰이는 일반적인 솔라 셀 대신 보통 유리를 사용하므로 설비 비용이 획기적으로 낮아지며 에너지 효율도 60% 이상 높은 것으로 알려져 있다. 전체적인 구조는 해바라기처럼 일출시부터 일몰시까지 태양을 향할 수 있도록 오목한 광학 접시판들로 이루어져 있다. 집광 장치에는 발전기로부터 열을 모아서 90도 이상의 산업용 온수를 공급하는 기능도 있다. 2009년 4월에 1100명이 거주하는 텔아비브 인근의 야브

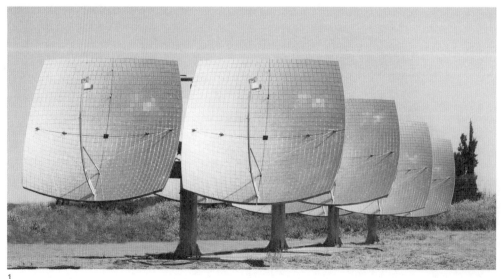

1

네 집단 농장에 32개의 〈Z-20 솔라 에너지 집중 시스템〉이 처음 설치되었다. 여기에서는 그 집단 농장에서 사용할 전력의 3분의 1과 온수 전체를 공급한다. 이 농장에 사용된 혁신 기술의 효율성과 비용의 타당성이 인정되어, 인도를 비롯한 여러 국가에서 이 시스템을 도입하고 있다. 〈Z-20 시스템〉은 1200개의 평면거울을 곡면 플라스틱에 부착하는 비교적 간단하고 쉬운 조립 공정이다. 특히 세계적으로 공급량이 부족한 폴리실리콘(태양 전지에서 빛 에너지를 전기 에너지로 전환시키는 역할을 하는 작은 실리콘 결정체들로 이루어진 물질로서 태양 전지의 핵심 원료다. 규소에서 실리콘을 뽑아내는 공정을 통해 만들어진다)과 게르마늄을 종래의 평면형 판넬보다 훨씬 적게 사용한다는 것이 이 시스템의 장점이다.

〈Z-20 솔라 에너지 집중 시스템〉을 제작한 제니스 솔라는 2013년에 중국과 미국의 합자 회사인 선코어 포토볼내닉스에 합병되었다. 선코어사는 2014년에 중국 서북부 티베트 고원 칭하이에 〈CPVT Z10〉을 설치했는데, 이 설비는 Z-20 기술을 상용화한 첫 번째 CPVT 기지다. 또 포르투갈 에보라의 쓰레기 매립지에는 1메가와트 규모의 태양 집열판이 가설되었으며, 2015년에는 미국 뉴멕시코에 전기 2.5킬로와트/열 6킬로와트 생산 용량을 가진 알부커크 사이트를 개설하는 등 지속적인 연구 개발이 이루어지고 있다.

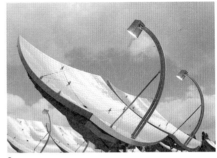

2

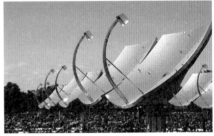

3

4

1 〈Z-20 솔라 에너지CPVT〉. 디자인: 타라지 스튜디오의 에즈리 타라지와 오리 레빈. 디자인 의뢰 및 제작: 제니스 솔라, 이스라엘. 재료: 폴리프로필렌, 거울 유리, 스테인리스 스틸, 태양광 부품, 세라믹스, 구리

2 〈Z-20 솔라 에너지〉의 특징은 간단한 반사경을 사용하여 분산광을 모으고 초점을 맞추며, 갈륨 아셀라이트로 만든 1백 제곱센티미터 정도의 작은 "발전 발광 장치"에 햇빛을 모은다는 점이다. 중국 칭하이(淸海)의 거얼무(格尔木)시에 설치된 〈CPVT Z-10〉, 선코어, 2014 http://www.tarazistudio.com/

3 미국 뉴멕시코의 알부커크에 설치된 〈CPVT Z-20〉, 선코어, 2015

4 〈Z-20 솔라 에너지〉의 구성 개념도
〈Z-20〉은 접시판에 도달하는 태양 에너지의 70%를 이용하는데, 기존의 평평한 태양광 전지판에 비해 5배 정도 효율성이 높다. photo : tarazistudio

초대형 태양열 발전소

호프 솔라 타워

작열하는 한여름의 햇볕을 상상해보라. 뜨거운 태양에 담긴 무한한 에너지를 모아서 유용하게 쓸 수 있는 방법은 없을까? 〈솔라 타워〉는 일반적인 태양 집광판보다 더 효율적인 방법으로 태양 에너지를 모으려는 생각에서 출발했다. 〈솔라 타워〉 기술은 독일의 구조 공학 회사 슐라이히 베르거만&파트너즈에서 개발한 것이며, 지금은 호주의 엔바이로미션사에서 실용화하고 있다. 〈호프 솔라 타워〉는 온실 역할을 하는 거대한 집열 구역 아래에 태양의 복사열을 모아서, 엄청난 양의 공기를 가열시키는 방식이다. 뜨거운 공기는 위로 올라가는 원리에 따라, 발전 터빈을 지나 집열 구역의 중앙에 모인 뜨거운 공기는 굴뚝 연기처럼 상승하여 타워 바깥으로 배출된다. 2백 메가와트 용량의 타워 하나에서 5십만 가정이 사용하는 전기를 충당할 수 있으며, 대기 중으로 배출되는 온실가스를 백만 톤 이상 줄일 수 있다. 해가 지고 나면 에너지 생산이 중단되는 것을 방지하기 위해, 낮 동안에 열을 저장했다가 밤에는 방출하여 타워의 터빈을 가동시키는 축열 시스템도 함께 설치된다.

엔바이로미션사는 히페리온 에너지와 합작으로 호주 서부에 2백 메가와트급 발전소를 건설하여, 그 지역의 주석 광산에 전기를 공급할 계획이다. 이 발전소는 시멘트와 철근으로 이

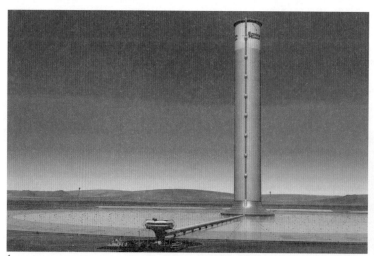

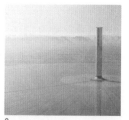

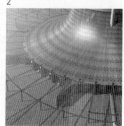

루어진 높이 1킬로미터의 기둥과 지름 10킬로미터에 이르는 집광기로 구성되며, 예상 건설 비용은 16억 7천만 달러다. 〈솔라 타워〉 건설이 널리 확대되지 못하는 대표적인 이유는 비용 문제다. 막대한 투자비 때문에 잠재적인 투자자들은 거대한 규모의 발전소 건설에 선뜻 나서지 못하고 있기 때문이다. 베르거만에 따르면, 소규모의 솔라 업드래프트 발전소는 효과가 없다. 현재로서 솔라 업드래프트의 효율은 광전지에 비해 무척 낮은데, 〈솔라 타워〉에 들어온 태양 에너지 중 사용 가능한 전력으로 변환되는 것은 1-2% 정도 밖에 되지 않는다. 베르거만은 자금력이 뒷받침되어 제대로 된 규모로 〈솔라 타워〉가 건설되면, 일반적인 태양 발전에 비해 훨씬 경쟁력이 있다고 주장한다. 솔라 업드래프트 발전소에서 작동이 필요한 부분은 터빈과 발전기뿐이므로, 구축 후 전체적인 운영 유지 비용은 매우 적게 든다는 것이다.

엔바이로미션사는 2010년에 남부 캘리포니아 공공 발전국으로부터 2백 메가와트 규모의 〈솔라 타워〉 2기를 설치하고, 전기 판매 승인을 받았으나 설비 자금 마련에 어려움을 겪고 있다. 2014년에는 미국 에너지부의 서부 지역 전력국과 양해각서를 맺고, 2015년에는 일본계 투자 회사인 발렌시아와 협약을 체결하는 등 〈솔라 타워〉 건설 사업 진행을 위한 행보를 계속 이어가고 있다.

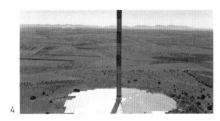

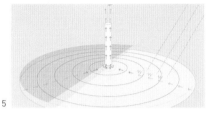

1-3 〈호프 솔라 타워〉. 엔바이로미션사, 콘셉트: 외르그 슐라이히, 슐라이히 베르거만&파트너즈. 호주에서 디자인, 2011년 미국에 건설.
http://www.enviromission.com.au/

4 스페인의 만자나레스에 실시되었던 〈솔라 업드래프트 타워〉는 폭풍으로 무너지기 전까지 1982년부터 1989년까지 7년 동안은 성공적으로 운영되며, 50킬로와트의 청정에너지를 생산해냈다. 이 시험 발전소는 〈솔라 타워〉 아이디어의 실효성을 입증한 셈이며, 규모의 경제를 통해 더 많은 상업적, 경제적 이득을 거둘 것으로 기대된다.

5 〈솔라 타워〉의 구조. 타워는 상승 온난 기류를 작동시키는 엔진이다. 타워 안에서 가볍고 뜨거운 공기가 만들어낸 상승 기류에 의해 열기가 역학 에너지로 바뀌게 된다. 타워 내의 흐름이 빨라질수록 공기의 기둥은 더 높아지고 상승 기류는 더 강해진다. 캐노피는 단열재를 가열시키고, 그것은 다시 캐노피 지붕 아래나 땅속 열저장 시스템에 모여 있는 공기를 가열시킨다. 캐노피의 주요 기능 중 하나가 주변에 열기를 빼앗기지 않게 하는 것이다.

6 터빈은 공기의 열과 압력 에너지를 역학 에너지로 바꿔주며, 발전기는 역학 에너지를 전기 에너지로 변환시킨다. 〈솔라 타워〉의 터빈은 수력 발전소에서 사용하는 카플란 터빈과 동일한 방식으로 작동된다.

수면 위에 띄우는 태양광 발전기

솔라 릴리

환경 오염과 지구 온난화의 주원인으로 꼽히는 화석 연료를 대체할 에너지는 과연 어디에서 어떻게 찾아낼 수 있을까? 지속가능한 에너지를 찾아내려는 디자이너에게, 자연은 끊임없이 영감을 불러일으키는 대상이다. 〈솔라 릴리〉는 스코틀랜드의 ZM아키텍처가 디자인했는데, 수련의 형태에서 영감을 얻은 자연 모방형 태양열 집열 장치다. 글래스고의 클라이드 강에 띄우기 위해 만들어진 〈솔라 릴리〉 패드는 수로의 개방된 공간을 활용하여 태양 에너지를 전력으로 만든다는 점이 특징이다. 철과 재생고무로 만든 원형 디스크에는 동력 발생 장치의 역할을 하는 태양 전지판이 부착되어 있다. 이 전지판은 온종일 해가 뜨는 방향을 따라 회전하며 태양 에너지를 모은다. 〈솔라 릴리〉의 크기는 지름이 4.5미터에서 14미터에 이르기까지 다양하며, 물살에 떠내려가지 않도록 "줄기"로 강바닥에 고정되어 있다.

1

2

수면 위에 띄우는 〈솔라 릴리〉는 별도의 부지를 마련하지 않아도 된다는 것이 큰 장점이다. 수련 모양의 태양 발전 장치에 대한 발상은 2005-2006년에 처음 시작되었으며, 지금은 프랑스와 영국 등의 수자원 회사들이 급수지 내에 수면 부양 태양 전지판을 설치하고 있다.

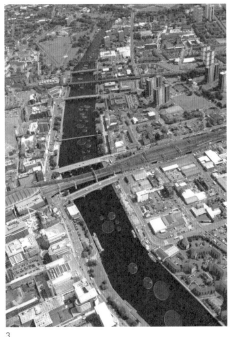

1-2 〈솔라 릴리〉, 디자인: 피터 리차드슨, ZM아키텍처. 영국, 2007. 컴퓨터 렌더링
〈솔라 릴리〉를 글래스고의 클라이드 강에 띄워 태양 전력을 공급하겠다는 ZM아키텍처의 아이디어는 자연 친화적이면서도 창의적이고 매력적인 계획이다. http://www.zmarchitecture.co.uk/
3 대부분의 도시 에너지 발전은 지붕에 태양 집열판을 설치하거나 공공 건물에 풍력 터빈을 설치해서 재생 가능한 에너지를 얻으려고 한다. 이에 반해 도시 옆에 흐르는 강을 이용한다는 발상은 가히 획기적이라고 할 만하다. credit: ZM Architect

3

바다 속 파도로 전기를 만들다

바이오 웨이브

바다에는 늘 넘실대는 파도의 힘이 있다. 호주에 기반을 둔 에너지 회사, 바이오 파워 시스템이 개발한 〈바이오 웨이브〉는 이 파도의 힘을 전기로 전환시키는 새로운 장치다. 바람이나 태양 에너지와 마찬가지로 파도는 이제껏 개발되지 않은 청정의 동력원이자 바다에서 얻을 수 있는 풍부한 재생 에너지의 원천이다. 〈바이오 웨이브〉는 보기 흉하게 바다 위나 해안 가까이에 설치되는 것이 아니라, 해양 식물이 물속에서 흔들리듯 수면 아래에 설치된다.

이 같은 방식을 자연 모방식(바이오미미크리) 디자인이라고 한다. 해조류가 효율적이면서도 가볍게 움직이도록 3억 8천만 년 동안 진화를 거치며 갖추게 된 형태를 모방했으며, 해양 생태계와 최적의 조화를 이루기 위한 방식이다.

〈바이오 웨이브〉는 파도의 방향에 따라 움직이다가 흐름이 너무 심해지면, 납작하게 몸을 누이도록 디자인되어 있다. 대양의 파동에 의해 흔들림이 생기면 탑재된 발전기가 작동되어 전력이 만들어지며 해저 케이블을 통해 뭍으로 전달된다. 각각의 발전 유닛에서 나오는 전기는 공공 전기 수용가를 위한 청정 동력으로서, 농장의 탈곡기 등 여러가지 기계에 공급된다.

〈바이오 웨이브〉의 시범 프로젝트는 2015년 12월부터 호주의 포트 페어리에서 진행되고 있다. 이 프로젝트에 투입된 유닛은 26미터 높이의 철제 구조물로서 바다 밑에서 40도 각도로 흔들리게 된다. 이 프로젝트에는 2천 1백만 달러가 소요되는데, 호주의 빅토리아 주정부와 영연방 정부들로부터 자금을 지원받고 있다.

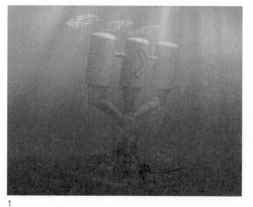

1

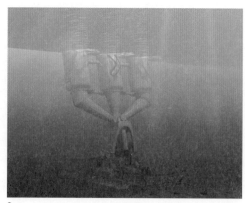

2

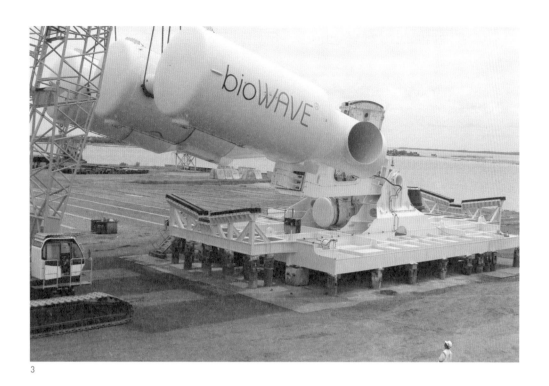

3

이 시범 프로젝트는 구조물 설치 후 12개월 동안 시험 운영되면서, 〈바이오 웨이브〉 특허 기술과 남극 바다의 높은 파도가 만들어 내는 에너지 환경에 대한 독자적인 성능 평가가 진행된다. 이 프로젝트는 다음 단계로 진행될 1메가와트 규모의 상업용 〈바이오 웨이브〉 유닛을 디자인할 수요 데이터를 제공하게 될 것이다.

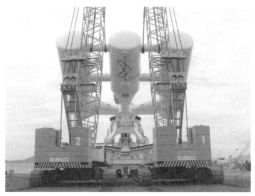

4

1-2 〈바이오 웨이브〉 해양 파도 에너지 시스템, 프로토타입, 티머시 피니건, 바이오 파워 시스템 회사, 호주. 컴퓨터 렌더링 동영상, 2013
http://www.biopowersystems.com/

3 호주의 포트 페어리에서 선적 중인 〈바이오 웨이브〉 설비, 2015

4 〈바이오 웨이브〉의 유닛은 높이가 26미터에 달한다.

전기 소비량을 시시각각 알려주다

에너지 사용 알림 시계

시간이란 원래 눈에 보이는 것이 아니며, 일정한 기간을 인위적으로 구분해 놓은 것이다. 그렇지만 시계는 그 구분에 의해 시간의 경과를 보여주며, 우리의 일과는 시계가 가리키는 시간에 따르게 된다. 전기도 시간과 마찬가지로 눈에 보이지 않는다. 그러나 둘 다 우리의 일상생활에서 빼놓을 수 없는 필수 조건이다. 사람들이 에너지 소비의 문제를 잘 이해하고 스스로 조절할 수 있게 하기 위해, 디자이너들은 실외용 전기 계량기보다 좀 더 호소력이 있는 실내용 전기 계량기를 생각해내고 있다. 〈에너지 사용 알림 시계〉는 스웨덴의 인터랙티브 연구소에서 사라 일스테트 이엘름, 에리카 룬델, 진 모엔과 공동으로 루브 브롬과 카린 에른베르거가 디자인했다. 이 시계는 에너지의 리듬과 시간의 리듬이 평행을 이루는 것처럼 보여주며,

1

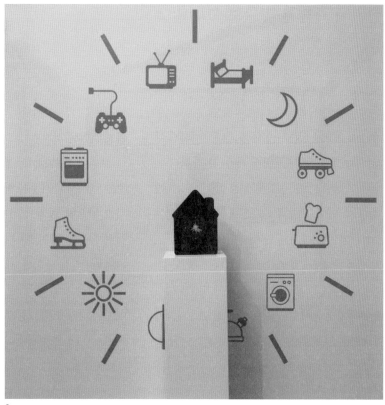

2

형태나 쓰임도 일반 주방용 시계와 흡사하다.
시계는 실시간으로 전기의 사용을 알려준다.
만약 식기세척기를 사용하면, 그에 따라 급격
히 늘어난 에너지 사용량이 시계판 위에 즉시
나타난다. 24시간을 주기로 에너지 소비를 추
적해서, 이삼일 간의 사용량을 그래픽으로 겹
쳐 보이게 하면 하루나 이틀 전과 비교해 볼 수
도 있다. 〈에너지 사용 알림 시계〉는 일반적인
시계의 역할도 하며, 휴대용 기기와 연동하여
자동 알림 장치로 쓰일 수도 있다.

1 〈에너지 사용 알림 시계〉, 프로토타입. 스웨덴의 인
 터랙티브 연구소AB에서 사라 일스테트 이엘름, 에
 리카 룬델, 진 모엔과 공동으로 루브 브롬과 카린
 에른베르거가 디자인. 스웨덴, 2007-. 에폭시, 아크
 릴, 전기 부품. https://www.tii.se/
2 〈에너지 사용 알림 시계〉는 에너지에 대한 경각심을
 일깨워주기 위해 디자인되었다. 이 시계는 형태와
 놓이는 위치 그리고 쓰임새가 일반적인 주방용 시
 계와 흡사하다. 사용자들은 시계를 보듯이 수시로
 〈에너지 사용 알림 시계〉를 보면서 자연스럽게 전기
 사용을 절제하게 된다.

전기의 흐름을 빛으로 보여주다

전기 사용 알림 코드

우리가 전기를 아껴 쓴다고는 해도, 전기를 얼마나 사용하고 있는지 일일이 알아보며 살지는 않는다. 그런 점에서 〈전기 사용 알림 코드〉는 보이지 않던 것을 우리에게 보여주는 장치라고 할 수 있다. 기술과 디자인에 대해 연구하는 스웨덴의 비영리기관, 인터랙티브 인스티튜트의 안톤 구스타프손과 망누스 궐렌스베르드가 디자인한 〈전기 사용 알림 코드〉는 단순하면서도 흥미로운 깜박임과 밝기로 해당 가전제품에 흐르는 전기의 양을 알려준다. 예를 들어서 스

테레오 장치의 볼륨을 바꾸면 마치 그 가전제품으로부터 전기가 흐르는 것처럼 곧바로 눈에 보인다. 〈전기 사용 알림 코드〉 디자인은 빛으로 에너지의 사용을 상징한다는 직관에 출발하고 있으며, 마치 전기가 움직이는 것을 보는 듯한 느낌을 갖게 한다. 따라서 디자인과 엔지니어링이라는 분리된 영역이 통합되어, 에너지 사용을 기술적인 관점과 미적인 관점에서 동시에 인식하게 된다. 〈전기 사용 알림 코드〉는 전자 발광 전선으로 만들어진다.

1

1 〈전기 사용 알림 코드〉, 스웨덴 인터랙티브 인스티튜트 망누스 궐렌스베르드와 안톤 구스타프손, 2010. 실리콘, 에폭시, 아크릴, 전자 부품, PVC플라스틱, 구리, 아연황, 은. https://www.tii.se/
2 〈전기 사용 알림 코드〉는 전기의 흐름을 보여주는 장치이며, 불쾌하지 않은 방법으로 전기 낭비 습관을 깨닫게 해준다.
3 〈전기 사용 알림 코드〉는 깜박임과 밝기로 해당 가전제품에 흐르는 전기의 양을 알려준다. 이 코드는 에너지 사용에 대한 경각심을 일으킴으로써, 에너지 절약에 도움을 주는 환경 제품이다.

우리는 모두 에너지를 효율적으로 사용하려고 한다. 그러나 전기 계량기를 본다고 해도 얼마나 많은 전기를 사용하고 있는지 알기는 어렵다. 인터랙티브 인스티튜트는 바로 이 점에서 출발했다. 만약 우리가 기계 속으로 흘러들어 가는 전기를 실제로 볼 수 있다면 어떨까? 〈전기 사용 알림 코드〉에는 전기가 어느 정도 쓰이는지에 따라 빛의 밝기를 달리하는 와이어가 전선 주변을 감고 있다. 장치를 시험하면서

연구자들은 〈전기 사용 알림 코드〉가 소비자들에게 보이지 않던 나쁜 습관을 깨닫게 하고 전기를 꺼야겠다는 생각이 들게 한다는 사실을 발견했다. 라디오 방송의 볼륨이 높아지면 전기 소모량도 같이 높아진다. 〈전기 사용 알림 코드〉는 2010년에 《타임지》로부터 최고의 발명품으로 선정되었으며, 불쾌감을 주지 않으면서도 에너지 사용에 대한 경각심을 불러일으키는 환경 상품으로 판매되고 있다.

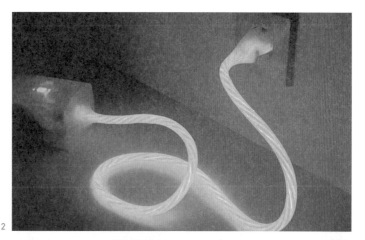

2

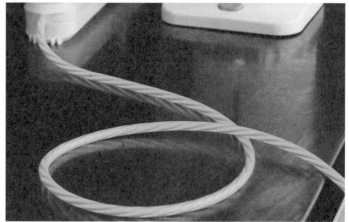

3

자립형 해양 도시를 꿈꾸다

하이드로-네트: 샌프란시스코 2108

샌프란시스코에 기반을 둔 디자인 회사 이와모토 스콧이 발표한 하이드로-네트는 백 년 후의 도시 모습을 상상한 실험적인 디자인 프로젝트다. 하이드로-네트는 미래에는 도시 네트워크가 자급자족을 위해 더욱 확장될 것이라는 전제에서 출발한다. 그래서 하이드로-네트는 도시 내의 담수와 지열 에너지 그리고 수소 연료를 모으고 배분하고 저장할 수 있는 도시 전체의 다중 수송 네트워크를 제안한다. 지구의 기후 변화로 인해 샌프란시스코만 유역의 수면 높이는 5미터정도 상승할 것으로 예상된다. 그에 따라 인공 해조류 연못이 새로운 수산 양식 구역이 될 것이며, 여기에서 수소 연료를 생산하는 원료를 제공하게 된다. 지하에 조성된 터널 네트워크가 도시를 순회하는 자동차의 연료인 수소를 저장하고 공급하는 지하 교통의 기

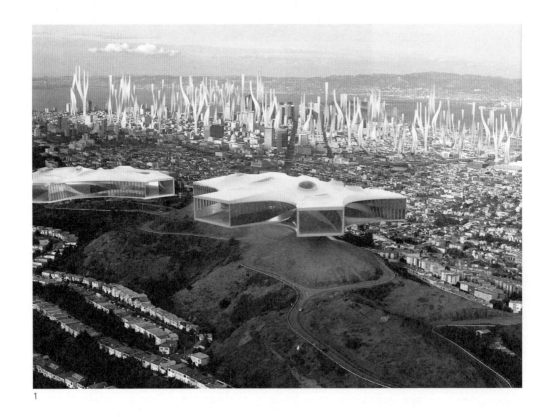

1

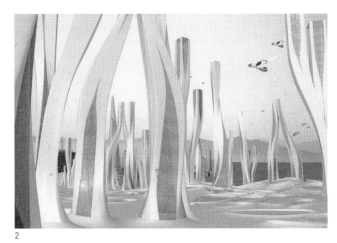

2

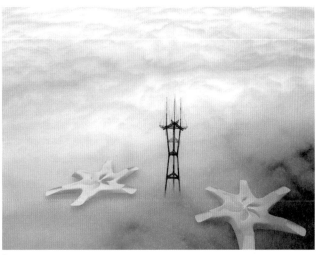

3

반 시설이 된다. 또 이 도시 순회 자동차를 운
행하면, 지상의 자동차도 줄어들게 된다. 고밀
집형 집합 주택들은 "해조류 탑"으로 숲을 이
루고 있는 수산 양식 구역과 함께 배치된다. 하
이드로-네트의 네트워크는 샌프란시스코 지하
에 매장되어 있는 지열 에너지와 광대한 지하
담수층의 물과 힘을 이용하며, 담수를 끌어들

이는 "안개꽃" 모양의 시설들과도 연결되어 있
다. 전체적인 네트워크는 해조류와 살구 버섯
처럼 생긴 독특한 시스템(고밀집형 집합 주택과 지
열을 추출하는 시설)으로 구성되며, 샌프란시스코
의 본래 모습을 가급적 보존시키면서도 유기적
인 변화를 시도하고 있다.

불모의 사막에 지속가능한 도시를 건설하다

마스다르 개발

마스다르는 주민 4만 명 규모의 자급자족형 신도시로서, 아랍 에미리트 공화국의 수도 아부다비 외곽의 사막 지역에 건설되고 있다. 여기에서는 대체 에너지 활용에 대한 과감한 실험이 진행 중인데, 이를 테면 자동차가 다니지 않는 도시, 탄소 중립적이며 쓰레기를 배출하지 않는 도시, 그리고 재생 에너지 자원으로 전력을 공급받는 도시를 목표로 삼고 있다. 이러한 목표를 달성하기 위해 책임 설계 회사인 런던의 포스터&파트너즈는 새로운 방법론의 도시

건축 기술 공학을 전개하고 있다.

지구 온난화로 평균 기온이 올라감에 따라 사람들은 더 많은 시간을 실내 공간에 머물 것이다. 건물들은 서로 그림자가 닿을 정도로 가깝게 건축되며, 고효율 단열재를 사용하여 에어컨 사용과 전기 조명을 줄일 것이다. 식수는 태양 에너지를 이용하여 해수를 담수로 바꾸는 염분 제거 과정을 거쳐 제공된다. 하수를 재활용하고 물 없는 화장실이나 누수 방지 시스템 등을 운영하여, 물 사용량을 1인당 일일 평균

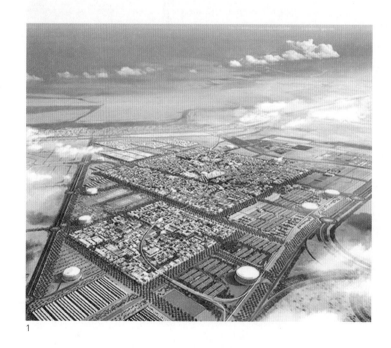

1

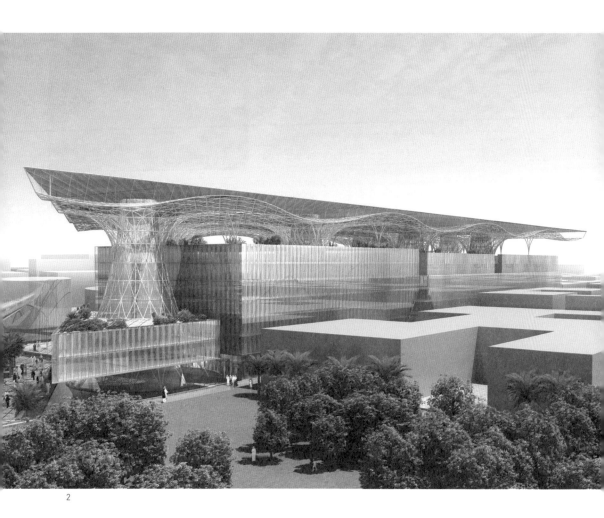

2

사용량인 540리터에서 80리터까지 대폭 낮추게 될 것이다. 일차적인 에너지 자원은 햇빛인데, 중동에서 가장 큰 태양 발전소로부터 전력을 공급받게 된다. 나머지 에너지는 풍력 터빈과 폐기물 발전소에서 충당하며, 폐기물 발전소에서는 쓰레기 집하장에서 추려낸 폐기물을 연료로 사용한다. 100% 재생 에너지로 운영될 마스다르는 2030년까지 계속 건설될 예정이다.

1 마스다르 전경 예상 조감도. 100% 재생 에너지로 운영될 마스다르는 2030년까지 계속 건설될 예정이다. 클라이언트: 마스다르 발전소 도시 주변은 위락 지역, 발전 설비, 차고지, 식량 생산지로 둘러싸여 있다. http://masdar.ae/

2 마스다르 본부. 디자인: 에이드리언 스미스와 고든 길, 클라이언트: 마스다르 이니셔티브사. 2008–2009년 미국에서 디자인, 컴퓨터 렌더링. 시내에서 가장 큰 건물인 마스다르 본부 위의 태양광 집광판은 건물에서 소비되는 에너지보다 더 많은 에너지를 생산할 것으로 기대된다. 2018년 준공 예정이다. 마스다르 본부 건물은 태양 전지판과 개방형 그늘 지붕을 원추형 윈드 콘이 받치고 있는 모양이다.

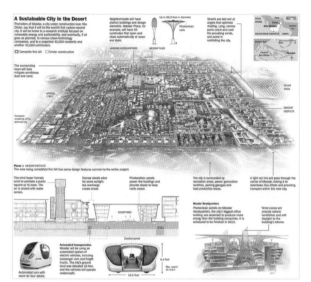

3

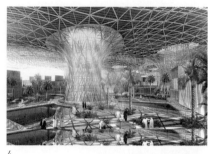

4

3 도시의 마스터 플랜과 교통수단 모듈, 포스터＆파트너즈. 아랍 에미리트 공화국과 영국, 2030년 완공 예정. 클라이언트: 마스다르-아부다비 미래 에너지사. 마스다르 개발자들은 마스다르가 세계 최초의 탄소 중립적 도시가 될 것이라고 주장한다. 이 도시는 재생 에너지 연구의 본거지가 될 것이며, 더 나아가서 모든 시설이 계획대로 완공된 후에는 다양한 청정 기술 관련 회사들이 입주하여 4만 5천 명의 주민과 4만 5천 명의 출퇴근자로 북적이는 도시가될 것이다.

4 독특한 건물들과 디자인 요소들이 이웃을 이루게된다. 예를 들면 마스다르 플라자에는 해가 나고지는데 따라 자동으로 열리고 닫히는 차양막(지름98.5피트) 54개가 설치될 예정이다.

5-6 마스다르 시내 거리는 그늘을 최대화할 수 있는 각도로 배치된다. 길고 좁은 공원을 지나는 시원한바람은 도시 공기 조절에 도움을 주게 된다. 윈드타워를 통과한 바람은 아래쪽에 있는 공공 광장의공기를 순환시켜준다. 공기는 워터 스프레이로 냉각된다. 윈드 콘은 공기가 자연스럽게 흐르게 하며, 건물 내부에 부드러운 일광을 내려줄 것이다.

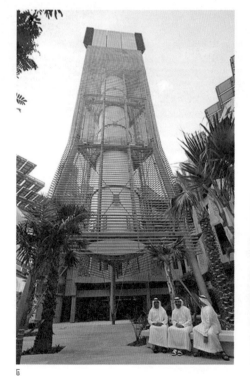

5

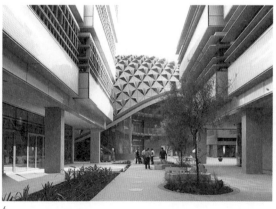

6

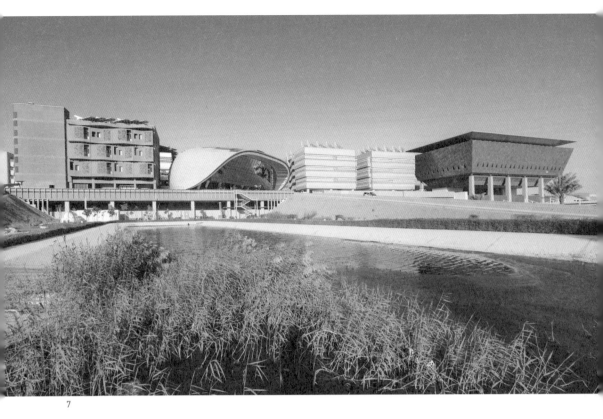

7

7 　마스다르 과학 기술원 전경

8 　마스다르 컨퍼런스센터(컴퓨터 렌더링)

9 　마스다르의 중심을 가로질러 아부다비 시내까시 이어지는 경전철이 주요 교통
　　수단이다. 4인승 오토카 PRT(Personal Rapid Transit)는 전기만으로 운행되
　　는 자동 이동 장치다. 2010년부터 도시 외곽의 기존 도로와 선로까지 연결 운행
　　되고 있다. 최고 시속 40km로 주행하여, 도시 내 가장 먼 거리까지는 10분 정
　　도 소요된다. 마스다르에서는 승객용 차량과 화물 트럭 등으로 이루어진 자동식
　　전기차 시스템을 이용하게 된다. 도시의 지면은 23피트 높이 위에 만들어지며,
　　차량들은 그 밑을 지나다니게 된다.

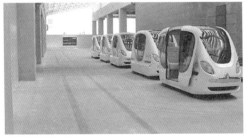

8 　　　　9

저개발국을 밝혀 줄 태양의 힘

피코 솔라 재충전 배터리 랜턴

캄캄한 밤을 밝혀줄 전등을 켤 수 없다면 무척 답답할 것이다. 일시적인 정전도 아니고 휴대용 랜턴이나 스마트폰의 플래시마저 구할 수 없다면, 그 갑갑함이란 상상조차 하기 어려운 일이다. 우리나라를 비롯한 대개의 지역에서는 전기나 조명은 당연히 제공되는 것으로 여겨진다. 그러나 대부분의 미개발 국가 농촌 지역에서는 등유나 석유처럼 위험할 뿐 아니라, 건강에도 해롭고 비효율적인 연료에 의존해서 생활하고 있다. 스리랑카의 니샨 디사나야케와 독일의 시몬 헌셸, 에르베르트 게르버가 디자인한 〈솔라 재충전 배터리 랜턴〉은 기존의 석유 랜턴보다 더 안전하고 효율적이다. 이 재충전 랜턴은 농촌의 전기 사용자를 위한 솔루션인 동시에 온실가스와 화석 연료 사용을 줄이기 위한 대안적인 조명 방법이다. 주민들은 이 휴대용 충전 랜턴을 마을 중심지에 있는 태양 에너지 재충전소에서 대여하여 쓰는데, 여기에는 미시 경제의 기회도 있다. 다시 말하면 충전소는 마을의 영업자가 임차하는 방식인데, 이 영업자는 랜턴 제작 회사인 선라봅의 기술 지원과 교육을 받으며 충전소의 운영과 경영을 책임지게 된다. 이 같은 운영 방식이 결과적으로 지역 사회에는 나름대로 경제적인 자율권이 생기고 주인 의식도 커지게 한다. 각각의 랜턴에는 마이크로프로세서가 심어져 있는데, 배터리를 모니터링하고 확인하기 위한 "식별" 꼬리표 역할을 한다. 중앙 충전소는 배터리 재충전을 하는 동안, 랜턴의 사용 내역과 상태에 대한 데이터를 수집한다. 이 데이터는 장비들의 효율성을 높이고, 탄소 배출량 거래에 대한 크레딧 확인을 위해 분석된다.

1

2

3

4

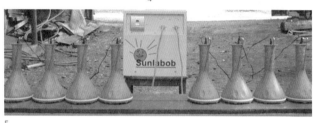

5

선라봅사는 SRBLSolar Rechargeable Battery Lanterns 프로젝트의 서비스 개선을 위해 2011년에 새로운 디자인의 〈피코 솔라 재충전 배터리 랜턴〉을 내놓았으며, 저개발국의 의료용 백신 보관 및 운반을 위한 냉장 장치도 개발했다. 선라봅사는 〈솔라 워터 펌프〉도 개발했는데, 태양 에너지를 이용한 전기를 제공한다는 점 외에는 기존의 펌프와 똑같다. 지하에서 퍼 올린 물을 저수조에 모아두므로 궂은 날씨에도 늘 물을 공급할 수 있다. 이 〈솔라 워터 펌프〉는 초기 시설 비용 외에, 유지 보수 비용이 거의 들지 않는다는 점에서 디젤 발전기를 이용한 펌프에 비

1　처음에 개발된 〈솔라 재충전 배터리 랜턴〉
　　니샤 디사나야케, 시몬 힌넬, 에트베르트 게르버, 라오스의 에너지 회사인 선라봅 재생 에너지. 디자인: 라오스, 배치: 라오스, 우간다, 아프가니스탄, 2009. 플라스틱, 배터리, 라이터 소켓, LED 등, 재생한 "발가락 샌들", 보철용 의수족 부분으로 만든 재생 프로필렌 램프 커버, 은박지.
　　http://www.sunlabob.com/

2　선라봅의 직원이 마을 주민들에게 새로 개발된 〈피코 솔라 재충전 배터리 랜턴〉의 렌탈 시스템에 대해 설명하고 있다.

3-5　2011년에 새로 선보인 선라봅 〈피코 랜턴〉은 "탁월한 기능과 구조, 최고의 품질과 높은 사용성"을 목표로 디자인된 제품이다. 〈피코 랜턴〉은 가볍고 내구성이 뛰어난 폴리머 케이스에 들어 있다. 랜턴 내부는 고무링으로 밀봉되어 있으며, USB포트와 외부 소켓은 방수용 고무 마개가 따로 있다. 더 나아가서 외부 소켓이나 USB포트가 침수되면, 주요 전기 장치가 손상되지 않도록 전기 흐름이 차단된다. 그래서 물기를 빼서 말리면 다시 사용할 수 있다.

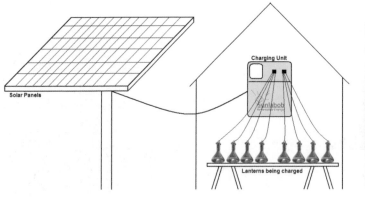
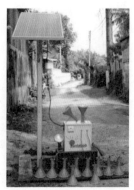

6

7

해 훨씬 나은 것으로 평가되고 있다. 선라봅사는 태양 에너지를 이용한 정수와 급수 그리고 난방이나 오수 처리 시스템 등 동남아시아, 인도, 아프리카 등지의 저개발국에 대한 재생 에너지와 청정수 제공 프로젝트를 계속하고 있다. 특히 2012년에는 우리나라의 환경 재단과 협력하여 라오스 남부의 살라반 지역에 있는 외딴 마을, 반 통 카타이에 SRBL시스템을 제공하기도 했다.

8

6 〈피코 랜턴〉의 충전 구조도
7 〈솔라 워터 펌프〉의 저수조
8 솔라 재충전 배터리를 이용한 냉장고는 의료용 백신을 적정한 온도에서 보관할 수 있게 해 준다. 백신은 가장 효과적인 보건 의약품 중 하나지만, 저개발국에는 널리 보급되어 있지 않다. 백신은 일정 온도를 유지하지 못하면 약효를 잃게 되므로, 라오스처럼 인구가 드문드문 흩어져 있는 지역에서는 운반에 어려움이 있다. 이 시스템은 전기 공급이 불안정하거나 없는 저개발 지역에 반드시 필요한 설비다.

진흙에서 빛을 얻다

흙 전등

우리는 전기를 원래부터 있던 것인 양 사용하고 있다. 그러나 전기의 원리는 번개 등여러 가지 자연 현상을 오랜 기간 연구하여밝혀낸 것이다. 오늘날 수많은 디자이너들이 청정에너지와 전기 제품을 하나로 묶어서, 자급자족형 발전 시스템을 만들려고 하고 있다. 네덜란드의 디자이너인 마리커 스탑스는 진흙이 전력원이 될 수 있다고 생각한다. 스탑스의 〈흙 전등〉은 흙 속 미생물의신진대사를 이용해서, 작은 LED등을 밝힐수 있을 정도의 전기를 만들어낸다. 전지 속에 담긴 흙에는 아연과 구리가 함유되어 있어서 전해질의 역할을 하는데, 진흙이 마르지 않도록 물만 조금씩 뿌려주면 된다. 전지가 많으면 많을수록 더 많은 전기를 만들어낼 수 있다.

〈흙 전등〉이라는 이름에는 투명한 과정과 단순함이 느껴진다. 흙 전지는 소박한 둥근 받침 속에 들어 있으며, 전기는 얇은 전도체를 따라 백열전구에 전달된다. 이 전등은 기존의 대체 에너지원과는 전혀 다른 자원인 흙을 사용한, 소형 용기 형태의 발전 시스템이다.

1

2

3

1-2 〈흙 전등〉 프로토타입, 마리커 스탑스, 네덜란드,
 2008. 유리, 흙, 구리, 아연.
 http://www.mariekestaps.nl
3 〈흙 전등〉은 간단하면서도 기발한 아이디어다. 무상
 으로 쓸 수 있는 흙에서 에너지를 얻는다는 것은 모든
 사람이 사막에서건 번잡한 도시에서건 문명을 이어갈
 수 있다는 의미이기도 하다. 흙에는 아연, 구리, 철 같
 은 전도성 금속이 함유되어있다. 흙 속의 미생물은 전
 해질을 전기로 바꿔준다.

시간과 공간을 줄이는 운송

인간이 농사를 짓고 정착 생활을 시작한
후에도, 보다 나은 삶의 조건을 위해 사람이든
물건이든 이동해야 하는 문제는 늘 있었다. 인간이
나 동물의 힘을 빌려 이동하던 시대에는 운반하는 물건의
범위와 규모가 제한적일 수밖에 없었다. 그러나 산업화에 의해
운송 수단이 기계화되면서 육지와 공중 그리고 해상을 통한 이동 시
간이 획기적으로 단축되었다. 그 덕분에 과거에는 상상하지도 못했던
규모의 사회적 · 경제적 이익을 누릴 수 있게 되었다. 그러나 한편으로
는 지구 인구의 절반이 도시 지역에 모여 살면서 나라와 나라 간, 도시
간 또는 도시와 지방 간의 이동이 엄청나게 많아지게 되었고, 지구 환경
에 대한 부정적 영향이 나타나기도 한다. 이동 수단을 결정하는 주요 요
소로는 이동 경로, 방식, 빈도, 거리, 효율성, 연료의 유형 등을 들 수 있
다. 이제 이러한 요소들에 있어서도 획기적인 변화가 일어나고 있으며,
지속 가능한 미래를 준비하는 디자이너들은 이 같은 구성 요소들의 개
념을 재정의함으로써 긍정적인 변화에 일익을 담당하고 있다.

아직까지도 대부분의 운송 수단은 저렴한 화석 연료에 의존하고 있

1
http://iea.org/topics/transport

다. 국제에너지기구에 따르면 2000년부터 2015년까지 운송에 따른 에너지와 탄소 배출이 28% 증가했으며, 전체 석유 제품의 93%가 운송 에너지의 최종 소비에 쓰이고 있다고 한다.[1] 사실 전 세계적으로 탄소 배출량이 가장 빠르게 늘어나고 있는 것도 운송 부문이다. 도시 내 탄소 배출의 주요 원인인 자동차를 어느 정도 대체할 수 있는 수단 중 하나가 자전거다. 선진국의 여러 도시에서는 자전거의 이용을 적극적으로 권장하기 위한 지원 정책을 내놓고 있다. 도시 내에서 자전거를 많이 이용할 수 있게 하는 방법은 상업 지역과 거주 지역에 자전거를 안전하게 탈 수 있는 전용 도로와 보관 장소를 마련해 주는 것이다. 덴마크의 디자이너 이안 마하피와 마르턴 드 그리브의 〈NYC 시티 랙〉[그림1]은 뉴욕시의 자전거 거치대 공모전에서 선정된 것이다. 단순하지만 뉴욕시의 상징이 될 만한 형태와 기존의 자전거 트랙보다 개선된 기능을 갖추고 있다. 〈시티 랙〉의 모양은 자전거의 둥근 바퀴를 연상시키며, 각양각색의 도시 풍경에 어울리면서도 매우 튼튼하다는 것이 장점이다.

근거리 이동을 위한 최적의 친환경 교통수단 중 하나로서, 자전거만이 가지고 있는 건강한 장점에 대해서는 누구도 부정하지 못할 것이다. 그러나 원거리 이동을 위해서는 기차나 비행기를 이용해야 한다. 따라서 도심의 기차역이나 버스 터미널 등 장거리 여행 거점을 연결해 주는 수단으로서 접이식 자전거의 필요성 역시 주목 받고 있다. 친근한 느낌을 주는 〈IF 모드〉[그림2]는 도시형 자전거로서, 표준 사이즈의 접이식 자전거다. 종래의 접이식 자전거는 무거운 데다 바퀴가 작아서 뭔가 어설프게 보였다. 그에 반해 영국의 디자이너 마크 샌더스와 대만의 퍼시픽 사이클사는 핸들을 눌러서 회전시키면 휴대용으로 변신할 수 있는 〈IF 모드〉를 고안해 냈다. 〈IF 모드〉는 "질주"하는 사이클 전사들을 위한 것이 아니라, 교통 체증이 심한 도시에서 일부 구간은 지하철이나 버스 같은 대중교통을 이용

2

하여 출퇴근하는 사람들에게 적합한 모델이다. 이 자전거는 접고 펴기도 쉽고, 휴대가 편리하면서도 안전하고 튼튼한 구조로 이루어져 있다.

환경 오염을 획기적으로 줄이기 위해서는 자전거 타기를 비롯해서 화석 연료를 사용하지 않는 개별적인 운송 수단 이용을 권장하는 소규모적인 방법보다는, 이미 엄청난 환경 오염을 유발하고 있던 요인을 근본적으로 개선하는 대규모적인 방법이 보다 효과적일 수도 있다. 일반적으로 잘 알려져 있지는 않지만, 대형 컨테이너 화물선은 건강과 환경 오염 그리고 효율성에 있어서 심각한 문제를 안고 있는 주요 장거리 화물 운송 방식이다. 초대형 컨테이너 화물선 한 척에서는 자동차 5천만 대에서 나오는 발암 물질과 천식을 유발하는 화학 물질이 배출된다는 보도도 있다.[2] 즉 초대형 화물선 20척에서 나오는 오염 물질이 10억 대에 이르는 전 세계의 자동차에서 배출하는 양과 맞먹는 셈이다. 따라서 각국에서는 선박 배기가스를 줄이기 위한 정책이 시행중이며, 선박 회사마다 배가 빈 채로 운항하는 일이 없도록 여러가지 노력을 기울이고 있다. 스웨덴/노르웨이의 운송 회사 발레니우스 빌헬름센 로지스틱스가 2025년 완성을 목표로 건조 중인 콘셉트 화물선 〈E/S 오르셀〉그림3은 석유를 사용하지 않고 연료 전지, 태양열, 풍력, 조력 등 복합적인 대체 에너지 발전기에 의해 움직인다는 구상에서 시작된 프로젝트다.

도시 안에서 운행하는 자동차들은 대부분 1회 평균 운행 거리가 1백 킬로미터 이내다. 가솔린 전지 하이브리드나 전지 전기 기술만으로 움직이는 가스 무배출 자동차가 생산되면서, 배터리의 무게나 가격 인하 등의 문제도 지속적으로 개선되고 있다. 특히 2010년 이후 비약적인 발전을 보이고 있는 전기차 배터리의 성능 덕분에, 자동차가 한 번 충전으로 주행할 수 있는 항속 거리가 2백 킬로미터에 육박하게 되었다. 환경적인 측면에서, 전기차는 화석 연료를 사용하지 않으므로 매연을 유발하지 않는다는 장점이 있다. 특히 우리나라의 경우 가구원 수가 줄어드는 추세이므로, 기존 자동차보다 훨씬 적은 공간을 차

2
https://www.theguardian.com/environment/2009/apr/09/shipping-pollution

3

지하는 1–2인승 초소형 전기차 시장이 확대될 것으로 전망된다. 또 일반 가정의 전원으로 쉽게 재충전하거나 차 주인이 쇼핑을 하거나 일하는 동안 재충전할 수 있는 방안들도 마련되고 있다. 미국의 쿨롬 테크놀로지스가 제안하는 〈차지 포인트TM〉[그림4]은 공공 주차장이나 사설 주차장은 물론이고 가정에서도 광범위한 에너지 네트워크와 연결된 충전기를 통해 재충전할 수 있는 시스템이다.

모든 자동차는 일정한 거리를 주행할 때마다 윤활유와 필터를 교체해야 한다. 이때 교체된 필터는 또 다른 폐기물 더미를 이룬다. 지속가능한 디자인을 지향하는 휩소사는 모든 승용차와 화물차에 쓸 수 있는 영구 재생 오일 필터 〈HUBB〉[그림5]를 2015년에 선보였다. 이 필터는 불순물을 걸러내는 기능이 기존의 오일 필터에 비해 탁월하게 높으며, 오일의 흐름을 거스르는 배압을 획기적으로 줄여준다. 그래서 연료의 효율성은 증가되고 탄소 배출은 감소된다. 우리나라의 자동차 등록 대수는 2016년에 2천 1백만 대를 넘어섰다.[3] 따라서 연간 4천만 개 가량 교체되어 버려지는 재래식 오일 필터 역시, 폐기물 문제의 주요 원인이기도 하다. 〈HUBB〉 필터는 독특한 방식으로 짜인 초극세 316L 외과 도구용 스테인리스 스틸 망이며, 주행 거리 17만 킬로미터마다 분해하여 자연·용해성 비누로 세척한 후 자동차에 재장착하면 된다. 모든 자동차가 이 〈HUBB〉 필터를 사용하게 된다면, 전 세계적으로 엄청난 양의 오일 필터 폐기물을 줄이는 효과가 있을 것이다.

인구 밀도가 높은 대도시 중심 지역에서는 도로 이용에 따른 유지 관

3
http://www.index.go.kr/potal/
main/EachDtlPageDetail.do?idx_
cd=1257 자동차 등록 현황

4

5

6

리 비용 측면에서, 운전자 한 사람만 타고 주행하는 차량에 대해서는 불이익을 주는 경우가 많다. 런던에서는 도심에 진입하는 차량에 혼잡 통행료를 부과함으로써 교통량은 15%, 교통 정체는 30%, 온실가스 배출량은 13.4% 감소했다고 하며, 버스들은 이전보다 더 쾌적해진 도로 공간을 이용할 수 있게 되었다.[4] 아울러 공해를 거의 유발하지 않는 대중교통수단에 대한 수요도 높아지고 있다. 최첨단 고속철을 개발하던 프랑스의 알스톰은 지속가능한 도시 교통수단, 트램웨이그림6를 개발했다. 트램웨이는 이산화탄소 배출량이 버스에 비해서는 4분의 1, 자동차에 비해서는 10분의 1밖에 되지 않으며, 도시 경관을 해치지 않는 대중교통수단이다. 또 급속하게 발전하고 있는 디지털 기술로 가상 커뮤니케이션이 활성화됨에 따라, 물리적 또는 육체적 이동이 줄어들게 되었다. 원거리 영상 회의 기술, 텔레뱅킹, 인터넷 상품 구매, 홈쇼핑 등은 회의 진행 방식을 변하게 할 뿐 아니라, 장 보러 다니는 일까지도 줄여준다. 더 나아가서 디지털 제조 공정 관리를 통해서 제품을 수요지에서 직접 제작하게 되면, 장거리 선적 운송으로 인한 낭비도 줄일 수 있다. 또 직접 만나서 이루어지는 대면 커뮤니케이션을 대체할 접촉 방법상의 대안에 대해서도 다양한 연구가 진행 중이다.

　서울을 비롯해서 지속가능한 대중교통 체계를 구축하고자 하는 대도시에서는 교통수단이란 쉽고 편리하게 접근할 수 있도록 서로 연결된 시스템으로 이해해야 한다. 촘촘하게 연결된 네트워크는 첨단 무선 통신 기술을 이용해서 "스마트한" 통합 교통 기반을 구축한다. 스마트한 교통 기반이란 대중교통수단들이 중앙 네트워크에 연결되어 서로 정보를 주고받을 수 있게 하며, 위치, 속도, 방향, 시간을 기록해서 교통 상황을 감시하고 조절하는 시스템이다.[5]

　교통 운송 분야는 규모가 거대하기 때문에, 이를 개선하기 위해 디자이너가 해야 할 역할도 크고 다양하다. 오늘날 많은 신문의 지면에는 환경에 대한 인식을 바탕에 둔, 새로운 이동 수단 프로젝트

4
http://www.cchargelondon.co.uk/
effect.html

5
http://smart-transportation.org/our/
organisation
CISCO 시스템의 도시 연결 개발
(Connected Urban Development)
계획에 따라 전 세계 여러 도시에서
IT 기반 시설과 하드웨어에 대한 디자인
이 진행되고 있다.

나 대체 연료에 관한 내용이 거의 매일 등장하고 있다. 그중에는 사람들의 의식이나 행동을 바꾼다든지 도시의 근본 형태를 뒤흔드는 커다란 변화 못지않게, 간단하면서도 규모가 작은 혁신 기술도 있다. 살기 편한 도시를 원하는 요구는 이미 높아지고 있으며, 시민들 스스로 걷거나 자전거로 다닐 수 있는 지역 사회를 만들고자 하고 있다. 독립적인 단일 시스템으로 운영되는 탈 것에서부터 상호 연결된 거대하고 효율적인 이동 네트워크로 옮겨가는 과정에는 엄청난 기회가 담겨 있다. 그 기회란 바다와 땅과 하늘을 잇는 새로운 이동 방식을 위한 기반 시설 디자인이다.

도시를 아름답게 하는 자전거 거치대

NYC 시티 랙

자전거는 화석 연료 사용의 주범인 자동차를 대체할 수 있는 수단 중 하나다. 국내에서도 자전거의 이용을 적극적으로 권장하기 위한 정부의 지원 정책이 이어지고 있다. 한때는 몇몇 도시를 자전거 거점 도시로 지정해서 지원하기도 했지만, 이제는 대부분의 지방 자치 단체가 공공 자전거 대여 서비스를 제공하고 있다. 도시 지역에서 자전거를 많이 이용할 수 있게 하는 간단한 방법은 상업 지역과 함께 거주 지역에

1

도 자전거 전용 도로와 보관 장소를 마련해 주는 것이다. 한 연구에 따르면 자전거 출퇴근을 방해하는 주요 원인은 안전하게 보관할 곳이 없는 점이라고 한다. 뉴욕시 교통국은 2008년에 보행로 설치용 자전거 거치대 국제 공모전을 개최했다. 이 공모전의 우승작은 덴마크의 디자이너 이안 마하피와 마르턴 드 그리브가 출품한 〈NYC 시티 랙〉이었다. 우아하면서도 깔끔하고 소박한 〈시티 랙〉의 디자인은 뉴욕시 보행로 자전거 거치대의 새로운 기준이 되고 있다. 〈시티 랙〉은 86센티미터의 원형 주물로 만들어졌으며, 가운데에는 수평 바가 있다.

〈시티 랙〉(원래는 후프 랙이라고 했다)은 2012년 말까지 뉴욕 시내 전체에 5천여 개가 설치되었으며, 지금도 시민들의 신청에 따라 계속 설치되고 있다. 〈시티 랙〉은 뉴욕시를 자전거 타기 좋은 도시로 변모시키는 새로운 아이콘이 되었다. 〈시티 랙〉의 둥근 형태는 어느 부분에든 각종 크기의 자전거 차체와 바퀴에 잠금장치를 걸 수 있다. 그리고 〈시티 랙〉 안쪽의 수평 바는 자전거 차체를 걸어 잠그기에 적당한 높이다. 랙의 날렵한 선형 디자인은 많은 사람으로 붐비는 뉴욕시의 인도에 최소한의 공간만으로도 쉽게 설치될 수 있다. 전체적인 디자인이나 부분들에

는 날카롭거나 튀어나온 모서리가 없어서 보행자나 자전거에 상처를 낼 염려가 없다.

이안 마하피는 〈시티 랙〉의 디자인 목표를 단순하면서도 뉴욕시의 상징이 될 만한 형태와 기존의 자전거 트랙보다 개선된 기능을 모색하는 데에 두었다고 한다. 〈시티 랙〉의 둥근 바퀴 모양은 자전거와의 연관성이 돋보이며, 맨해튼의 새롭고 현대적인 건물들에서 브루클린의 고색창연하고 역사적인 건물들에 이르기까지 갖가지 도시 풍경에 어울리는 형태다. 거친 뉴욕시의 거리에서 궂은 날씨와 세월을 견딜 수 있

는 디자인을 찾는 것이 무엇보다도 중요했으며, 완전히 둥근 형태는 단순해서 유행을 타지 않으면서도 매우 튼튼하다는 것이 장점이다. 임시적이거나 부수적인 것처럼 보이는 일반적인 자전거 거치대와는 달리, 맨홀 뚜껑이나 공원 벤치에 이르기까지 뉴욕시의 주변 환경과 어울릴 디자인을 찾아낸 셈이다.

1 〈NYC 시티 랙〉. 이안 마하피, 이안 마하피 드그리브 인더스트리얼 디자인. 클라이언트: 뉴욕시 교통국, 덴마크 디자인, 미국 제작, 2008-2016. 연성철을 주물 제작하여 아연 도금. http://www.ianmahaffy.com/
2 〈시티 랙〉의 둥근 형태는 자전거를 연상시키며, 단순하지만 유행을 타지 않으면서 튼튼한 것이 장점이다.

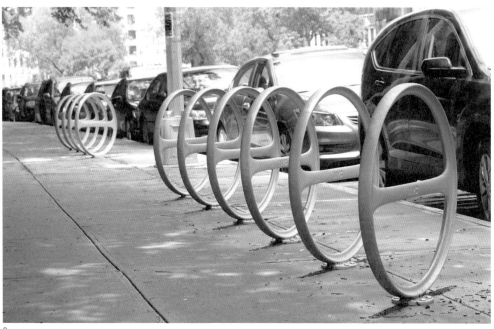

2

3

4

5

3 도시의 자전거 거치대는 궂은 날씨와
 척박한 도시 환경을 견딜 수 있을만큼
 튼튼하면서도 도시 미관을 해지지 않
 아야 한다.
4 뉴욕 시내의 오래된 건물들과도 잘 어
 울리는 형태를 찾아내는 것이 큰 과제
 였다.
5 자전거와 어울리는지를 판단하기 위한
 예상도
6 〈시티 랙〉의 제작 도면
7 〈시티 랙〉은 자전거가 어떤 크기든 보
 관하는 데 어려움이 없다.

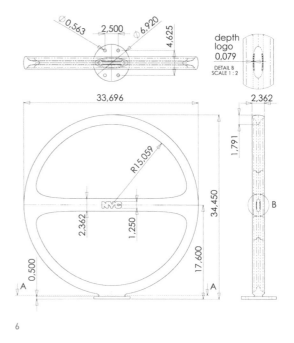

6

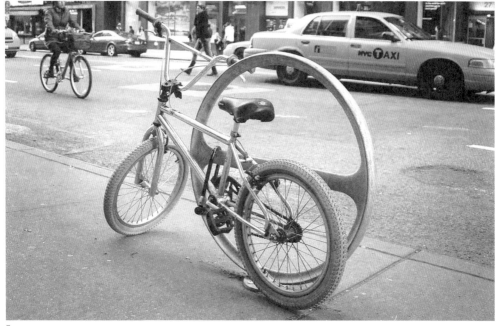

7

표준 사이즈의 자전거를 가지고 다니다
IF 모드 접이식 자전거

기존 자전거의 안전성과 편의성을 획기적으로 개선한 〈롤리 자전거〉가 1900년에 선보인 이래, 자전거는 백 년이 넘은 세월 동안 인류의 사랑을 받아온 이동 수단이다. 산업화의 상징인 석유 연료 자동차가 등장하면서, 한때 자전거에 대한 이용이 줄어들기도 했다. 그러나 자동차가 화석 연료의 고갈과 환경 오염의 주요 원인이라는 공감대가 형성되면서, 친환경 교통 수단인 자전거에 대한 관심이 더욱 높아지고 있다. 도심의 기차역이나 공항 등 장거리 여행 거점을 연결해 주는 수단으로서 접이식 자전거에 대한 필요성 역시 주목받고 있다. 〈IF 모드〉

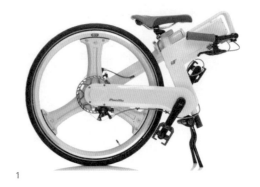

1

1　〈IF 모드〉 접이식 자전거. 마크 샌더스, MAS 디자인, 라이언 캐롤과 미셸 린, 퍼시픽 사이클의 스튜디오 디자인, 퍼시픽 사이클 제작, 2008년 영국과 대만에서 디자인, 2009년부터 대만에서 제작. 알루미늄, 고무. http://www.pacific-cycles.com/
2-3　〈IF 모드〉는 기름때 묻는 체인과 복잡한 튜브, 지저분한 흙받기 등을 성공적으로 제거했다.

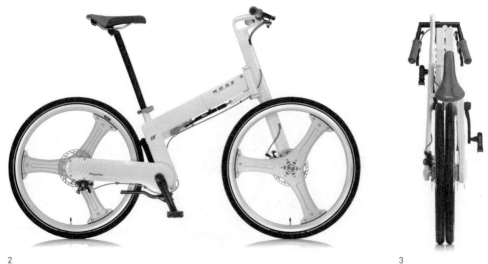

2

3

는 친근감이 느껴지도록 디자인된 도시형 자전거로서, 표준 사이즈의 접이식 자전거다. 이제까지의 접이식 자전거는 무겁고 접기 어려웠으며, 바퀴가 작아서 어딘지 어설프고 비례가 맞지 않는 것처럼 보였다. 그에 반해 영국의 디자이너 마크 샌더스와 대만에 본사를 두고 있는 퍼시픽 사이클의 라이언 캐롤과 미셸 린은 핸들을 눌러서 회전시키면 휴대용으로 변신할 수 있는 〈IF 모드〉를 생각해 냈다. 이 자전거는 가벼운 부품을 사용한, 단순하고 우아한 형태의 디자인이다. 기름때가 묻는 체인과 복잡한 튜브 그리고 지저분한 흙받기 등 기존 자전거의 자질구레한 부분들을 성공적으로 제거했다. 기존의 접이식 자전거와 달리 바퀴가 표준 사이즈이며, 애호가나 여가 선용을 위한 것이라고 생각되던 자전거의 이미지를 완전히 바꿔서

"개인 교통수단"으로 자리 잡게 했다. 샌더스는 자전거를 어떻게 접을지 생각한 것이 아니라, 역으로 자전거가 접힌 상태에서 생각을 시작했다고 한다.

4-5 〈IF 모드〉는 자전거 통근은 엄두도 내지 못하던 모바일 세대 출근자들을 목표로 나온 제품이다.

4

5

20년 간의 선박 건조 프로젝트

E/S 오르셸 화물 운반선

운송으로 인한 환경 오염의 주범은 자동차만이 아니다. 배나 비행기도 인적 또는 물적인 교류를 위한 주요 운송 수단이며, 화석 연료를 주로 사용하는 선박이나 항공기에 의한 환경 오염 역시 심각하다. UN 산하 국제민간항공기구ICAO는 2020년부터는 신형 항공기 설계에, 2023년부터는 모든 항공기 생산 설계에 온실가스 배출 기준을 적용할 예정이다. 또 국제해사기구IMO에 따르면, 2012년 기준 세계 해운산업에서 배출되는 온실가스는 약 8억 톤이며, 50년 후에는 선박 온실가스 배출량이 약 20억톤에 달할 것으로 전망되고 있다. 그래서 국제해사기구는 선박의 배출가스 감축을 의무화하는 새로운 규제 도입을 적극 추진하고 있다.

이 같은 새로운 환경 규제 기준은 앞으로 해상 운송과 항공 운항이 헤쳐 나가야 할 중대한 난관이다. 〈E/S 오르셸〉(E/S는 환경적으로 건강하다는 의미이며 오르셸은 멸종 위기에 처한 돌고래종

1-2 〈E/S 오르셸〉은 기존의 차량 운반선과 전혀 다른 형태지만, 선적할 수 있는 차량은 1만 대다. 운반선의 상부에 있는 집열판은 항해를 위한 태양 에너지 활용의 핵심 부분이다.
http://www.2wglobal.com/

을 뜻하는 프랑스어다)은 스웨덴/노르웨이의 운송 회사 발레니우스 빌헬름센 로지스틱스에 의해 제안된 지속가능한 선박이다. 2025년까지 탄소 배출이 전혀 없고 화석 연료를 쓰지 않는 배를 만들겠다는 계획이다. 〈E/S 오르셀〉은 화물 적재량이 현재의 자동차 운반선보다 50% 이상 늘어나며, 최대 1만 대의 차량을 선적할 수 있게 될 것이다. 이처럼 적재량을 늘일 수 있는 것은 재생가능한 자원으로부터 에너지를 얻으면서도 경량 소재를 사용하고 있고 선체가 다섯 칸으로 구분되어 있기 때문이다.

이 운반선은 종래에 사용되던 탄소강보다 재활용성이 뛰어나며 강도가 높고 유지 비용도

적게 드는 열가소성 합성 물질과 알루미늄으로 만들어지게 될 것이다. 새로운 추진 시스템과 함께 안정성을 높여서 디자인된 선체와 수직 안전판 덕분에, 지역 환경에 해를 끼치는 외래 생물종이 포함되어 들어오곤 하는 부력 조정 용수가 필요하지 않다. 〈E/S 오르셀〉의 주 에너지원은 바다에서 얻어진다. 등지느러미 모양의 돛에는 태양 에너지를 모으는 광전지가 탑재되어 있고 바람 에너지로 사용할 수 있도록 각도가 자동으로 조절된다. 12장의 수중 안전판은 파도의 힘을 모아서 수소나 전기 또는 기계 에너지로 전환시킬 수 있다.

3

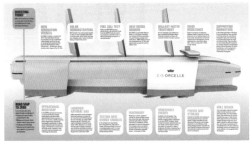

4

3 선체 바닥의 "지느러미"는 파도 에너지를 이용하기
 위한 장치다.
4 〈E/S 오르셀〉의 전체 구조

가정에서 자동차를 충전하다

차지 포인트 네트워크 충전소

플러그인 전기차의 어려움 중 하나가 배터리를 충전하는 일이다. 전기차는 한 번 충전으로 갈 수 있는 주행 거리가 제한되기 때문에, 재충전할 지점이 일정한 거리마다 있어야 한다. 캘리포니아의 쿨롬 테크놀로지스는 플러그인 전기차와 하이브리드 자동차를 길가나 가정에서 충전할 수 있는 스마트 충전소, 〈차지 포인트〉 네트워크를 개발했다. 승용차는 일상적인 운행 거리가 한번에 6-70킬로미터를 넘지 않으므로, 회사든 가정이든 또는 상점이든 주차된 공간에서 편리하게 충전할 수 있다면 운전자들은 "충전 거리"에 대한 걱정을 하지 않아도 된다.

최초의 충전소는 새너제이, 샌프란시스코, 휴스턴, 디트로이트, 시카고에 문을 열었다. 2016년 8월에는 미국과 캐나다 내에 3만 번째 충전소가 서비스를 시작했다. 충전소의 전력은 주로 공공망으로부터 공급받지만, 시카고, 플로리다, 샌디에이고의 경우에는 태양 전열판으로

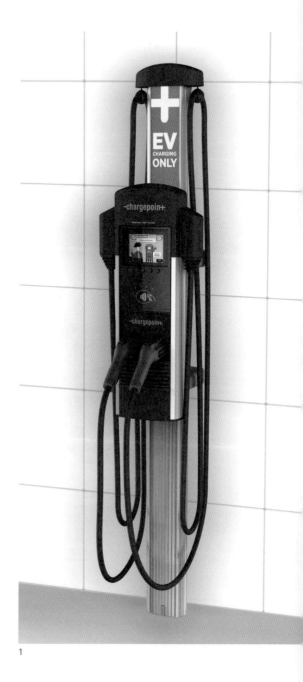

1

1 〈차지 포인트〉 기둥. 피터 물러, 인터폼, 쿨롬 테크놀로지스 Inc. 제작, 미국, 알루미늄, 성형 플라스틱, 전력 계량 시스템, 모뎀, 접지 불량 방지 회로.
 〈차지 포인트〉 충전기는 현재 미국과 캐나다 내의 3만여 개소에 설치되어 있다. 충전 대기차가 많이 밀려 있는 경우 스마트폰이나 RFID카드로 대기자 등록을 하면, 충전을 하고 난 후에 알려주는 "퍼스트 컴, 퍼스트 서비스"를 제공받을 수 있다.
 http://www.chargepoint.com/

부터 공급받는다. 〈차지 포인트〉 네트워크는 운전자의 본인 확인, 충전소 관리, 각종 장치에 대한 실시간 통제를 위해 와이파이로 통신한다. 〈차지 포인트〉 시스템을 가정에서 연결할 경우에는 일반적인 외부 충전소보다 더 저렴한 전기 요금과 보안 그리고 신속한 서비스를 제공받을 수 있다. 충전소는 외부 담벽, 길거리 등 다양한 위치에 설치될 수 있다.

2-3 도로변에 설치된 〈차지 포인트〉 충전기
4-5 가정에 설치하기 위한 키트. 〈차지 포인트〉 시스템을 가정에서 연결할 경우에는 일반적인 외부 충전소보다 더 저렴한 전기 요금과 보안, 신속한 서비스를 제공받을 수 있다.
6-7 가정에 설치된 〈차지 포인트〉 충전기

세척해서 재사용하는 자동차 윤활유 필터

영구 재생 오일 필터 HUBB

승용차든 화물차든 3천 킬로미터에서 5천 킬로미터를 주행할 때마다 윤활유와 필터를 교체하는 것은 무척 번거로운 일이다. 더욱이 시커먼 폐윤활유와 함께 분리된 필터는 또 다른 폐기물 더미를 이룬다. 재난 구호용 라디오 〈이톤 FRX〉(본서 p198 참조)를 디자인한 휩소가 2015년에 발표한 〈HUBB〉는 모든 승용차와 화물차에 쓸 수 있는 영구 재생 오일 필터다. 스테인리스 스틸로만 만들어진 이 필터는 불순물을 걸러내는 기능이 기존의 오일 필터에 비해 5배나 높으며, 오일의 흐름을 거스르는 배압을 획기적으로 줄여준다. 그래서 연료의 효율성은 증가되고 탄소 배출은 감소된다. 재래식 오일 필터는 종이 펄프 소재를 사용하기 때문에 금방 막혀서 못쓰게 되며, 엔진에 무리를 준다. 우리나라의 자동차 등록 대수는 2016년에 2천 1백만 대를 넘어섰다. 따라서 재래식 오일 필터도 연간 4천만 개 가량 버려지고 있다

고 봐야 하며, 그 또한 폐기물 문제의 주범이다. 〈HUBB〉는 효능을 개선하기 위해 2차례로 나누어 필터를 사용하며, 그 덕분에 여과 범위를 대폭 늘릴 수 있었다. 필터는 독특한 방식으로 짜인 초극세 316L 외과용 스테인리스 스틸 망이다. 망의 투과성은 오일의 불순물을 완벽하게 걸러내면서도, 오일의 흐름을 방해하지 않기 때문에, 종이 펄프 필터의 성능과는 비교도 할 수 없을 정도로 뛰어나다. 〈HUBB〉는 주행거리 17만 킬로미터마다 분해하여 자연 용해성 비누로 세척한 후 자동차에 재장착하면 된다. 〈HUBB〉의 수명은 50년 이상이다.

1

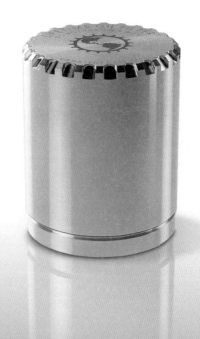

디자인 주안점

엔진 오일의 여과 장치란 지금까지 디자인의 관심 대상이 아니었다. 그렇지만 휩소는 다음과 같은 점에 주목하여 오일 필터를 개발했다.

- 최소한의 윤활유로 엔진을 최대한 보호하면서도 보다 효율적으로 작동될 것

 최종 사용자의 시간과 돈이 절약될 수 있도록 오일 교환을 자주하지 않아도 될 것

- 윤활유 폐기물과 탄소 배출을 줄이고 연료 효율성을 개선함으로써 환경 문제 해결에 있어서도 많은 도움이 될 것

- 청소하고 재사용하기 쉬울 것

- 성능이 영구적으로 보장될 것(50년 이상)

- 모든 크기의 자동차와 모든 유형의 내연 기관에 사용할 수 있을 것

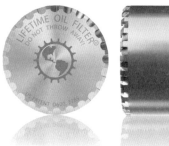

2

1-3 자동차 윤활유용 영구 재생 필터 〈HUBB〉는 필터를 2차례에 걸쳐 사용함으로써, 효능성이 높고 여과 범위도 상당히 넓다. 〈HUBB〉의 필터는 독특한 방식으로 짠인 초극세 316L 외과용 스테인리스 스틸 망이다. 망의 투과성은 오일의 불순물을 완벽하게 걸러내면서도, 오일의 흐름을 방해하지 않는다.
http://www.whipsaw.com/

3

전통과 현대를 아우르는 친환경 대중교통수단

알스톰 트램웨이

프랑스 북동부에 위치한 샹파뉴주의 수도, 랭스는 2006년에 트램웨이를 도입하기로 결정했다. 프랑스의 고속철 회사, 알스톰이 새로운 트램웨이 건설을 위한 주사업자로 선정되었으며, 향후 30년간 운영 및 유지 관리를 맡기로 했다. 알스톰은 트램웨이가 랭스의 아이덴티티와 문화, 지속가능한 발전에 이바지할 수 있게 하기 위해, 여러 가지 디자인과 기술을 도입했다.

트램웨이 개발에 도시의 아이덴티티를 반영하고 지역 사회의 동참을 끌어내기 위한 방안으로서, 랭스의 트램웨이 디자인에 대한 전체 주민 투표가 2007년에 실시되었다. 랭스 대성당은 역대 프랑스 군주들이 대관식을 거행한 곳이기도 하다. 트램 전면부의 샴페인 잔 모양은 샹파뉴 지역의 특산품을 나타내기 위한 선택이었다. 이 역사적인 도시에 색채감과 생명감을 더하기 위해, 18편의 트램에 8가지 색상이 적용되었다.

도시의 독특한 건축을 보존하기 위해, 노트르담 드 랭스 같은 세계적인 유적지가 있는 역사 지역 2킬로미터 구간에서는 APS 기술을 적용한다. APS 기술은 지상 케이블을 사용하지 않고 지면 위에 설치된 별도의 레일을 통해 트램에 동력을 공급하는 방식이다. 이 기술은 보

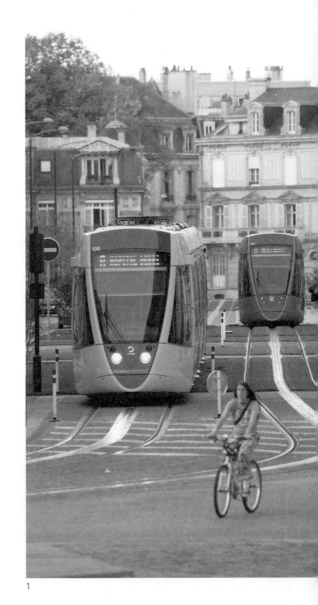

1

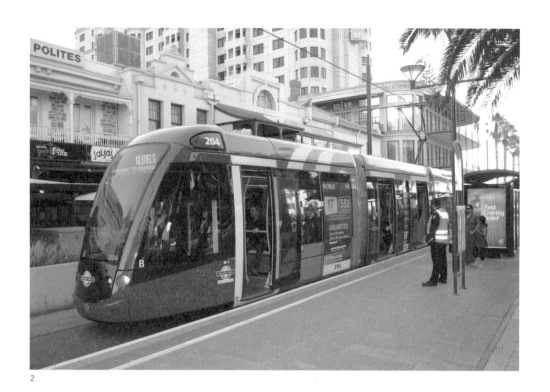

2

르도, 투르, 두바이, 리우 등지에서 십여 년간에 걸쳐 입증된 방법이다.

랭스의 트램웨이 개발에는 지속가능성 문제가 최우선 과제였다. 트램웨이는 이산화탄소 배출량이 버스의 4분의 1, 자동차의 10분의 1밖에 되지 않는다. 또 트램웨이 건설로 인해 도시 생활이 방해받지 않도록, 기존 방식보다 트랙 설치 시간이 4배 단축되는 아피트랙이라는 공법이 도입되었다. 알스톰 〈시타디스 트램〉은 객실 바닥을 최대한 낮춤으로써, 거동이 불편한 사람이나 유모차 또는 자전거를 포함해서 누구든 승차에 불편함이 없도록 디자인되었다.

아울러 트램의 사용 연한이 끝난 뒤의 재활용률이 98%라는 점도, 랭스를 지속가능한 도시로 자리매김할 수 있게 하는 요소다.

1 랭스시의 특성을 반영하고 지속가능성을 최대한 고려하여 디자인된 트램웨이, 2011
 http://www.alstom.com/
2 호주의 글레넬그에서 주행 중인 알스톰의 〈시타디스 트램〉. 바닥이 낮아서 휠체어든 유모차든 승차에 지장이 없다. 2013

환경
친화적인
신재료

우리는 수없이 많은 재료들로 만들어진
물건들을 일상생활 속에서 접하며 사용하고
있다. 이를테면 매일 식탁에 오르는 세라믹 식기, 하
루를 시작하고 마무리하는 플라스틱 칫솔, 몸을 따뜻하게
보온하고 보호하는 모직 스웨터 등. 전 세계 각 지역의 풍토와
문화 그리고 관습에 따라 나름대로 재료를 해결해온 방법들이 있지
만, 하루하루 사용하는 물건들의 원재료는 결국 지구에서 나온 것이며
우리가 공유하고 있다고 볼 수 있다. 그런데 지구의 자원은 영원한 것이
아니다. 몇몇 통계에 따르면 납, 주석, 철광석 그리고 보크사이트 같은
천연 광물은 70년 이내에 고갈될 것이라고 한다.[1] 현재 70억 명 정도인
세계 인구는 2050년경에는 90억 명으로 늘어날 것이며, 결과적으로 구
조물 건축과 제조의 증대로 인해 더 많은 에너지와 자원을 소비하게 된
다는 것은 당연한 예측이다.[2] 이처럼 인간의 삶 전체에 걸쳐 동시 다발
적으로 야기되고 있는 소비의 증가와 한정된 자원 조건 속에서, 미래의
환경을 어떤 재료로 어떻게 구축해 나가야 할 것인가?
　　우리가 사용하고 있는 플라스틱 포장재를 생산하기 위해서는 엄청난

1
http://www.earth-policy.org/book_
bytes/2009/pb3ch06_ss4

2
에를 들어 2050년이 되면 석탄 소비는
50% 천연 가스 소비는 43% 증가할 것
으로 예상된다.
http://www.aefjn.org/index.
php/370/articles/the-exploitation-
of-natural-resources-and-land-
grabbing.html

3
http://www.downwearthmaterials.
ie/2013/02/14/decompose/

4
생물적 영양분과 기술적 영양분은 윌리
엄 맥도너와 미카엘 브라운가르트가 주
장하는 《요람에서 요람까지》 생산 방식
에 나오는 용어다. 효율적일 뿐 아니라
본질적으로 쓰레기를 배출하지 않는 생
산 방식에서는 투입되고 산출되는 모든
재료가 기술적인 영양분이 아니면 생물
적 영양분이다. 기술적 영양분은 산업계
의 수명주기 안에서 영원히 순환하도록
만들어진 인공 재료로서, 품질의 손실없
이 재활용되거나 재사용될 수 있다.
반면에 생물적 영양분은 살아 있는 유기
체나 세포가 성장과 세포 분열 등의 삶
의 과정을 수행하기 위해 사용하는 원재
료로서 소진되거나 퇴비화된다.
http://www.braungart.com/en/
content/c2c-design-concept

양의 석유가 투입된다. 이 플라스틱 포장재들이 날마다 쓰레기 매립지
와 하천 그리고 바다를 메우고 있으며, 분해되는 데는 수백 년 이상 걸
린다.[3] 인공 화합물 포장재로 인해 날로 심화되고 있는 환경 오염 문제
를 해결하기 위해, 플라스틱을 대체할 다양한 신소재들이 개발되고 있
다. 친환경 완충재인 에코베이티브는 주목할 만한 폴리에틸렌 대체품
으로서, 각종 포장재와 건물 단열재로 사용되고 있다.[그림1] 에코베이티
브 패널은 쌀겨와 목화씨 등과 배합하여, 열이나 전기를 소비하지 않
고 빛이 차단된 어둠 속에서 배양되는 제조 과정을 거쳐서 만들어진
다. 에코베이티브처럼 미생물의 작용으로 분해되어 부작용 없이 자연
으로 되돌아올 수 있는 재료들을 생물적 영양분이라고 하며, 동일한
상태를 유지하면서 무한하게 재활용될 수 있는 재료는 기술적 영양분[4]
이라고 한다. 자연적으로 생산된 재료는 지구에 해롭지 않을 뿐 아니라,
그것이 산출되는 과정도 환경에 이롭거나 아무런 악영향도 주지 않는
다. 폴리에틸렌과 폴리프로필렌 같은 기존의 플라스틱을 대체할 폴리
락틱유산PLA은 밀, 사탕무, 감자, 옥수수 같은 탄수화물로 만들어진다.
폴리락틱유산은 기존 플라스틱보다 에너지를 적게 사용하여 생산되며
온실가스를 적게 배출할 뿐 아니라, 시간이 지나면 무해한 폐기물로 분
해된다고 한다. 핀란드의 카렐린사는 환경친화적인 재료에 대한 연구
를 지속하고 있는데, 이 회사가 기능성을 향상시킨 목재 펄프 섬유 강화
PLA는 포장재를 비롯하여 여러 가지 제품에 사용되고 있다.[그림2]

2

3

우리가 일상적으로 사용하는 제품 중에서도 특히 음식을 담는 식기에는 인체에 유해한 성분이 포함되지 않아야 한다. 그 점에서 〈베르테라 테이블웨어〉그림3는 이상적인 제품이라고 할 수 있는데, 왜냐하면 이 식기의 원료는 야자수 낙엽과 물이기 때문이다. 플라스틱 접시나 종이 접시의 대용물이지만 내구성이 오히려 더 높은 〈베르테라 테이블웨어〉는 일정 기간이 지나면 자연적으로 분해되며, 음료수를 담거나 오븐 조리도 가능하다. 원료로 사용되는 야자수 낙엽들은 고압의 물로 씻고, 증기로 찌며 자외선으로 살균 처리된다. 야자수 잎사귀 몇 장을 고압 세척하고 열로 압축하고 건조시키면 최종 제품이 나오는 셈이다. 언젠가는 고갈될, 한정된 자원에 대한 대비는 소비 활동 못지않게 생산 활동에도 필요한 인식이다. 최근 들어 제품 제조업자들도 최종 사용이라는 문제를 고려하게 되면서, 지속가능한 생산 활동에 적극적으로 동참하는 경우가 많아졌다. 지속가능한 생산 활동이란 만들어내는 제품의 재활용성과 그 제품이 재생을 위해 쉽고 효율적으로 분해될 수 있는지의 가능성을 염두에 두고 물건을 만드는 것이다. 또 다른 플라스틱 대용물로서 식기나 각종 용기에 쓰이는 아그리플라스트그림4는 들풀을 주재료로 만들어진다. 이 재료를 사용한 제품은 폴리에틸렌만을 사용한 제품보다 가벼우면서도, 안정성과 내구성은 오히려 뒤처지지 않는다. 기계를 통해 이루어지는 이 소재의 주입 성형 과정에는 대체 연료 자원인 바이오 가스가 동력원으로 사용된다. 더 나아가서 아그리플라스트 제조 과정

4

5

6

에서 나오는 모든 부산물과 폐기물들은 재활용되고 재생된다.

환경 오염의 주범이었던 섬유 산업에서도 재료를 절감하고 재활용하여 지속가능한 환경을 지키려는 노력이 이어지고 있다. 미국의 섬유 회사 마하람은 화학 처리를 최소화하기 위해 염색하지 않은 자연 섬유^{그림5}를 사용하며, 동물의 자연스러운 털 색깔로 다채로운 색감을 만들어 낸다. 마하람의 생산 시설에는 엄격한 환경 기준이 적용되는데, 사용된 물은 처음 공장에 공급되었을 때보다 더 깨끗한 상태로 배출될 정도다. 플라스틱이나 금속 시트 대체재로서, 완전히 자연 분해되는 소재 중에는 독일의 벨사에서 만든 크라프트플렉스^{그림6}가 있다. 크라프트플렉스는 변형이 자유로운 소재로, 인공 첨가제 없이 물과 압력 그리고 열만으로 만들어진다. 크라프트플렉스는 3차원적인 표현이 가능하여, 유연한 변형 시트판으로 만드는 제품에는 거의 모두 쓰인다. 벨사의 웰보드^{그림7}도 목재 섬유만으로 만들어지며, 별도의 접착제를 사용하지 않는다. 웰보드는 열과 압력을 가해 평판으로 압착되는데, 매우 튼튼하고 가볍다. 또 화학 접착제가 첨가되지 않기 때문에, 주거 공간에 사용하기에 적합한 건강한 재료다.

건축 산업은 자원 소비와 이산화탄소 배출에 있어서 전 세계적으로 환경 영향의 규모가 매우 큰 분야다. 미국 항공 우주국의 연구지원을 받고 있는 콘투어 크래프팅^{그림8}은 에너지 사용과 탄소 배출을 줄일 수 있는 건축 기법으로서, 3D 프린팅 기법을 활용한 건축 자동화 기술이다.

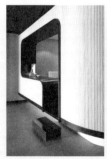
7

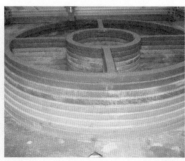
8

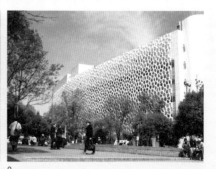
9

이 기술을 활용하면 원료와 설비 그리고 노동력의 이동을 줄임으로써, 비용과 손실을 낮추면서 건축 시간도 단축시킬 수 있다. 환경 오염을 유발하지 않을 뿐 아니라, 오히려 줄여주는 건축 외장재도 있다. 프로졸브 370e라는 광촉매성 외장용 건축 타일은 이산화타이타늄으로 코팅이 되어 있어서, 오염 물질을 생성하는 일산화질소와 이산화질소의 결합물인 질소산화물을 중화시켜준다. 우아하면서도 자연적이고 유기적인 형태로 만들어진 이 외장재는 오염된 주변의 공기를 정화할 수 있도록, 햇빛에 닿는 면적을 더 넓힘으로써 이산화타이타늄 코팅의 효과를 극대화하고 있다.

재활용이 가능한 금속, 플라스틱, 종이, 유리 등으로 만들어지는 제품들이 점점 더 많아지고 있다. 일반적으로 재활용을 통해 2차적인 재료를 만드는 공정이, 1차적인 원재료 기반 생산의 경우보다 에너지를 덜 소비한다. 예를 들면 알루미늄캔은 96%, 플라스틱병은 76%, 신문지는 45%, 유리는 21%에 이르는 비용 절감 효과가 있다고 한다.[5] 천연 자원을 추출하는 데 필요한 에너지가 재활용을 통해 동일한 자원으로 복구하는 데 들어가는 에너지보다 훨씬 많기 때문이다. 알루미늄과 마찬가지로 유리도 강도만 유지된다면 무한하게 재활용될 수 있다. 미국의 아이스스톤사에서 생산하고 있는 다채로운 색상과 무늬의 블록형 콘크리트판은 재활용 유리만으로 이루어져 있는데, 수직면에든 수평면에든 모두 사용할 수 있을 정도로 내구성이 강하다.그림10

지속가능한 생산과 제조를 위한 해답은 어떤 기적의 재료나 공정에 있는 것이 아니라, 다양한 자원과 그 자원을 활용할 수 있는 다양한 접근 방법을 동시에 받아들여야 한다는 점이다. 대나무, 유기적인 목화와 양모 등은 순환과 재생이 빠르게 진행될 수 있는 자원이다. 소비자들 역시 알루미늄이나 유리 같은 폐쇄 순환형 재활용 재료를 사용하는 문제에 관심을 가져야 한다. 따라서 음식에 대해서와 마찬가지로 소비자나 생산자가 그 재료를 사용한 결과에 대해 선택하고

5
http://www.smithonianmag.com/
science-nature/corn-plastic-to-
therescue-1264720/?no-ist

10

이해할 수 있도록, 함유된 재료에 대한 투명한 정보가 요구된다. 다시 말하면 재료의 효능과 영향이 어느 정도인지 보여주기 위해서는 재료 생산에 투입되는 화석 연료 에너지 비용 등에 대한 보편적인 기준이 마련되어야 한다. 〈요람에서 요람까지〉(독일), 〈에너지 환경 디자인 리더쉽 LEED〉(미국), 〈블루 엔젤〉(독일), 〈플라워 라벨〉(유럽연합)은 모두 보편적 기준 제공을 목표로 삼고 있는 프로그램들인데, 앞으로는 그 기준과 표준이 통일되어야 할 것이다. 디자이너들의 궁극적인 목적은 윤리, 소비, 환경 영향, 다양성 등의 거시적 이슈들을 기능과 비용 같은 개별적이고 세부적인 사항들과 결부시켜서 간단하고 실용적이며 즉각적인 결정을 내리는 데 있다. 따라서 지속가능한 미래를 지향하는 디자이너들은 합리적인 과학과 학문에 근거를 두고 다양한 경험과 직관을 바탕으로, 사용하는 재료에 대한 새로운 기준을 마련해야 할 것이다.

버섯 종균으로 만드는 친환경 소재
에코베이티브

에코베이티브는 버섯의 뿌리인 마이셀리움과 메밀, 쌀의 왕겨 또는 목화의 겉껍질 같은 자연 부산물로 유기적인 단열재를 만드는 기술이다. 에코베이티브 기술로 생산된 소재는 이중벽 구조나 단열 패널로 쓰이는 폴리스티렌을 대신할, 저렴하면서도 환경친화적인 대체물이다. 열이나 빛이 없어도 생산되는 이 재료는 실제로 어둠 속에서 자라며, 어느 크기의 패널이든 5일에서 14일이면 만들어진다. 이 재료는 강도와 단열성이 뛰어나서, 가정에서 사용하는 에너지의 총량은 줄이고 효율성은 높여준다. 에코베이티브에 사용되는 기술은 포장재나 가구 등의 다른 제품 생산에도 활용될 수 있다.

버섯 소재 생산 기술을 기반으로 설립된 에코베이티브 디자인의 머쉬럼® 패키지는 포장 산업에서 널리 사용되고 있는 발포 고무 포장재를 대신할 훌륭한 대체재로서, 매력적이면서도 자연친화적인 주문형 제품 보호 포장재다. 오늘날 주로 쓰이는 절연재는 환경에 심각한 악영향을 끼치고 있다. 이에 반해 자연적인 머쉬럼® 인슐레이션은 더 건강하고 설치가 쉬우며 방화성이 높은 절연재라고 할 수 있다. 에코베이티브는 비용이나 노력의 낭비 없이 지속가능성이라는 목표를 달성하기 위해 환경친화적인 소재를 개발하고 생산하여 판매하고 있다.

1

2

3

4

5

6

1-3 에코베이티브는 단열성과 방화성이 뛰어난
 버섯 배양 소재다.
4 머쉬럼® 패키지는 발포 고무 포장재를 대신
 할 훌륭한 대체재로서, 자연친화적인 주문
 형 제품 보호 포장재.
5-6 에코베이티브 기술의 핵심은 버섯 종균과
 농사 부산물을 일정한 모양의 틀 속에 넣고
 배양하는 데 있다.
 http://www.ecovativedesign.com

친환경 플라스틱 대체재

PLMS 자연 분해 중합물

핀란드 카렐린사의 PLMS 자연 분해 중합물은 섬유 성분이 강화된 친환경 PLA(Poly Lactic Acis; 폴리락틱유산)의 일종인데, 소비 가전제품, 포장, 완구 등에 쓰이는 소재다. 플라스틱의 원재료인 PLA는 자연 분해 열가소성 소재로서, 옥수수 전분과 사탕수수 줄기 같은 재생가능 자원에서 추출된다. PLA는 폴리에틸렌으로 만들어지는 지속가능한 플라스틱 대체재이므로 주입 성형 공정을 통해 종래의 플라스틱 제품과 같은 것들을 만들 수 있다. PLA를 강화시켜서 PLMS 소재를 만드는 데 쓰이는 식물 섬유들은 핀란드의 삼림 관리 프로젝트에 의해 인증 받은 목재로 생산한 펄프 섬유이며, 환경친화적인 방식으로 제조된다. PLA의 주입 성형 방식은 제품의 내열성과 기능성을 개선시키므로, PLMS를 재료로 생산된 최종 제품은 내열 범위와 활용 범위가 더 넓어진다. 아울러 적절한 조건하에서 이루어지는 PLMS의 자연 분해 속도도 순수한 PLA에 비해 빨라진다.

PLMS외에도 카렐린사에서는 섬유 강화된 폴리프로필렌 PPMS(실내외 가구 재료나 인테리어 디자인 소재로 널리 사용), 섬유 강화된 아크릴 ABMS(스포츠 용품이나 자동차 부품 등의 유연하면서도 충격에 강한 고급 표면재로 쓰임), 섬유 강화된 플

1

라스틱 PSMS(내구성보다는 외관이 탁월한 표면재로 보석 상자나 화장품 포장 등 장식적인 제품에 쓰임), 섬유 강화된 폴리옥시메틸렌 POM(충격을 견디는 성질이 뛰어나고 잘 마모되지 않는 고강도 소재로서 선로나 톱니 등의 기계 부품으로 쓰임) 등을 생산하고 있다. 이러한 섬유 강화 소재들은 디자인의 새로운 가능성이 기대될 만큼 표면 마감과 촉감이 좋고 기술적인 성능이 탁월하며 친환경적이고 재생가능성이 높다.

4

2

5

3

1 PLMS 자연 분해성 폴리머, 카렐린사. 핀란드. 옥수수 줄기에서 추출한 폴리락틱유산
2-3 PLMS를 소재로 만든 쿠픽카 그릇. 환경친화적이며 음식물과 닿아도 안전하다. 또 표면 마감이 독특하며 식기세척기를 사용해도 된다.
4-5 PLMS를 소재로 만든 플렉스우드 악기. 튜닝을 할 필요가 거의 없을 정도로 고급 음질을 유지하며, 제품 효율성도 높다.
http://plashill.fi/en/kareline

야자수잎으로 만드는 식기

베르테라 테이블웨어

플라스틱 접시나 종이 접시의 대용물이지만 내구성이 오히려 더 높은 〈베르테라 테이블웨어〉의 원료는 야자수 낙엽과 물뿐이다. 〈베르테라 테이블웨어〉는 래커칠도 하지 않고 접착제도 사용하지 않기 때문에, 6주 정도 지나면 자연적으로 소멸된다. 뜨거운 액체를 담아 둘 수도 있고, 전자레인지나 오븐에서 일정 시간동안 조리할 수도 있다. 원료로 사용되는 야자수 낙엽은 인도의 농장주가 모아서 회사의 공장으로 가지고 온다. 이 낙엽들은 공장에서 고압의 물로 씻고, 자외선으로 살균 처리된다. 그리고 증

기와 열, 냉각 과정만으로 이루어진 독자적인 공정을 거친다. 간단히 말해서 야자수잎 몇 장을 압축하고 건조시키면 최종 제품이 나온다고 할 수 있다. 아울러 베르테라의 제품은 남아시아에서 생산하고 있는데, 안정되고 안전한 근무 환경과 공정한 급여가 제공되는 일자리를 지역 사회에 만들어주고 있는 셈이다.

1

1 〈베르테라 테이블웨어〉. 베르테라사의 마이클 드위크. 미국. 야자수잎. https://www.verterra.com/

2 베르테라사는 물자가 풍족하지 않은 가난한 지역 공동체에 대한 지원 사업도 병행하고 있다. 저개발국에 설립된 베르테르사의 공장은 지역 사회의 근로자들에게 안정되고 안전한 근무 환경과 공정한 급여를 제공한다.

3 〈베르테라 테이블웨어〉에는 화학 첨가물, 래커, 접착제 등 독성이 있는 물질은 일체 사용하지 않는다. 그것은 결국 우리가 먹는 음식과 지구를 해로움으로부터 지켜주는 일이다.

4-5 〈베르테라 테이블웨어〉는 야자수 낙엽들을 원료로 사용하며, 증기와 열 그리고 냉각 등 독자적인 공정을 거쳐서 만들어진다.

6 〈베르테라 테이블웨어〉는 오븐이나 식기세척기에 사용할 수 있으며 6주 정도 지나면 자연 분해된다.

들풀로 만드는 플라스틱 대체재

아그리플라스트

아그리플라스트는 플라스틱 대용물로서 식기나 서류 가방, 용기 뚜껑 등을 만드는 데 쓰인다. 아그리플라스트는 제조업체인 바이오베르트사의 생산 공장 주변에서 자라는 들풀 50-75%와 폴리에틸렌, 폴리스티렌, 폴리프로필렌 25-50%로 만들어진다. 바이오베르트사에 따르면 아그리플라스트를 사용한 제품은 100% 폴리에틸렌을 사용한 제품보다 20% 더 가벼우면서도, 형태나 크기의 안정성과 마모를 견디는 성질은 부족함이 없다고 한다. 기계를 통해 이루어지는 주입 성형 과정은 대체 연료 자원인 바이오 가스를 동력원으로 사용한다. 아그리플라스트 제조 과정에서 나오는 모든 부산물과 폐기물들은 재활용되고 재생된다.

1

2

3

4

1 주입 성형 방식으로 생산된 아그리플라스트 용기들
 http://www.biowert.de/
2 아그리플라스트. 바이오베르트 인더스트리 GmBH의
 미카엘 가스. 아하 플라스틱과 라카파 플라스틱 그리고
 바이오베르트사에서 생산. 독일. 열가소성 재생 플라스
 틱과 50%의 들풀 섬유
3 자연 분해성 색소를 사용하여 만든 여러 가지 색상의
 아그리플라스트 립스틱 케이스
4 독특한 색감과 스타일이 돋보이는 아그리플라스트 컵
5 아그리플라스트의 재료는 들풀에서 추출한 섬유소와
 재생 플라스틱이다.

5

줄이고 아끼고 다시 쓰는 친환경 섬유 생산

드래퍼, 시그널, 리노믹스, 스키마

"절감Reduce, 재활용Recycle, 재사용Reuse" 즉 "3Rs"는 환경의 지속가능성을 실천하려는 사람들에게는 일종의 주문과 같은 것이다. 오랜 세월 동안 환경 오염의 주요 원인이었던 섬유 산업 분야에도 이러한 접근 방법을 꾸준히 지켜온 노력이 있었다. 드래퍼, 시그널, 리노믹스, 스키마는 마하람이 디자인하고 생산한 섬유들인데, 아름답고 기능성이 뛰어난 섬유를 만들면서도 3Rs를 실천하려는 이 회사의 일관된 입장을 잘 반영되어 있다. 드래퍼는 DMF-프리 폴리우레탄을 원료로 사용하여, 환경에 대한 영향을 감축한 생산 공정을 택하고 있다. 시그널은 100% 재생 재료(재생 폴리에스터 54%)와 표백 세척이 가능한 불침투성 소재를 사용한다. 시그널의 물방울무늬는 밝은 색상과 결합되어 색조가 옅어지다가 무늬 속에 사라진다. 차가운 색과 따뜻한 색의 악센트는 시그널의 중립적이면서도 일차적인 바탕에 깊이감과 활기를 준다. 환경적·경제적·사회적 측면에서, 다각적인 지속가능성 기준을 충족시켰는지에 대한 Fact 실버 및 크래들투크래들 베이직 인증을 받은 제품이다. 리노믹스는 알렉산더 지라드가 허먼 밀러사의 텍스타일 부문에 근무하던 1957년에 내놓은 활기찬 색상과 고전적인 중간색 그리고 과감하면서도 지속성이 있는 디자인이 결합된 패턴을 택하고 있다. 리노믹스는 크래들투크래들 골드 인증을 받았다. 스키마는 기하학무늬로 직조되는 마하람의 불침투성 직물을 재생시킨 디자인이다. 스키마 패턴은 선으로 구분된 공간에 흩뿌려 있는 듯한 다이아몬드 모티프 덕분에 불규칙한 그리드에 안정감이 생긴다. 진홍, 감청, 코발트블루와 결합된 색채는 무늬를 세련되게 하며, 여러가지 색상으로 이루어진 모티프는 스키마의 용도를 더욱 다양하게 한다.

1

2

3

4

1 드래퍼 직물을 적용한 가구
2 시그널 직물을 적용한 가구
3 리노믹스 직물을 적용한 가구
4 스키마 직물을 적용한 가구
http://maharam.com/

자연 분해되는 플라스틱 시트 대체재

크라프트플렉스와 웰보드

크라프트플렉스는 플라스틱이나 금속 시트 대체재로서 단단하고 유연하며 변형이 자유로운, 100% 자연 분해되는 소재다. 크라프트플렉스는 지속가능한 방식으로 조림하여 수확한 침엽수에서 나오는 고품질 셀룰로스 섬유만을 원료로 쓴다. 이 섬유 보드는 자유자재로 변형 가능하며, 화학 첨가물이나 표백제 또는 접착제를 사용하지 않고 오직 물과 압력과 열로 만들어진다. 크라프트플렉스는 레이저 절단, 구멍 뚫기, 붙이기, 도색, 기름칠이나 왁스 도장도 가능하다. 표면에 인쇄를 할 수도 있고, 엠보싱이나 눌러찍기를 하면 3차원적인 표현을 할 수도 있다. 가구나 표지판을 비롯해서 자유롭게 가공할 수 있는 시트판이 필요한 제품에는 거의 모두 쓰인다.

웰보드는 주름진 표면과 유연함 덕분에, 전시 부스의 뒷벽이든 카운터든 또는 찬장의 말이식 문이든 벽면

스크린이든 막론하고 전시, 상점 진열 그리고 인테리어 디자인을 위한 탁월한 재료가 된다.

웰보드도 크라프트플렉스처럼 목재 섬유질만으로 만들어지며, 별도의 접착제를 사용하지 않는다. 열과 압력을 가해 평판으로 압착되지만, 매우 튼튼하면서도 가벼운 소재다. 따라서 웰보드는 굴곡진 모양이나 변화가 많은 부분들을 만들어내기에 적합하다. 또 접착제를 사용하지 않기 때문에, 생태학적인 관점에서 보면 주거 공간에 활용하기 적합한 건강한 재료다.

1　고무 프레스로 찍어낸 크라프트플렉스 형압 표시판, 크라프트플렉스. 펠 아우스슈텔룽스 시스템 GmBH, 독일. 지속가능한 방식으로 수확한 침엽수에서 얻은 100% 재생 셀룰로스 섬유

1

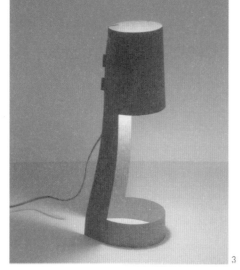

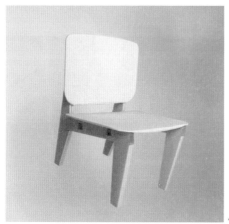

3D 프린팅 기법으로 짓는 건물

콘투어 크래프팅

건축 산업은 환경 영향의 규모가 매우 크다. 전 세계 자원의 40% 정도가 건축에서 소비되고 있으며, 그로 인해 배출되는 이산화탄소의 양은 전체 배출량의 33%에 달한다. 남부 캘리포니아 대학교의 베로크 코쉬네비스 교수가 개발하는 콘투어 크래프팅은 에너지 사용과 탄소 배출을 줄일 수 있는 건축 기술이다. 흙손을 장착한 로봇 팔과 압출 분사구로 구성된 콘투어 크래프팅은 본질적으로는 대형 시제품을 단시간에 만드는 방법인 3D 프린팅 기법을 활용한 건축 자동화 기술이다. 컴퓨터로 제어되는 작업 시스템에 의해 분사구를 앞뒤로 움직이면서, 콘크리트를 10센티미터 정도의 두께로 압출시키며 여러 겹 쌓는 방식으로 형태를 만들어낸다. 그래서 구조물이 한 층씩 "프린트"된다고 할 수 있다. 건축 폐기물이 없으며 재료를 적게 사용하고 원료와 설비, 노동력의 이동을 줄여줌으로써 비용과 손실을 낮추는 동시에 건축 시간은 단축된다. 코쉬네비스 교수와 동료들의 연구에 따르면, 콘투어 크래프팅은 콘크리트 블록을 이용한 표준적인 건설에 비해 이산화탄소 배출량은 75%, 에너지 소비량은 50%를 감축하게 된다.

콘투어 크래프팅 프로젝트는 거대한 건축 구성재들을 조립하기 위한 고속 시제품 제작 기술로 1996년에 시작되었는데, 2007년에 실제

1

2

크기의 둥근 벽체 시제품 시공에 성공함으로써
중요한 전기를 맞이하게 되었다. 이 시제품은
조만간 시각적 또는 청각적인 차단벽이자 안전
벽으로서 그리고 방수벽으로 쓰일 수 있을 것
이다. 궁극적인 목표는 건축 부지에 설치된 선
로 같은 트랙 위에 콘투어 크래프팅 기계를 탑
재하고, 집 한 채(문이나 창문은 직접 손으로 만들
어 넣어야 하겠지만)를 "프린트"하는 것이다. 건
축 비용은 획기적으로 낮춰질 것이며, 건축 기
간도 대폭 줄어들게 될 것이다. 특히 코쉬네비
스 교수는 2010년에 NASA에 출석해서 콘투어
크래프팅 기술이 화성이나 달에 기지를 건설하
는 데 응용될 수 있다고 설명하였는데, NASA
는 2013년에 콘투어 크래프팅 기술 개발을 위
한 연구 지원을 결정했다. 이 연구에는 달에서
조달한 재료 90%에 지구에서 가져간 재료는
10%만을 사용하여 달 맞춤형 구조를 구축하는
기술도 포함된다.

3

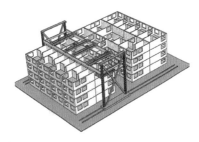

4

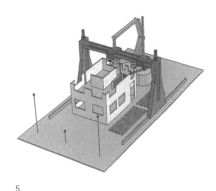

5

1 NASA의 탐사 기지 구축을 위한 시제품. 콘투어 크
 래프팅 컴퓨터 기술은 NASA의 2014년 미래 디자
 인 콘테스트에서 그랑프리를 수상했다.
 http://www.rcf.usc.edu/~khoshnev/
2 노즐 부분. 콘투어 크래프팅은 전체적인 구조와 부
 수적인 구조를 자동으로 구축할 수 있는 기술이다.
 남부 캘리포니아 대학교 신속 자동화 제조기술센터
 (CRAFT)의 베로크 코쉬네비스 교수. 미국, 1996
 연구 시작. 폴리머, 점토, 콘크리트
3 보강 구조. 콘투어 크래프팅 기술을 이용하면 집 한
 채든 디자인이 다른 집단 주택이든 각 주택에 전기,
 배관, 공기 조절을 위한 설비를 하면서 한꺼번에 구
 축할 수 있다.

4-5 콘투어 크래프팅 기술을 적용할 수 있는 분야는
 거의 제한이 없다. 비상시의 응급 구조물이든 또
 는 저소득층용 주택이나 상업용 건물이든 이 기술
 을 활용할 수 있다.

주변 공기를 정화시켜 주는 우아한 건축 외장재

프로졸브 370e

독일의 디자인 회사인 엘레간트 엠벨리쉬먼트의 알리슨 드링과 다니엘 쉬박은 프로졸브 370e라는 광촉매성 외장용 건축 타일을 만들어 냈다. 프로졸브 370e를 사용한 건물은 주변의 환경 오염을 줄여준다. 이 모듈식 타일은 이산화타이타늄으로 코팅이 되어 있어서, 일산화질소와 이산화질소의 결합물인 질소산화물을 중화시켜준다. 질소산화물은 호흡기 질환, 오존층 파괴, 산성비 등의 문제를 야기시키며, 햇빛을 받으면 활성화되는 휘발성 유기 혼합물과 오염 물질을 만들어 낸다. 이산화타이타늄의 광촉매 성질은 항균력과 자정력 그리고 공기 정화 기능이 있는 것으로 알려져 있다. 1970년대부터 연구되어 온 이산화타이타늄은 최근 들어서 건물 외장재로 활용되기 시작했는데, 프로졸브 370e는 이 기술을 더욱 발전시킨 성과물이다.

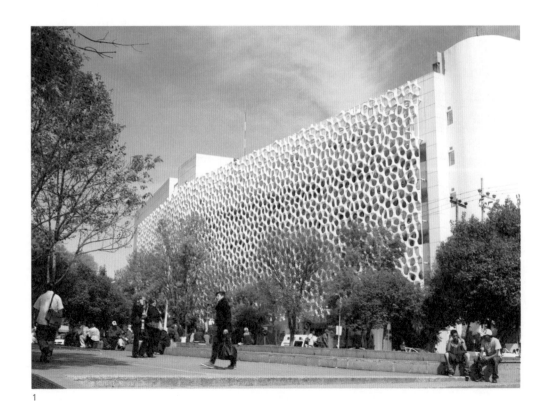

1

프로졸브 370e는 컴퓨터로 형태를 생성하고 최신 생산 기술을 이용하여, 재료의 효율성을 높인 디자인이다. 또 주변의 오염된 공기를 정화하기 위해, 햇빛에 닿는 면적을 더 넓혀서 이산화타이타늄 코팅의 효과를 극대화하는 기술을 활용하고 있다. 프로졸브 370e는 전체적으로 우아하면서도 자연적이고 유기적인 형태다. 조각 작품처럼 보이는 형태는 오염 저감에 활용되고 있는 분자 기술 공학에서부터 힌트를 얻은 것이라고 한다. 불규칙적이고 복잡하게 보이지만 사실은 단지 두 개의 모듈이 반복되고 있다. 프로졸브 370e는 건물 외벽의 장식 요소로 배치될 수도 있어서, 기존 건물의 기능을 새로우면서도 효율적으로 개선시켜 줄 수 있을 것으로 기대된다.

1 프로졸브 370e. 엘레간트 엠벨리쉬먼트의 알리슨 드링과 다니엘 쉬박. 독일, 2013. 재생 광촉매 이산화타이타늄 코팅 처리된 재생 ABS 플라스틱. 2013년 4월 멕시코시티의 한 병원에 대한 토레 데 에스페시알리다데스 프로젝트는 전체 모듈 조립 면적이 2천 5백 제곱미터에 이르며, 하루 1천 대 분량의 자동차 배출 가스로 인한 공기 오염을 줄여준다. 이 프로젝트는 지금까지는 세계에서 가장 큰 도시 공기 정화 장치라 할 수 있다. 모듈의 형태는 바람의 영향을 덜 받고 빛을 효율적으로 투과시켜줄 수 있도록 디자인되었다. 현재 이집트, 아이보리 코스트, 인도, 중국 등지에 설치 계획 중이다.
2 프로졸브 370e 모듈
3 프로졸브 370e가 시공된 건물의 내부

2

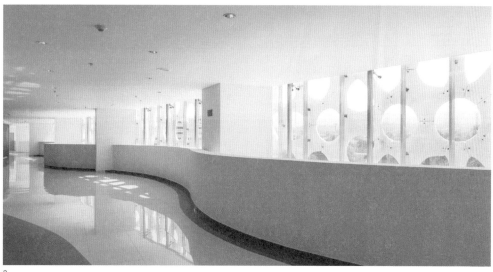

3

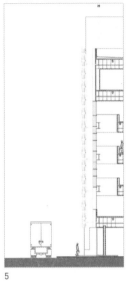

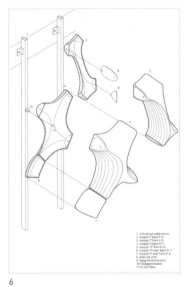

4

5

6

4-5 프로졸브 370e의 건물 시공 단면도
6 프로졸브 370e의 모듈 구성
7 프로졸브 370e의 내부 접합 부분
8 프로졸브 370e의 시공 접합 유닛
http://www.elegantembellishments.
net/

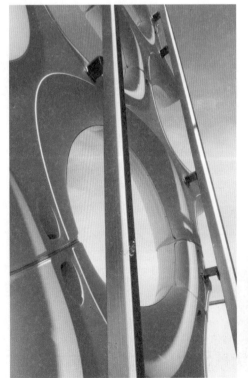

7

8

자연친화적인 인공 석재

아이스스톤-페이퍼스톤-듀럿

아이스스톤은 자연 채취석이나 가공석의 대체물로서, 용도가 매우 다양하고 인체에 무해한 지속가능한 재료다. 아이스스톤 판재는 100% 재생 유리와 시멘트, 그리고 색소 특허를 받은 독점 재료를 혼합하여 만들어지며, 작업대의 상판이나 마루 또는 옥내외용 마감재로 쓰인다. 유리와 시멘트를 틀에 부어 넣고 가마에서 양생시키는데, 그래야 판의 강도가 더 높아진다. 양생 후에는 틀에서 떼어 내어 기계로 연마한 후 필요한 크기로 재단한다. 아이스스톤 사는 생산 과정에 재생 에너지와 급수 재활용 시스템을 이용하며, 쓰레기를 최소화하기 위한 연구와 개발을 계속하고 있다. 아이스스톤은 기업의 금전적인 이익만이 아니라 환경에 대한 영향과 사회적 역할에 대해서도 중시하고 있다. 아이스스톤은 재활용품 및 VOC(휘발성 유기화합물) 무첨가 소재의 사용, 지속가능한 생산 공정, 종업원 복지에 대한 관심으로 크래들투크래들 인증을 2005년부터 계속 받고 있다. 크래들투크래들은 제품의 디자인과 제조에서 사용 기간과 재활용에 이르기까지, 전반적인 면을 고려하여 제품을 평가하는 인증 제도다. 아

1

이스스톤사의 근로자들은 의료 보험과 최저임금 외에도 이민 보조금과 생활 기술 연수 프로그램을 이수하게 된다. 매달 열리는 타운 미팅은 구성원들의 일체감을 높여준다. 예를 들어서, 그 달의 종업원들에 대해서는 동료 종업원들이 그려준 초상화를 공장 곳곳에 게시하고 축하하는 등 독특한 화합 방식으로 기업 문화를 쌓아가고 있다.

페이퍼스톤은 기능성이 뛰어나고, 부드러운 질감과 현대적인 감각의 외관 그리고 환경 지속가능성이 장점인, 아름답고 내구력이 뛰어난 마감재다. 이 신소재의 비투과성 표면은 100% 순수 재생지에 석유를 사용하지 않은 전매 특허 수지를 첨가하여 만들어진다. 페이퍼스톤은 흠집이 잘 생기지 않으며 물도 거의 흡수하지 않는다. 또 강철처럼 튼튼하면서도 석재처럼 미려하고, 목재처럼 가공이 쉽다는 것이 장점이다.

듀럿은 내구성이 뛰어난 마감재로서 산업용 재생 플라스틱으로 만들어지며, 100% 재활용이 가능하다. 듀럿은 다양한 색상으로 생산되고 있고, 주문에 따라 색조를 달리 만들 수도 있다. 듀럿은 이음매 없는 표면 마감 처리가 가능하며 관리하기 쉬워서, 욕실이나 주방 또는 공용 공간 등 다양한 종류의 인테리어에 사용된다.

아이스스톤은 2015년 국제 녹색 건축 엑스포의 '모던 마감재' 전에 페이퍼스톤, 듀럿 USA와 공동으로 참여했다. 이 전시의 파트너쉽 조건은 환경친화적이면서도, 석재와 대리석을 대체할 지속가능한 표면 마감재를 선보이는 것이었다.

2

3

4

1　아이스스톤은 자연 석재와 가공 석재를 대신할 정도로 용도가 다양하고 독성 물질을 함유하지 않은 지속가능형 대체재다. 아이스스톤 판은 재생 유리, 백시멘트, 무해성 색소, 전용 첨가물로 만들어지며, 플라스틱이나 접착제는 사용되지 않는다. 주로 카운터 상판이나 바닥재 등의 각종 실내외 표면 장식 마감재로 쓰인다.

2-3　페이퍼스톤은 재생 종이와 전매 특허를 받은 비석유성 접착제만으로 만들어지는데, 흠집이 쉽게 나지 않고 물을 전혀 흡수하지 않는다.

4-5　듀럿은 내구성이 강한 마감재로서, 주방과 욕실에 폭넓게 쓰일 수 있도록 다양한 색상으로 생산되고 있다. 듀럿은 산업용 재생 플라스틱으로 만들어지며, 100% 재활용이 가능하다.

아이스스톤 https://icestoneusa.com/

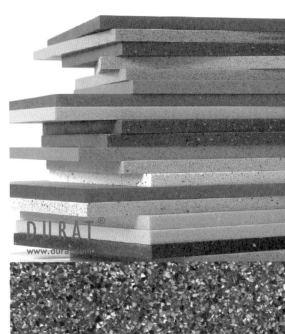

5

더 나은
삶을 위한
지역 발전

오랜 전통을 이어온 티베트 지역의 수직
手織 카펫은 인도와 네팔의 주요 산업 중 하나
다. 그런데 카펫을 만들기 위해 실을 잣는 일은 대부
분, 노동 현장으로 내몰린 어린이들의 수작업에 의해 이루
어지고 있다. 비영리단체인 러그마크 재단은 경제 발전 수단으
로서 전통 공예를 장려하면서, 동시에 이 같은 불법 노동을 감시하는
프로그램을 운영하고 있다. 러그마크 재단의 굿위브 인증마크그림1는 카
펫이 불법적인 어린이 노동에 의지하지 않은 것임을 보증하기 위한 제도
다. 굿위브는 불법 노동으로 착취당하던 어린이들이 제대로 된 교육을
받으며 안전하게 자랄 수 있도록 후원하고 있다. 저개발국 지역민
들을 위한 비정부기구에서 오랫동안 활동하던, 미국의 스테퍼니
오데가드는 러그마크 재단과 협력하여 이들 국가의 장인들을 지
원하고 있다. 특히 16-19세기의 인도 무굴 제국에서 꽃피웠던 옛
문화그림2를 비롯하여 사라져 가는 네팔과 티베트 등지의 세련된
카펫에 관심을 갖고, 각 지역의 예술적 전통을 보전하려고 노력하
고 있다.

2

디자인을 이용해서 지구촌 각지의 빈곤한 삶을 개선하려는 프로젝트 H 디자인의 러닝 랜드스케이프그림3는 폐타이어를 활용한 창의적인 초등 수학 교육 방법이다. 러닝 랜드스케이프는 이질적인 언어가 아닌 공통적인 숫자를 사용하기 때문에, 지역 공동체와 직접적인 교류가 이루어지며 더 나아가서 전 세계로 확대될 수 있는 아이디어다. 인간성 Humanity, 관습Habit, 건강Health, 행복Happiness을 지향하는 프로젝트 H는 에밀리 필로톤이 많은 사람들에게 현실 사회의 문제와 관련된 디자인에 참여할 기회를 주기 위해 시작한 비영리기구다. 디자인을 통해 저개발 지역민의 삶을 개선하려는 점에서는 〈걸 이펙트〉 캠페인그림4도 마찬가지다. 이 캠페인은 소녀들에게 투자하는 것이 그녀들 자신과 가족 그리고 지역 사회가 변화할 수 있는 최고의 기회라는 믿음에서 출발했다. 〈걸 이펙트〉 비디오는 소녀들이 가진 잠재력을 보여주기 위해서, 대중들이 이해하기 쉬운 타이포그래피 애니메이션으로 만들어졌다. 이 소녀들이 교육과 경제적인 기회를 갖게 된다면, 자기의 능력을 개발하고 스스로의 건강과 부를 증진시키게 될 것이다. 〈걸 이펙트〉는 2009년에 나이키 재단의 후원으로 시작되었으며, 2015년에는 독립된 비정부기구로 재출범했다.

　　많은 저널리스트, 과학자, 활동가, 예술가들이 환경 문제에 대한 지역 사회의 관심을 촉구하기 위해, 데이터의 시각화 방법을 사용하고 있다. 지도나 다이어그램은 숫자로 이루어진 도표나 말로 설명하기 어려운, 반복되는 유형이나 관계를 잘 보여준다. 〈그린 맵〉 시스템그림5은 전

3　　　　　4　　　　　　　　　　　　5

세계의 환경 운동가들이 사용할 수 있도록 녹지, 자전거 도로, 생태 위기에 처한 지역 등의 아이콘과 매핑 시스템을 만들었다. 1995년에 미국의 웬디 브로어가 설립한 〈그린 맵〉 시스템은 생태적 또는 사회적 특징들을 단순한 디자인과 직관적인 도상으로 표현하여 〈그린 맵〉 아이콘에 담고 있다. 〈그린 맵〉은 사람들이 이 아이콘을 활용해서 지도를 만들고, 각자가 살고 있는 지역의 지속가능한 삶과 문화에 대한 지식과 역량을 개발할 수 있도록 돕고 있다.

수단에서는 오랜 기간 지속된 국내 소요 사태로 인해 수많은 난민들이 몰려들면서 갖가지 문제들이 야기되었는데, 식사를 위해 비좁은 공간에서 조리하다가 연기로 인한 호흡기 질환에 시달리는 경우가 특히 많았다. 국제비정부기구인 프랙티컬 액션이 이들 저개발 지역의 난민들을 위해 2001년에 소개한 개량형 진흙 스토브^{그림6}는 벽돌 한 장을 세 조각으로 나눠서 받침대로 쓰고, 진흙으로 벽체를 만드는 간단한 방식이다. 이 스토브의 특징은 냄비를 올려 둔 채로 땔감을 더 넣을 수 있는 연료 구멍이 있다는 점이다. 프랙티컬 액션의 기본 철학은 이해 당사자들을 동참시키는 것이었으므로, 스토브 기술 개발에 사용자들을 함께 참여시켰다. 개선된 스토브는 냄비와 벽돌 사이의 공간을 최적화하고, 틈새가 생기지 않도록 하여 연기를 획기적으로 줄이게 되었다. 앞서 〈걸 이펙트〉를 후원한 나이키의 경우도 마찬가지지만, 기업 이익과 함께 사회적 책임과 환경 지속성이라는 3대 기준^{Triple Bottom Line}에 따라 기업 실적을 보여주려는 기업들이 늘어나고 있다.[1] 이 같은 기업들은

1
Triple Bottom Line은 영국의 미래학자 존 엘킹턴이 기업의 사회적 역할을 강조하기 위해 사용하기 시작한 용어다.
John Elkington, Cannibals with Forks: The Triple Bottom Line of Twenty-First Century Business, Capstone, Oxford, 1997

6

7

회사의 사업 포트폴리오에 저개발 지역민을 위한 사회사업을 추가하고 있다. 신흥 시장의 미래 성장성을 기대하고 있는 다국적 기업 필립스도 저개발 지역의 가난한 사람들을 위해, 조리 중에 연기가 덜 나는 스토브를 디자인했다.^{그림7} 필립스는 자체적으로 보유하고 있는 디자인 기법과 능력을 활용하여, 소외된 지역민들의 인간적인 삶을 위한 비영리·비정부기구 지원 프로젝트를 진행하고 있다. 필립스는 2005년부터 디자인을 통한 글로벌 이슈 해결을 위해 다양한 노력을 해왔으며, 2025년까지 30억 명의 삶의 질을 개선시키는 것을 목표로 〈에코 비전〉이라는 프로그램을 전개하고 있다.

지역 발전의 목표가 무엇인지에 대해서는 여러 입장들이 있을 것이다. 종교 철학자들이라면 경제적인 복지보다는 삶에 대한 정신적인 접근이 더 중요하다고 주장할 수도 있다. 많은 사람들에게 발전이란 그저 살기 위한 것이 아니라 잘 살기 위한 것을 의미한다. UN 인권선언문은 "모든 사람에게는 자신과 자신의 가족들의 건강과 복지를 위해 적절한 수준의 삶을 누릴 권리가 있다"라고 천명하고 있다.[2] 그렇지만 전 세계적으로는 아직도 많은 사람들이 기본적인 생존을 연명하며 빈곤 속에서 살고 있다. 많은 디자이너들과 건축가들 그리고 기술자들이 가난한 사람들의 생활을 개선해보려는 기구나 단체 활동에 동참하고 있다. 이들은 다양한 분야에서 효과적이면서도 경제적으로 지속가능한 해결 방안들을 모색하고 있다. 이를테면 효율적인 수수 타작기^{그림8}를 디자인하는 데 그치는 것이 아니라, 타작기와 함께 농부의 수입도 지속적으로 늘어나게 할 방도를 찾으려고 한다. 이들은 최종 사용자들의 의견을 반영하여 작업, 관리 및 보수가 어렵지 않으며, 극빈자들도 쓸 수 있도록 그 지방에서 나온 재료로 만든다는 기본적인 디자인 원리를 적용하고 있다. 이러한 원리는 모든 지역 공동체를 빈곤으로부터 벗어나게 하려는 디자인 운동의 출발점이기도 하다.

8

세계 각지의 디자이너들은 자신들이 속한 지역 나름대로의 방식으로 세계 시장에 부응하려고 하고 있다. 건축가 데이비드 트루브리지는 뉴질랜드의 경치에서 영감을 얻은 가구들을 디자인하고 제작했다.^{그림9} 트루브리지의 가구는 그 지역 고유의 문화와 함께 땅과 바다의 풍광으로부터 받은 영감의 산물이다. 그는 그 지역에서 생산되는 양모와 목재를 최소한만 사용하여 제품을 디자인했다. 지리적으로 떨어져 있는 섬나라인 뉴질랜드의 기업들은 오래전부터 장거리 수출 운송을 위해, 운송에 따른 낭비 요소를 줄이고 포장을 최소화할 묘안을 꾸준히 모색했다. 그 결과 환경을 배려한 디자인과 비즈니스에 있어서 뉴질랜드가 선도적인 자리를 차지하게 되었다. 트루브리지 역시 포장재와 잉여 공간을 줄이기 위해 납작한 포장 키트를 디자인해서 사용했다. 중진국의 디자이너들은 나름대로의 경험에 따라, 최선의 새로운 아이디어들을 널리 공유하기도 한다. 인더스트리얼 디자이너인 싱기 가르토노는 인도네시아 농부의 얼마 안 되는 수입조차 세계 교역 정책에 따라 세금으로 떼어낸다는 것에 경악했다. 그는 현대적인 경영 방식과 전통적인 공예 작업 그리고 지속가능한 계획을 결합하여, 수출용 소형 목제 라디오를 만드는 방법을 농부들에게 교육했다.^{그림10} 그는 작고 기능적인 목공예 제품을 만들기 위해 공방을 열었다. 그리고 "목재는 적게, 작업은 많이"와 "조금 벌목하고 많이 심자"는 두 가지 기본 원칙을 지키며 지역 발전에 기여하고 있다.

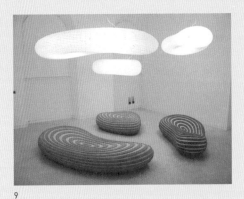

9

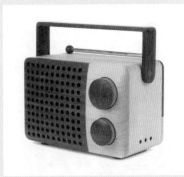

10

한국은 2009년 OECD의 개발원조위원회인 DAC에 가입하면서, 원조 수혜국에서 원조 공여국으로 바뀐 최초의 성공 사례가 되었다. 우리나라는 한국 전쟁 이후 1960년대 초에 이르기까지 1인당 국민 소득이 100불이 되지 않는 최빈국이었지만, 2007년에 2만불을 넘었고 2015년에는 3만불에 육박하는 수준이 되었다. 우리는 이처럼 가장 가난한 나라에서 벗어나서, 50년 동안 국민 소득이 2백 배 이상 늘어났다. 그러나 아직도 전 세계에는 전체 인구의 10%에 해당하는 7억 명 넘는 사람들이 하루 1.9달러 미만으로 살아가고 있다.[3] 이들은 사회 경제적 지위나 성별, 인종, 지리 등의 이유 때문에 좋은 학교와 건강 관리, 전기, 안심하고 마실 수 있는 식수 등의 중요한 공공 서비스를 제공받지 못하고 있다. 수많은 구호 기관에서 이들이 겪고 있는 극도의 빈곤을 종식시키기 위해 계속 노력하고 있지만, 아직도 해결해야 할 문제가 산적해 있고 또 새로 생겨나고 있다. 우리나라의 디자이너들도 저개발 국가와 위기 지역에서 하루하루 연명하고 있는 가난한 사람들의 삶을 개선시키는 데 관심을 가져야 한다. 디자인은 문제 해결 능력이자 삶을 위한 요구와 바람을 실행 가능한 해결책으로 풀어내는 과정이다. 각국의 원조를 통해 오늘날과 같은 발전의 토대를 마련할 수 있었던 우리로서는, 그에 대한 보답을 이들 가난한 나라의 국민들에게 되돌려줄 방법을 고민해야 한다. 그리고 그 방법 중 하나가 디자인이다.

3
http://www.worldbank.org/en/topic/
poverty/overview

저개발국의 어린이를 보호하다

굿위브와 오데가드

티베트의 수직 카펫은 오랜 전통을 이어왔다. 그러나 오데가드 카펫 회사의 설립자인 스테퍼니 오데가드가 네팔의 직조 장인들과 공동 작업을 시작하기 전까지는 서방에 별로 알려져 있지 않았다. 오데가드는 20여 년 전부터 직조 장인들에게 참신한 디자인을 제공하며 시장을 발굴함으로써, 양모 교역 산업의 구조를 개편했다. 그리고 그 결과, 카펫이 네팔의 주요 산업으로 자리매김할 수 있었다.

오데가드사는 카펫 산업의 가장 고질적인 난제 중 하나였던 불법적인 아동 노동 문제 해결에 큰 도움이 되었다. 남아시아에는 '좋은 카펫은 작은 손으로 만들어야 한다'는 미신이 있다. 그렇지만 스테퍼니 오데가드는 진짜 필요한 것은 "강한 손"이라고 역설했다. 오데가드사는 미국 회사들 중에서는 최초로 세계적인 비영리단체인 러그마크 재단의 독자적인 노동 감시프로그램에 협력하기 시작했다. 러그마크 재단의

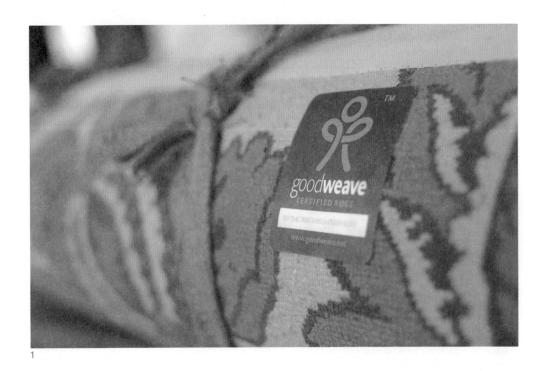

1

굿위브 인증마크는 카펫이 어린이 노동에 의하지 않은 것임을 보증한다. 객관적인 감시자들은 불시의 시찰을 통해 공장들이 법을 제대로 지키며 운영을 하고 있는지 확인한다. 인증을 받은 회사들은 재단 활동의 일환으로 어린이 교육을 지원한다.

네팔에서 실을 잣는 일은 거의 수작업으로 이루어진다. 러그마크 재단은 매년 네팔을 시찰하여 전체 카펫 공장의 75% 정도에서 혹사당하고 있는 2천여 명의 어린이들을 구해내고 있다. 오데가드사의 목표는 카펫의 생산과 판매를 통해 사회적 진보를 이루는 것이다. 그러한 목표를 실현시키기 위해 윤리적 인증 프로그램을 지원하고 있다. 이 프로그램은 경제 번영을 이룩할 수단으로서 전통 공예를 장려하는 동시에 어린이들이 제대로 된 교육을 받으며 안전하게 자라게 하기 위한 것이다.

남아시아의 텍스타일 작업장에서 서아프리카의 코코아 공장에 이르기까지 1억 6천 8백만 명에 이르는 어린이들이 노동 현장에 내몰리고 있는데, 이는 전 세계 어린이들의 11%에 해당된다. 국제노동기구에 따르면 아시아에서만 7천 8백만 명의 어린이들이 착취당하고 있다고 한다. 아동 노동은 대부분 밖으로 드러나지 않은 채, 세계 경제의 어두운 틈새이자 공급망의 최하위 단계에 감춰져 있다. 노벨상 수상자인 카일라시 사티아르티가 20년 전에 설립한 굿위브의 미션은 카펫 산업에서 아동 노동을 종식

2

3

1 소비자들은 굿위브 인증마크를 보고, 아동 노동으로 만들어지지 않은 카펫이라는 것을 알 수 있다.
 © U. Roberto Romano courtesy of GoodWeave
2 굿위브 인증 시찰을 받고 있는 공장 지대. 굿위브의 19년차 베테랑 감시관인 네팔의 드로나. 아동 노동이 끝나는 날까지 카트만두의 뒷골목을 누비는 그의 발걸음은 멈추지 않을 것이다.
 © U. Roberto Romano courtesy of GoodWeave
3 노동 현장으로 내몰려진 네팔 소녀

시키고, 시장의 기반 구조를 바꾸는 것이다. 미국, 유럽, 인도, 네팔, 아프가니스탄에서 운영되고 있는 굿위브는 아동 노동을 뿌리 뽑기 위해, 다음 네 가지의 상호 연관된 과제를 중심으로 활동하고 있다.

1. 시장 영향력을 높인다

굿위브는 아동 노동이 투입되지 않는 카펫의 수요를 늘이기 위해 시장의 힘을 이용한다. 즉 수입업자와 소매업자들을 인증 프로그램에 참여시킴으로써, 더 이상의 아동 착취가 없도록 제작업자들에게 압력을 가한다.

2. 아동 노동이 없는 공급망을 개발한다

굿위브 프로그램에 동참하는 수입업자들은 수시로 이루어지는 암행 시찰에 대해 모든 직조 시설을 개방한다. 엄격한 기준을 통과한 카펫에 대해서만 인증서가 주어진다. 각각의 고유 번호가 매겨진 굿위브 인증마크에 의해 생산지를 추적해 볼 수 있다.

3. 아동들에게 교육 기회를 제공한다

굿위브는 구출한 아동 노동자들에게 상담과 의료, 교육을 제공하며 필요한 경우에는 가정을 마련해준다. 굿위브는 차일드 프렌들리 커뮤니티 같은 다양한 프로그램을 운영하는데, 특히 요주 지역의 생산 공동체에 속한 모든 어린이들이 학교에 갈 수 있도록 지원하고 있다.

4. 적법한 성인 작업을 보장한다

아동 노동은 성인 지역 사회와 따로 떨어져 있는 별개의 문제가 아니다. 그래서 굿위브는 성인 임금과 근로 조건 등에 대한 보다 폭넓은 기준을 2016년에 공식적으로 도입했다.

굿위브가 설립된 이래, 남아시아 카펫 산업에서 아동 노동 비율은 80%로 낮아졌다. 아동 노동자 3천 6백여 명이 구출되었고, 1만 4천여 명의 어린이가 굿위브의 후원하에 교육을 받고 있다. 3백여 개에 이르는 수입업자 중에는 Macy's, Target, Otto Group 등이 포함되어 있으며, 그 비율은 전 세계 수제 카펫 시장의 9%에 이른다. 이들은 네팔과 인도, 아프가니스탄에서 이러한 변화에 앞장서고 있다.

카펫 제작은 남아시아의 몇몇 나라들에 있어서, 경제의 중심이자 가난한 사람들에게 중요한 일자리를 제공해주는 주요 산업이다. 한 나라의 주요 산업이라고 해서 아동을 착취하는 것이 당연하게 여겨진다면, 빈곤의 고리를 끊어내기는 더욱 어려워진다. 그래서 굿위브는 지역마다 주요 수출품을 하나씩 갖게 하는 모델을 만들었다. 굿위브는 2015년부터 70명의 전문가와 관련자들이 분석과 인터뷰를 통해 장기 계획을 마련했다. 즉 2020년까지 굿위브 인증 카펫의 시장 점유율을 17%까지 높인다는 로드맵이다. 그렇게 되면 실제적으로는 아동 노동이 더 이상 존재하지 않게 되는 셈이다. 이

4

로드맵에는 중국과 파키스탄 같은 새로운 시장에 진출하는 것과 아동 착취가 더 이상 일어나지 않는 신제품을 출시하는 것도 포함된다.

그러한 신제품 중 하나가 벽돌이다. 굿위브는 2013년에 휴머니티 유나이티드 및 글로벌 페어니스 이니셔티브와 함께 성인과 아동 1십 7만 5천 명이 노예 상태로 살고 있는 네팔에 '더 나은 벽돌' 프로그램을 도입했다. 이 실험적인 프로젝트는 가마 20군데와 근로자 8천 명을 확보함으로써 세 번째 단계에 들어섰다. 그리고 2016년 봄부터 의류와 가정용 섬유에 대해서도 무아동 노동 인증을 시작했다. 굿위브는 여타 조직에도 동일한 시스템을 이식할 수 있을지 시험하기 위해 다른 기구와 협력을 통해 두

개 이상의 분야에서 파일럿 프로그램을 추진하고 있다. 그중 첫 번째는 인도의 차와 목화다.

굿위브는 미국국제협력처USAID와 스콜 재단과의 협력을 통해 공급망 개방 프로그램을 운영하기 시작했다. 멀리 떨어져 있는 생산지에 대한 실시간 공급망 지도와 자료를 제공하는 플랫폼이다. 2016년부터 시험 운영되는 현황판을 통해, 미국에 있는 지속가능성 감독관이 인도 북부의 카펫 생산 지도를 개괄해 볼 수 있게

4 "직조자들의 자치구"로 알려진 굿위브의 아프가니스탄 조기아동교육센터에서 함박웃음을 터트리고 있는 훔라, 마마 칼, 마수다. © U. Roberto Romano courtesy of GoodWeave

5

5 빨간 아마란사스 꽃무늬가 들어간 나바라트나 카펫. 오데가드사의 스테퍼니 오데
 가드. 란타 카펫사에서 생산. 100% 히말라야산 수공 양모 오데가드의 나바라트나
 카펫은 색감이 풍부한 대형 제품이다. 인도 문화에서 천상의 힘을 상징하는 9개의
 보석을 묘사한 무늬가 들어 있는 이 카펫에는 굿위브 인증마크가 붙어 있다.
 http://goodweave.org

된다. 굿위브는 강압에 의한 노동이 있다고 판단되면 감독관들을 투입한다. 그리고 신속하게 시정 보완하는 회사들에 대해서는 지원을 함으로써, 카펫 판매 회사들에게 문제 해결의 동기를 갖게 한다.

굿위브는 시장을 기반으로 하는 영리사업이기 때문에 대부분의 비영리기구들과는 달리, 지속적인 수입을 거두어야 한다. 허가를 가진 수입업자들은 화물 가치를 기준으로 굿위브 인증 수수료를 내고 있다. 굿위브는 수수료의 대부분을 남아시아의 저개발 지역에 돌려주고 있다. 그 자금은 아동 노동자들을 위한 일이나 아동에 대한 위해 요소를 제거하는 일에 쓰인다. 〈뷰티풀 러그〉, 〈뷰티풀 스토리〉 등의 캠페인의 마케팅 비용으로도 지출된다. 인증 허가 수수료는 연간 150만불 정도이며 빈곤한 직조 공동체에 재투자할 재원이 된다.

저개발국의 전통 공예를 되살린다
– 스테퍼니 오데가드

스테퍼니 오데가드는 1976년에 피지에서 평화 봉사단 활동을 한 이래로, 저개발국의 전통 공예 장인들을 발굴하고 존속시키는 일을 후원하고 있다. UN과 세계은행에서 근무하기도 했던 스테퍼니는 오데가드사를 설립했는데, 이 회사는 탁월한 디자인과 수준 높은 생산성 그리고 호화로운 수제 카펫으로 유명하다. 현대 디자인 분야에 있어서 국제적으로 인정받는 지도자인 스테퍼니는 디자인적 재능과 사회 발전 및 박애주의적 활동에 대한 공로로 수많은 포상을 받았다. 평화 재단은 스테퍼니가 문화의 다양성을 존중하는 좋은 예를 보여주었으며, 종업원들에게 모범적인 작업장을 제공했다는 점에서 2001년, 국제 경제 발전에 기여한 원로 자원봉사자로 스테퍼니를 추대했다.

스테퍼니 오데가드는 사라져가는 전 세계의 예술적 전통을 보전하기 위해, 저개발국의 장인들을 지원하고 있다. 그녀는 네팔과 티베트 등지의 세련된 카펫에 관심을 갖고, 특히 16-19세기의 인도 무굴 제국에서 꽃피웠던 옛 전통을 되살리기 위해 노력하고 있다. 또 전 세계 여러 나라에서 텍스타일뿐 아니라 가구, 액세서리, 건축 장식 분야의 제품을 개발해왔다.

뉴질랜드의 자연을 담은 디자인
소용돌이 섬 컬렉션과 대나무 등

오스트레일리아에서 남동쪽으로 2천 킬로미터 떨어진 섬나라 뉴질랜드는 디자이너 데이비드 트루브리지에게 도전이자 기회의 땅이었다. 그의 가구는 그 지역 고유의 문화와 함께 땅과 바다의 풍광으로부터 받은 영감의 산물이다. 뉴질랜드는 마오리 어로 아오테아로아, 즉 "길고 하얀 구름의 섬"이라는 뜻인데 〈소용돌이 섬 컬렉션〉의 〈구름 조명등〉을 통해 가볍고 부드러운 모습으로 표현되고 있다. 소용돌이는 마오리 어로 코루라고 하는데, 〈아일랜드 시트〉

의 소용돌이무늬는 뉴질랜드의 창조와 성장을 상징한다. 트루브리지는 먼저 단단한 통나무로 소용돌이 모양의 그릇을 조각하고, 그 모양과 구조를 확대하여 시트와 조명 등의 형태에 적용하는 방식으로 작업했다. 크기는 여러 가지라도 기본 속성은 동일한 패턴과 구조를 이용한다는 점이 특징이다.

섬나라인 뉴질랜드의 기업들로서는 제품을 수출하려면 장거리 운송이 불가피했다. 그래서 운송물에 대한 충격을 최소화할 묘안을 찾게

1

2

되었고, 결과적으로는 환경을 배려한 디자인과 비즈니스에 있어서 선도적인 자리를 차지하게 되었다. 뉴질랜드 정부의 "베터 바이 디자인" 프로젝트도 수출을 위한 디자인을 장려했다. 트루브리지는 포장재와 잉여 공간을 줄이기 위해 납작한 포장 키트를 디자인해서 사용했다. 조각 작품처럼 아름다운 그의 가구에는 구세계의 공예와 지속가능한 재료 그리고 최신 공학 기술이 결합되어 있다. 〈아일랜드 시트〉는 재료를 적게 사용하면서도, 튼튼한 구조를 유지하기 위해 얇은 소재를 둥글게 말아서 합치는 제작 방법을 택했다. 시트를 받쳐주는 것은 벌집 구조로 만든 재생 골판지다. 그리고 시트 커버는 발포 스펀지에 덧댄 100% 뉴질랜드산 양모인데, 세탁을 위해 떼어낼 수 있다. 합판은 절반을 버리게 되는 둥근 가장자리나 톱밥을 남기지 않도록, 통나무를 칼로 벗겨내는 방식으로 만들어서 재료 낭비가 거의 없다. 이 합판은 지속가능한 방식으로 관리된 목재에 VOC(휘발성 유기 혼합물)이나 포름알데히드를 적게 배출하는 접착제를 사용하여 제작된다. 제조는 전체의 70%가 재활용 자원으로 가동되는 수력 발전을 이용해서 현지에서 이루어지며, 공장 쓰레기는 모두 분리수거 및 재생 처리된다.

〈소용돌이 섬 컬렉션〉의 주제는 트루브리지가 태평양의 작고 둥근 산호섬에서 구름을 바라보며 지내던 바닷가 시절의 기억에서 나온 것이다. 세 개의 커다란 등이 비슷하게 생긴 시

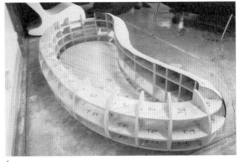

1 〈아일랜드 시트〉와 〈구름 조명등〉, 〈소용돌이 섬 컬렉션〉. 데이비드 트루브리지. 뉴질랜드. 시트: 합판, 발포 스펀지에 덧댄 100% 뉴질랜드산 양모, 재생 골판지, 아크릴 방수제, 접착제. 조명등: PETG(Polyethylene Terephthalate Glycol) 플라스틱, 알루미늄, 저에너지 형광 튜브.
2 트루브리지가 영감을 얻은 바다 위에 떠 있는 섬과 그 위의 구름이 이루어낸 풍광. 뉴질랜드의 원래 이름은 "길고 하얀 구름의 섬"이다.
3-5 〈소용돌이 섬 컬렉션〉은 먼저 목재 틀을 만들고, 그 틀에 맞춰 시트나 조명등을 만드는 방식을 사용했다. 시트를 받쳐주는 것은 격자 모양의 벌집 구조로 만든 재생 골판지다. 시트 커버는 뉴질랜드산 양모를 사용하여 수작업으로 제작된다.

트 위에 떠 있는 형상인데, 등과 시트는 모두 소용돌이무늬로 이루어져 있다. 등은 반투명한 소용돌이 모양이고 시트는 합판과 스펀지로 만들어졌다. 그의 디자인은 대부분 자연의 이야기를 들려주고 있으며, 어린 시절 경험한 자연에 대한 추억을 담고 있다.

〈구름 조명등〉에는 특별히 디자인된 LED 조명 장치를 사용하며, 등의 갓은 공방에서 수작업으로 만든다. 시트는 별도의 전문 업체에서 제작한다. 〈구름 조명등〉의 재료는 식물을 기반으로 한 대체물을 계속 찾고 있기는 하지만, 아직까지는 폴리카보네이트 플라스틱으로 만들어지고 있다. 〈소용돌이 섬 컬렉션〉의 장점은 커다란 조명등이지만 재료는 매우 적은 양을 사용한다는 점과 쓰레기를 많이 만들어내지 않는다는 점이다. 〈구름 조명등〉 역시 소량 판매만 이루어지고 있다.

트루브리지는 늘 환경 변화에 대한 메시지와 경고를 담은 디자인 작품을 전시하며, 강렬한 시각적 표현을 통해 사람들이 이러한 이슈에 관심을 갖도록 해야 한다는 사명감을 가지고 있다. 주목할 만한 디자인 전시로는 '얇아진 빙하'(오슬로, 2007), '소용돌이 섬들'(밀라노, 2008), '이카루스'(밀라노, 2010). '눈높이에서'(밀라노디자인페어, 2015) 그리고 최근에 프랑크푸르트에서 열린 '언더'(Under Light+Building, 2016) 등이 있다. 이 전시들은 모두 해수면의 상승과 오염 그리고 사회에 대한 관심을 촉구하는 강한 메시지를 담고 있다. 한국에서도 《아마그램》이나 《CASA》 등의 잡지 표지를 통해 그의 자연주의 작품을 선보인 바 있다.

트루브리지가 최근에 주력하고 있는 주요 제품은 대나무판을 사용한 조각 맞추기식 등갓이다. 이것들도 자연에서 영감을 얻은 것인데, 재

6

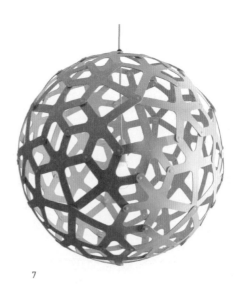

7

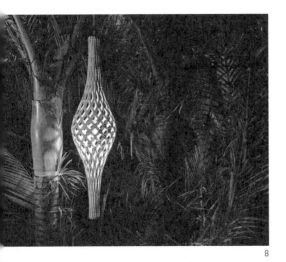

8

료의 낭비가 없도록 최소한의 재료만을 사용해서 만든 조각들로 짜 맞추도록 디자인되어 있다. 트루브리지의 디자인 프로세스는 새로운 제품을 조각 맞추기나 납작한 포장 방식에 맞도록 디자인함으로써 선적 운반물의 용적량을 획기적으로 줄이고 있다. 대나무판 재료는 전량 중국에서 들여와서 뉴질랜드에서 생산된다. 대나무는 FSC(국제관리협회)가 인증한 삼림에서 재배되며, 원래 죽순을 키우기 위한 것이므로, 부산물을 이용하는 셈이다.

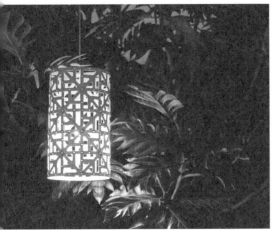

9

10

6 섬나라라는 한계를 가진 뉴질랜드에서 제품 포장의 용적을 줄이는 것은 수출 경쟁력을 높이기 위해 중요한 문제였다. 그 덕분에 이제는 부피를 최소화한 친환경 수출 포장재 분야에서 우위를 차지하고 있다.
7 복잡하게 얽힌 기하학적 다면체 형태의 〈코랄〉은 한 가지 모양의 조각 60개를 이어 붙인 것이다.
8 니카우 야자수의 구근 형태와 이파리가 서로 교차되며 만들어내는 무늬에 착안한 조명등 〈니카우〉.
9 마오리 어로 빵나무를 뜻하는 울루의 이파리 모양을 본뜬 드럼 형태의 조명등 〈울루〉.
10 〈코랄〉이 구조적이라고 한다면, 기하학적 다면형에 기반을 둔 〈플로랄〉은 좀 더 부드럽고 장식적이다.
http://www.davidtrubridge.com

지역 환경 보호를 위한 지도를 우리 스스로 만들다

그린 맵 시스템

1995년에 웬디 브로어가 설립한 〈그린 맵〉 시스템은 환경친화적인 생활 방식과 각 지역의 생태, 사회, 문화 자원을 형상화한 아이콘 툴을 통해 전 세계의 지역 공동체를 지원하고 있다. 이 툴을 활용해서 지역마다 다른 특성에 따라 디자인된 〈그린 맵〉이 발간되고 있다. 해당 지역의 성인들과 청소년들이 함께 워크숍에 참가하여 많은 지도들을 추가로 만들어냄으로써, 자신들이 살고 있는 지역의 지속가능성 문제에

관심을 가질 수 있도록 돕고 있다. 이 지도는 자전거 도로와 공공 도서관에서부터 삼림 황폐화와 오염된 산업 단지에 이르기까지 수십 개의 생태적 또는 사회적 특징들을 아이콘에 담고 있다. 단순한 디자인과 직관적인 도상이 돋보이는 그래픽 아이콘들은 전 세계에서 만들어진 〈그린 맵〉을 하나로 이어주는 공통의 어휘이기도 하다.

〈그린 맵〉 시스템은 누구나 쉽게 댓글을 달

1

2 3 4

고 이미지를 올리고 순위를 매겨볼 수 있는 〈오픈 그린 맵〉을 2009년에 시작했다. 〈오픈 그린 맵〉은 인터랙티브한 웹 사이트로서, 공개된 기술과 보편적으로 사용할 수 있는 디자인, 그리고 해당 지역에 관련된 지식을 사용한다. 이 사회적인 지도 그리기를 위한 공개 토론장에서는 모바일 폰을 비롯해서 여러 가지 온라인 경로를 통해 콘텐츠를 공유하고 있다. 2016년에는 기후 변화의 위급성을 고려한 새로운 개방 정책이 공표되었다. 그것은 더 건강하고 환경친화적인 지역 사회를 위한 폭넓은 활동의 원동력이 될 수 있도록, 〈그린 맵〉 시스템의 친숙한 아이콘들과 툴 키트를 크리에이티브 커먼스의 COPYLEFT 라이센스와 함께 무료로 제공하는 정책이다.

〈그린 맵〉 시스템은 현재 65개국의 900여 개 지역 공동체가 참여하고 있으며, 그중에는 우리나라의 경기도와 전라북도도 있다. 대개는 시민사회와 대학교 그리고 정부 기관이 인터랙티브한 지도를 만드는 과정을 주도하고 있으며, 해당 지역의 이해 당사자들도 제작 과정에 참여하고 있다. 비영리단체인 그린 맵은 지도 제작을 통해 인종과 지식 그리고 빈부를 막론하고 모든 사람들이 자기가 살고 있는 지역의 지속가능한 삶의 원천과 자연 그리고 문화에 대한 지식과 역량을 개발할 수 있도록 돕고 있다. 그것은 결과적으로 지구촌의 건강한 미래를 위한 일이기도 하다.

1 뉴욕시의 〈그린 맵〉, 웬디 E. 브로어와 테 베이부트 등, 〈그린 맵〉 시스템, 2009
2 〈그린 맵〉 아이콘은 전 세계적으로 통용되고 있으며, 〈그린 맵〉 시스템의 핵심 요소라고 할 수 있다. 2008년에 나온 3번 버전이 최신판이며, 160개의 아이콘이 수록되어 있다.
3 지속가능한 방식의 여행을 지향하는 트래블+소셜굿 참석자들이 뉴욕시의 로어이스트사이드에 있는 엠핀다 칼룬가 공원을 살펴보고 있다. 설립자인 웬디 브로어가 공동체 멤버들에게 지도 제작에 대해 소개하고 있다. 2016년 5월
4 뉴욕 리치먼드 스테이튼 아일랜드에서 학생들이 보다 건강하고 친근한 지역 사회로 나아가기 위한 3개년 계획 과정을 시작하면서 〈그린 맵〉의 '기준'을 만들고 있다. photo: Miles Knowles courtesy of Travel+SocialGood. http://www.greenmap.org/

소녀들이 바뀌어야 세상이 바뀐다

걸 이펙트 캠페인

〈걸 이펙트〉 캠페인은 일종의 의사소통 플랫폼이다. 이 캠페인은 청소년기의 후진국 소녀들에게 투자하는 것은 그녀들 자신과 가족 그리고 지역 사회가 변화할 수 있는 최고의 기회를 제공하는 일이라는 믿음에서 출발했다. 소녀들이 그 기회를 잘 살리게 된다면, 결국 세상에 도움이 되는 일이다. 〈걸 이펙트〉는 2009년 다보스에서 열린 세계경제포럼 회기 중에 나이키 재단의 후원으로 시작되었으며, 2015년에는 독립된 비정부기구로 재출범했다.

대부분의 후진국에서 가난한 소녀들은 관심을 받지 못하거나 아예 무시되기 일쑤다. 이들은 대부분 교육은커녕 사춘기가 끝나자마자 원치 않는 성행위를 강요당하며, 조혼과 임신 그리고 에이즈의 위험에 노출되고 만다. 이 소녀들이 교육과 경제적인 기회를 통해 자기의 능력을 깨우치고 자신의 몸을 스스로 지킬 수 있다면, 공동체의 다른 일원들과 마찬가지로 그들 자신의 건강과 부를 증진시키게 될 것이다. 〈걸 이펙트〉가 지향하는 것은 소녀들이 사회 변혁에 참여할 기회를 가질 때 강력한 사회적·경제적 변화가 일어난다는 점이다.

〈걸 이펙트〉 비디오는 대중들에게 소녀들이 가진 힘을 보여주려고 만들어졌다. 이것은 오직

1

2

3

4

5

6

7

8

9

글과 음악만으로 구성되어 있는데, 강력한 감동을 불러일으킬 최소한의 수단만을 사용했다. 주장하는 바를 간단하면서도 아름답게 구성한 타이포그래피 애니메이션을 통해 전달한다. 이 비디오를 보면 전달 매체로서 디자인이 가지는 위대한 힘을 느낄 수 있다.

1-9 〈걸 이펙트〉의 첫번째 캠페인, 비디오. 위든+케네디. 애니메이션 디자인 및 감독: 매트 스미스슨, 그 외의 디자이너들: 줄리아 블랙번, 폴 비요크, 젤리 헬름, 스티브 루커, 진저 로빈슨, 제시카 바첵, 타일러 휘스낸드. 프로덕션: 큐리오스 픽쳐스와 조인트 에디토리얼. 클라이언트: 나이키 재단, 미국, 2008

10 2010년에 나온 비디오 〈시간은 흐른다〉에서는 어린 소녀에게 가해지는 대를 이은 가난과 조혼, 성매매, 에이즈 감염의 고통은 시간이 흐르고 세대가 바뀌어도 나아질 수 없다는 것을 보여준다.

11 2016년에는 '당신은 날 수 있다는 것을 아는가? 그래서 세상을 바꿀 수 있다는 것을?'이라는 슬로건으로 시작되는 비디오 〈보이지 않는 장벽〉을 발표했고, 24개 언어로 40개국에 배포되고 있다.
비디오 〈보이지 않는 장벽〉, 2016
http://www.girleffect.org/

저개발국의 낙후된 조리 환경을 개선하다

삼포르나 출라 스토브

WHO에 따르면 공기 오염으로 인한 질병 때문에 전 세계 인구 중 160만 명이 매년 사망하며, 이중 80만 명은 아동이라고 한다. 또한 세계적으로 10억 명 이상이 오염된 공기에 노출되어 있는데, 대부분이 저개발국의 국민들이다. 인도에서 급성 호흡기 질환으로 사망하는 사람들은 주로 농촌이나 도시 외곽에 거주하는 여성과 아동이다. 이 같은 호흡기 질환의 주범은 가축의 배설물과 나무 등을 태워 조리를 하는 주방이다. 변변한 환기 시설이 갖추어져 있지 않은 인도의 주방은 늘 연기로 가득 차 있다. 조리 중에 배출된 유해 물질이 요리를 하는 여성의 호흡기 속으로 고스란히 들어오는 것이다.

다국적 기업인 필립스는 디자인을 통한 자선 사업 중 하나로, 최종 사용자들과 지역의 관계자들 그리고 디자이너들의 협조를 얻어 좀 더 효율적이고 연기도 적게 나오는 스토브를 개발했다. 이 스토브는 연료를 적게 쓰는 데다 굴뚝도 있어서, 실내 공기 오염을 획기적으로 줄일 수 있다. 필립스는 자체적으로 보유하고 있는 디자인 기법과 인력을 활용하여, 새로운 비영리·비정부기구 지원 프로젝트를 진행하고 있다. 이 지원 프로젝트의 목표는 인간적인 삶을 위해, 일 년에 하나씩 사회 환경 문제를 해결함으로써 지역의 경쟁력을 높이는 데 있다.

전통적인 스토브를 개량한 〈출라 스토브〉는

1

1　〈삼포르나 출라 스토브〉. 디자인에 의한 사회 공헌. 필립스 디자인의 움메쉬 쿨카르니, 프라벤 마레구디, 시모나 로치, 바스 그리피오엔. 네덜란드와 인도, 2008. 여러 지역의 비정부기구와 사업자들에 의해 생산. 파트너: 어프로프리에이트 루랄 테크놀로지 인스티튜트, 콘크리트, 금속, 점토, 쇠똥
http://www.chulha.org/
2　가정에서 주방은 가장 중요한 공간이다. 그러나 인도의 주방은 에너지 효율도 낮고 건강하지도 않다. 그 이유는 전적으로 재래식 진흙 스토브 때문이다.
3　새로운 스토브를 사용하면, 각 가정에선 하루 10킬로그램의 땔감을 절약할 수 있는데, 일 년이면 무려 4톤 가까운 양이다.
4　굴뚝은 제조, 운반, 청소가 쉽도록 여러 부분으로 나누어져 있으며, 진흙판을 쌓아 배출 가스를 정화시킨다.

디자인이 모듈화되어 있어서, 재래식의 소규모 제조 공정으로도 만들 수 있다. 또 운송이 쉬워지면서 지역 공동체의 여성 모임에서는 저렴한 출라 스토브를 약간의 수수료만 받고 이웃들에게 판매하게 된다. 마을 사람들은 소액의 수수료만 지불하면 보다 건강한 스토브를 구입할 수 있다. 또 지역마다 다른 요리와 조리 방법에 맞춰 두 가지 타입으로 만들어진다. 〈출라 스토브〉는 테라코타와 콘크리트 혼합물로 성형되며, 금속제 파이프가 배기통의 역할을 한다. 표면은 진흙으로 마감되며 교체나 수리를 위해 쉽게 분해하고 설치할 수 있다. 지붕 위 굴뚝 청소는 요리를 주로 담당하는 여성이 하기는 힘든 일인데, 굴뚝 청소 대신 실내에서 파이프의 일부를 분리해서 청소하면 된다.

필립스는 2005년부터 디자인을 통한 글로벌 이슈 해결을 위해 다양한 노력을 해왔으며, 2025년까지 30억 명의 삶의 질을 개선시키는 것을 목표로 〈에코 비전〉 프로그램을 전개하고 있다. 그저 제품의 생산과 판매에만 매달리지 않고, 디자인의 사회 공헌적인 측면을 함께 실천하고 있다고 할 수 있다. 지금까지 산업 디자인은 판매용 제품의 개발이라는 목적에만 충실해 왔다. 그러나 〈출라 스토브〉는 디자인이 기업의 사회 공헌 프로그램으로 활용될 수도 있음을 보여준다. 지역 NGO와 협력해 현지인들의 의견을 충분히 수렴한 것도 〈출라 스토브〉가 성공할 수 있었던 비결이다.

2

3

4

아름다운 디자인으로 시장을 선도해 온 뛰어난 디자이너들 중에는 자신들의 재능을 활용해서 가난하고 소외된 사람들의 생명을 구하고 생활을 돕고자 하는 이들이 늘고 있다. 이들의 활동은 파급력이 있어서 또 다른 새로운 사회적 가치를 만들어내는 동력이 될 것이다.

저개발 지역민을 위한 수동 탈곡기

마항구(진주 수수) 탈곡기

농작물이 거의 재배될 수 없는 척박한 기후에서도 잘 자라는 마항구(진주 수수 품종의 하나)는 아프리카와 아시아의 건조 지역에서 재배되고 있다. 여기에서는 수천만 명이 이 곡물을 주식으로 삼고 있으며, 농촌에서 도시 지역으로 인구가 이주함에 따라 수요가 더욱 증가하고 있다. 전통적으로 식사 준비는 여성들의 몫이었으며, 밥 짓기는 곡식 낟알을 줄기에서 분리시켜서 탈곡하는 일부터 시작한다. 여성들은 곡물을 절구나 바닥에 마구 내려친 후, 키질을 해서 낟알만 골라내어 가루로 빻는다. 이 과정을 한 번 거치는 데, 네 시간 정도를 허비한다.

나미비아에서 구급용 자전거를 디자인하던 에런 위엘러는 식사를 하다가 수수죽 속에서 작은 돌들이 씹히는 것을 알았다. 그는 곡식을 탈곡하고 가루를 깨끗하게 길러낼 값싸고 효과적인 방법이 필요하다고 생각했다. 그래서 자신의 햄프셔 대학 시절 지도 교수였던 도나 콘에게 현지에서 쉽게 구할 수 있는 재료로 만든 저가형 탈곡기에 대해 의논했다. 콘은 아프리카의 사하라 사막 인근에서 곡물 생산 조건과 농업에 대해 잘 아는 사람들의 자문을 구하고, 진주 수수를 공급받아 인력으로 탈곡하는 기계를 디자인하기 시작했다. 그녀는 2008년에 이 프로젝트를 MIT의 국제디자인개발회의IDDS에 상정했다. 이 회의에서는 다양한 분야와 경

1

2

3

4

험을 가진 20여 개국의 학생, 교수, 최종 사용자, 전문가들이 모여서 한 달 동안 집중적인 위크숍을 진행했다. 이 IDDS의 산하 연구기관인 D-랩은 저개발 지역의 공동체와 협력하여 저비용 솔루션을 제공해야 한다는, 에이미 스미스의 발의에 따라 만들어진 프로젝트다. D-랩은 쉽게 구할 수 있는 부분들로 이루어진 장치를 고안했다. 줄기를 내려치는 대신 바퀴를 페달로 회전시켜서 곡물이 손상되지 않고 효과적으로 탈곡하는 장치였다. 이 탈곡기를 이용하면 저장 기간을 늘리고, 수확과 수입을 높이며 시간도 절약할 수 있다.

5

6

1 마항구(진주 수수) 탈곡기, 프로토타입. 에런 위엘러와 햄프셔 대학의 도나 콘, MIT의 IDDS와 협업. 미국과 말리에서 디자인. 폐자전거, 파이프, 금속, 용수철, 판지 http://www.idin.org/idds
2 아프리카 말리에서 탈곡기 프로토타입을 현장-테스트하고 있다. 이 프로젝트의 목표는 현지에서 만들고 고칠 수 있으며 전통적인 방법보다 낟알을 빠르고 깔끔하게 골라낼 수 있는 장치를 고안하는 것이었다. IDDS 구성원들은 페달로 작동되며 여러 가지 작업을 같이 할 수 있는 탈곡 기계를 디자인하여 테스트하고 있다.
3 마항구는 척박한 기후에서도 재배할 수 있어서, 남아프리카 등지의 건조 지역에서는 중요한 식량 공급원이다. 그러나 탈곡과 분쇄에 많은 시간과 노력이 필요하다.
4 마항구로 만든 죽-오쉬피마

5 마항구 열매
6 죽을 만들기 위해서는 마항구를 가루로 만들어야 한다.

피폐한 난민의 삶에 도움이 될 간이 스토브

개량형 진흙 스토브

수단에서는 예전부터 거의 직화 방식으로 요리를 해왔다. 국내 소요 사태로 인해 수많은 난민들이 다푸르 지역의 내국인 난민 캠프에 몰려들면서 갖가지 문제들이 야기되고 있다. 그중에서도 식사가 특히 중요한 문제인데, 비좁은 공간에서 조리하다 보면 연기로 인해 호흡기 질환이 일어나는 경우가 많다. 그리고 땔감을 모으기 위해 먼 곳까지 나무를 구하러 다니다 보면 총에 맞을 위험도 있다.

국제비정부기구인 프랙티컬 액션은 2001년, 개량형 진흙 스토브를 소개했다. 이 스토브는 벽돌 한 장을 세 조각으로 나눠서 받침대로 쓰고, 주부들이 사용하던 기존 냄비에 맞춰 진흙으로 벽체를 만들기만 하면 된다. 이 진흙 스토브는 1986년에 수단 국립삼림회사가 UN 식량농업기구와 협력하여 북부 다푸르 지역의 엘파셔 캠프에 머물고 있는 여성들을 위해 만든 스토브를 토대로 만들었다. 이 스토브의 특징은 공기 흐름에 도움이 되며, 냄비를 치우지 않고도 땔감을 더 넣을 수 있는 연료 구멍이 있다는 점이다. 그 덕분에 60% 이상 효율성이 높고 값싼 스토브가 나올 수 있었다. 프랙티컬 액

1

2

3

션은 디자인을 통일하고 지역 도자기 제작자와 함께 여성들에게 스토브 만드는 방법을 가르쳐 주었다. 그러나 내전이 점차 격화되고 더 많은 사람들이 떠돌이 생활을 하게 되면서, 보다 효과적인 스토브에 대한 수요가 늘어나게 되었다.

프랙티컬 액션의 기본 철학은 이해 당사자들을 동참시키는 것이었으므로, 스토브 기술 개발에 사용자들을 함께 참여시켜서 스토브의 디자인을 개선시켜왔다. 최근에는 진흙과 당나귀 똥을 섞는 기존 방식 대신, 그 지역의 진흙의 특성을 이용함으로써 수축과 균열을 방지하고 있다. 개선된 스토브는 냄비와 벽돌 사이의 공간을 최적화하고, 틈새가 생기지 않도록 하여 연기를 획기적으로 줄이게 되었다.

4

The improved stove has high sides which assist heat transfer. Over 150 women have been trained to use the new stoves and are now able to teach these techniques to others. Essential fuel saving tips such as using dry wood, pre-soaking beans before cooking, using a weighted lid and controlling the air supply to the fire are included in the training programme.

Using just locally-available clay and bricks, the stoves can be made in a few simple steps:

1 A line is drawn around the outside of the saucepan most frequently used in the kitchen to determine the size of the stove.

2 Three brick segments with clay stuck underneath them are placed an equal distance apart inside the edge of the circle drawn in the sand.

3 The whole circle is filled with clay to a depth of about 4cm.

4 The walls are then built up outside the bricks although a small part of the bricks is embedded in the wall. The walls are roughly 4cm thick. The wall is built up until it is flush with the top of the bricks.

5 The pan is then placed on top of the bricks and the walls are built up until they are just under the top of the pan. There

6 The pot is removed and using a scraper the surface of the stove is made smooth. An exhaust hole is cut in the side to increase the stove efficiency by increasing the air flow.

5

1 개선된 진흙 스토브. 수단 프랙티컬 액션. 콘셉트: UN 식량농업기구와 수단 국립삼림회사. 수단 여성 네트워크에 의한 생산, 2001-현재. 진흙, 가축의 똥, 수수, 수수 껍데기
2-3 냄비를 받쳐주는 스토브 받침은 기존 벽돌을 3분의 1로 나누어 만든다.
4 스토브의 상단은 냄비의 지름에 맞도록 만들어서 연기가 새어 나가지 않게 한다.

5 진흙 스토브 제작 순서는 인쇄물로 만들어서 지역민들에게 배포된다.
http//www.practicalaction.org.uk

폐타이어로 만든 야외 교실

러닝 랜드스케이프

러닝 랜드스케이프는 창의적인 초등 수학 교육 방법이다. 수학 게임용 장치로 사용될 타이어를 땅에 절반만 파묻도록 일정한 간격으로 배치한 이 시스템은 세계 어디에서든지 쉽게 구할 수 있는 폐재료를 활용하고 있다. 처음 발상은 디자인을 이용해서 지구촌 각지의 생활을 개선하려는 목표에서 만들어진 비영리기관 프로젝트 H 디자인에서 시작되었다. 여기서의 "H"는 인간성, 관습, 건강, 행복을 의미한다. 프로젝트 H의 창시자, 에밀리 필로톤은 지속가능성과 사

회 정의에 대해 다음과 같이 말한다. "우리가 온종일 '녹색 환경'을 디자인해봤자 결과적으로는 사치품 시장을 위한 대나무 키피 탁자가 늘어날 뿐이다. 즉 그린 디자인은 한계가 있을 수밖에 없다."

언어나 독특한 문화 형상이 아닌 숫자를 사용하기 때문에, 러닝 랜드스케이프는 단번에 널리 확산되었다. 러닝 랜드스케이프는 2009년 우간다의 쿠탐바 에이즈 고아 학교에 처음 설치되었다. 분필로 타이어에 숫자를 표시하

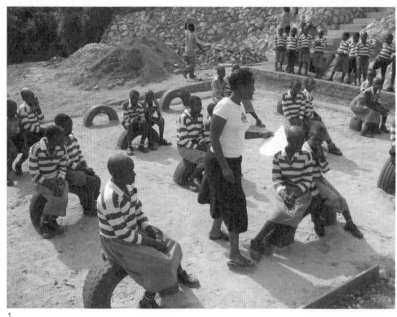

1

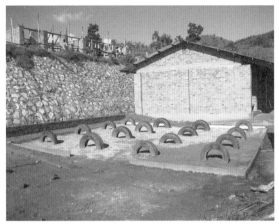

2

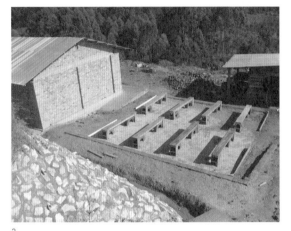

3

고 교사와 학생들은 다양한 게임을 즐기면서 자연스럽게 그룹 간의 경쟁심을 부추겨서 육체적인 운동을 할 수 있도록 했다. 타이어들 사이에 벤치를 놓으면 야외 교실이 된다. 러닝 랜드스케이프는 도미니카 공화국의 마오와 노스캐롤라이나의 버트티 카운티 등지에도 설치되었다. 교사들은 수학뿐 아니라 지리, 언어 예술, 과학 수업도 창안해내고 있다. 탁자용 게임도 인더스트리얼 회사인 논 오브젝트에서 개발하여 출시할 예정이다. 프로젝트 H의 다른 시도들과 마찬가지로 러닝 랜드스케이프는 단순하지만 지역 공동체와 직접적인 교류를 통해 전 세계로 확대될 수 있는 아이디어다.

1 비영리 디자인 단체, 프로젝트 H가 남부 우간다의 쿠탐바 에이즈 고아 학교에 설치한 러닝 랜드스케이프.
2-3 4×4로 이루어진 그리드는 단순한 모래밭 상자와 재생 타이어를 사용하여 만들어진다. 각각의 타이어는 그리드의 점을 나타내며, 벤치를 얹으면 야외 교실로 쓰일 수도 있다. 프로젝트 H 디자인의 에밀리 필로톤, 헬레엔 드 고에이, 댄 그로스맨, 크리스티나 드루리, 네하 타테, 매튜 밀러, 이오나 드 종. 클라이언트: 쿠탐바 에이즈 고아 학교, 버트티 카운티의 학교들. 미국에서 디자인, 우간다 건설. 러닝 랜드스케이프 http://www.projecthdesign.org/

지역 자원을 개발하고, 일자리도 만들어주다

마그노 목제 라디오

인도네시아의 싱기 가르토노는 예술가에서 제품 디자이너로 직업을 바꿨다. 그는 천연 재료를 가공할 새로운 수공 기법을 개발하여 만든 탁상용 목제 라디오 시리즈로 수출도 하고 있다. 싱기는 자신의 출신지인 자바 마을의 많은 농부들이 세계 경제화의 영향으로 농장을 잃고 일거리가 없어진 것을 보았다. 그는 지역 공동체의 구성원들을 훈련시켜서, 자기 고장에서 나온 목재로 작고 기능적인 공예품을 만들 공방을 열었다. 싱기는 "목재는 적게, 작업은 많이"와 "조금 벌목하고 많이 심자"라는 두 가지

기본 원칙에 따라, 나무를 한 그루 베면 최소한 한 그루 이상 다시 심고 있다. 싱기의 공방에서 한 해에 벌목한 나무는 100그루에 불과했지만, 새로 심은 나무는 8천여 그루나 되며 30명에게는 생계를 제공하였다.

싱기는 의도적으로 라디오의 형태와 특징 그리고 그래픽적인 처리를 최소화했다. 그리고 기름칠 마감만으로 좋은 품질을 오래 유지할 수 있도록 했다. 단순한 아름다움이 돋보이는 이 mp3 겸용 라디오는 AM과 FM, 두 가지 주파역대의 단파 방송을 들을 수 있다.

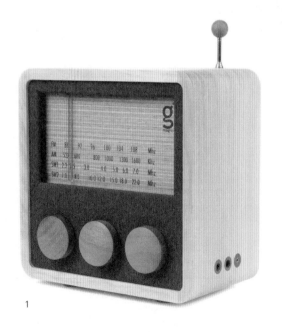

1

2

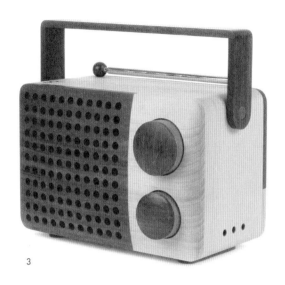

3

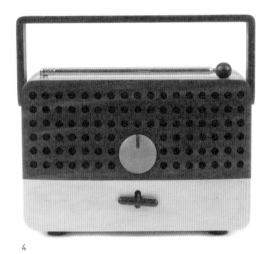

4

1 〈마그노 큐보 라디오〉. 피란티 웍스의 싱기 S. 가르토노. 인도네시아, 나무. 천, 플라스틱, 주름종이. 앞뒤판의 마감에 목재와 직물을 함께 사용하고 있는데, 직물은 뼈대를 가려주는 동시에 내부로부터의 소리를 바깥으로 내보내준다. 나무와 천은 플라스틱이나 금속보다 따뜻함과 친근함을 느끼게 한다.
http://www.magno-design.com/

2 〈레크토 라디오〉. 오랜 세월이 지나도 부분과 전체가 완전한 비례감을 유지하는 기본 형태라고 할 수 있다.

3 〈아이코노 라디오〉. 휴대용 라디오의 아이콘적인 형태 둥근 다이얼, 스피커의 그릴, 손잡이, 안테나, 배터리 케이스, 사각 박스형에서 영감을 얻었다.

4 〈아이코노 라디오〉의 뒷면. 전통적인 잠금장치의 모양을 본뜬 배터리 케이스.

장애와 질병에 맞서는 건강 디자인

WHO의 헌장 서문에서 건강은 "단지 질병에 걸리지 않거나 허약하지 않은 상태일 뿐만 아니라, 육체적, 정신적, 사회적으로 온전히 행복한 상태"라고 정의되고 있다. 아울러 "인종, 종교, 정치적 신념, 경제적 혹은 사회적 조건에 따른 차별 없이, 최상의 건강 수준을 유지하는 것은 인간으로서 누려야 할 기본권의 하나"[1]로 명시하고 있다. 이 같은 건강에 대한 포괄적인 견해를 바탕으로, 건강 관리를 위한 새로운 해결 방안과 시스템에 대한 연구와 성과가 이어지고 있다.[2] 아울러 많은 디자이너들이 도전 의식과 책임감을 가지고 저개발국이나 소외 계층의 환자와 장애인들을 위한 참신한 아이디어를 실현하고 있다. 다른 분야에 비해서 특히 건강이나 보건과 관련된 분야에서는 인간 중심의 디자인 프로세스가 중요하며, 사용자에 대한 공감을 통해 디자인의 방향을 설정해야 한다. 보청기는 다른 사람의 눈에 띄기 쉽다는 점에서, 사용자를 배려한 디자인이 더욱 필요한 건강 의료 기구다. 미국 캘리포니아에 기반을 두고 활동하는 디자이너 스튜어트 카튼은 사람들이 보청기를 약점이자 장애로 생각한다는 점을 인식하고, 귀에

1
WHO는 1946년 국제보건회의에서 이 헌장을 채택했다. http://www.who.int/about/mission/en/

2
2013년에 발표된 WHO의 보고서에 따르면 브라질, 중국, 인도 등의 중진국에 있어서 건강 및 보건과 관련된 연구에 대한 투자가 매년 평균 5%의 성장률을 보이고 있다. http://www.who.int/mediacentre/news/releases/2013/world_health_report_20130815/en/

착용해도 거의 눈에 띄지 않는 최첨단 보청 장치를 디자인했다.[그림1]

인터넷을 통한 정보 공유가 확대되면서, 건강에 대한 정보 역시 더욱 민주화되고 있다. 인기 있는 소셜 네트워크 중에는 환자들이 의학 자료와 치료법을 공유하며, 서로 용기를 복돋아주는 웹 사이트도 있다.[3] 질병이 발생하면 전통적인 취재원으로부터 나온 것이든 비공식적인 경로에서 나온 것이든 공중 보건과 관련된 웹 커뮤니티를 통해 실시간으로 온라인상에 전파된다. 2014년에 서아프리카에서 발병한 신종플루바이러스(HIN1를 조기에 알 수 있었던 것도 질병관리센터나 WHO 같은 공식 기관을 통해서가 아니라, 건강 및 보건 정보 수집 사이트인 〈헬스맵〉을 통해서였다.[그림2] 〈헬스맵〉은 미국 보스턴 아동 병원의 전염병 연구진과 MIT의 미디어랩 그리고 하버드 대학교가 함께 개발했다.

가난한 나라에는 과학 기술은 물론 의료 보건과 관련된 연구소와 기반 시설이 없거나 미비하기 때문에, 의료 인력이나 장비도 제대로 배치되어 있지 않다. WHO에 따르면 시력 교정이 필요한 사람은 전 세계에 10억여 명에 이르지만, 하루 2달러 미만으로 살아가는 저개발 지역민들로서는 시력을 검사할 검안사조차 찾아보기 어려운 실정이다.[4] 눈이 잘 보이지 않으면 읽고, 쓰고, 배우고, 일하면서 일상생활에 참여할 능력이 제한될 수밖에 없다. 따라서 한 나라의 국민들이 시력을 제대로 교정하지 못해서 생기는 국가적인 교육과 경제적인 불리함은 막대하다. 옥스퍼드 대학교의 물리학자인 조슈아 실버는 이처럼 제대로 된 안과 서비스를 받지 못하는 환자들을 위해 저렴한 자가 교정용 안경, 〈어드스펙스〉[그림3]를 만들었다.

3
예를 들면 치료, 교육, 연구를 통해 환자에게 최선의 보살핌을 제공하려는 비영리기구인 메이요클리닉(http://mayoclinic.org)을 비롯해서 환자 주도형 비정부모임인 유로디스(http://www.eurodis.org/), 미국가정의학회에서 운영하는 패밀리닥터(http://familydoctor/en.html), 결핵 치료 정보 공유 사이트 티비얼라이언스(https://www.tballiance.org/) 등이 있다.

4
https://ssir.org/articles/entry/better_vision_for_the_poor

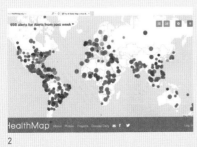

2

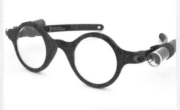

3

4

스스로의 생명을 보호할 수조차 없는 갓난아이들은 어떤가? 선진국이든 후진국이든 생후 12개월 미만의 영아들이 원인을 알 수 없는 영아급사 증후군으로 사망하는 경우가 종종 있다. 남아프리카의 디자인 회사 ...xyz은 첨단 감지 기술을 적용하여, 아기의 호흡을 추적하는 장치, 〈스누자 피코〉그림4를 디자인했다. 〈스누자 피코〉는 아기가 한동안 호흡을 멈추면, 의식을 차리도록 진동 신호를 보낸다. 이때 여러 차례의 진동으로도 아기의 호흡이 정상으로 돌아오지 않으면, 보호자가 알 수 있도록 경고음을 울린다. 이 작은 휴대용 생명 확인 장치는 기저귀에 끼우도록 되어 있어 아기의 호흡 상태를 언제 어디서나 모니터링할 수 있다.

건강한 삶을 위해서 무엇보다 중요한 것은 깨끗한 식수다. 그러나 세계에는 아직도 마음 놓고 마실 식수조차 구하기 어려운 사람들이 많다. 저개발 지역민들이나 난민들에게 깨끗한 식수를 공급하기 위해 미국의 디자인 회사 IDEO는 여러 가지 프로토타입을 내놓았다.그림5 IDEO는 벤처캐피털 기관의 지원을 받아, 해당 지역의 협력 단체들과 함께 급수 네트워크를 구축했다. 이 사업은 인도에서 동아프리카로 확대되었고, 지리적, 문화적으로 불협화음을 일으키지 않도록 지역 집단들과 공동으로 작업하고 있다. 이들은 깨끗하고 건강한 물을 전 세계에 공급하는 방안을 더 확대하고 개선해나갈 계획이다.

사소한 것이지만 치명적인 것이 될 수도 있는 작은 물건에서 디자인의 가치가 빛을 더할 수 있다. 병원 침상에 누워 있는 환자의 몸에는 치료와 검사를 위한 튜브들이 복잡하게 연결되어 있다. 〈오리오 메디칼-코드 오가나이저〉그림6는 이 같은 튜브들이 엉키거나 잘못 처리되어 환자를 해치지 않도록 한데 모아주는 간단한 장치다.
〈오리오 메디칼-코드 오가나이저〉는 노르웨이의 의료 기구 회사인 이노라의 주문에 의해 디자인되었는데, 이노라는 환자와 병원 근무자 등의 건강한 삶을 위해 필요한 혁신적이고 기능적인 제품을 개발하고 있다.

5 6

건강이나 보건 관리 방법에는 병을 치료하기에 앞서, 질병이 발생하지 않도록 예방하고 병원균의 발원지를 차단할 수 있는 하수 처리도 포함된다. 생태 디자이너 존 토드의 〈에코 머신〉^{그림7}은 유해한 화학 물질을 사용하지 않고 자연 과정을 통해 생활 하수를 관리하는 시스템이다. 〈에코 머신〉은 자연적인 치유 시스템을 도시 생활의 중심에 둠으로써, 인간의 삶을 생물적 순환 과정 속에 재통합하려는 것이다.

나이가 들면서 신체적으로 나타나는 노화 현상 중 하나가 손으로 물건을 잡는 힘이 점점 약해지는 것이다. 노인 외에도 손에 장애가 있는 사람들로서는 음료수 잔들이 너무 무겁다든지 넓거나 얇아서 잡기 어렵다. 스웨덴의 디자이너 카린 에릭손은 손이 불편한 사람들도 사용할 수 있는 우아한 유리잔을 만들었다. 에릭손의 〈그립 유리잔〉^{그림8}들은 가벼우면서도 안정적이어서 손의 힘이 약해도 놓치지 않고 단단히 잡을 수 있다. 이 유리잔들은 잡기 편할 뿐 아니라 모양도 우아하여, 장애가 있든 없든 누구나 사용하기 좋다. 그래서 장애인에 대한 불편한 시선이나 오해를 막아줄 수 있다는 점이 〈그립 유리잔〉의 또 다른 매력이다.

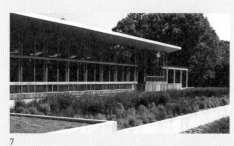

7

8

기능성과 아름다움을 겸비한 보청기

존 보청기

언뜻 보면 의료 기구의 일종으로 보이지 않는, 〈존 보청기〉는 충족되지 않은 최종 사용자의 요구를 파악하려는 공간적 연구를 기반으로 하여 디자인되었다. 기능과 아름다움을 겸비한 "귓속 삽입형 수신기"에는 보청기에 대한 부정적인 이미지가 없다. 무엇보다도 기술의 혁신으로 이음매의 구분이나 연결 나사 없이 조립하게 되어, 조각품 같은 유선형이 나올 수 있었다. 또 소형이라 편안하면서도 안정적으로 장

착할 수 있고, 피부나 모발과 매치되는 색상이라 착용해도 거의 보이지 않는다. 이 점은 고령화 사회에는 중요한 요소인데, 청력이 약한 대부분의 노인들이 보청기를 착용하는 것에 대해 부정적으로 인식하는 경향이 있기 때문이다. 카르텐 디자인의 크리에이티브팀은 청각 장애인이 부딪히게 되는 육체적 · 인식적 · 감정적 문제를 이해하기 위해 철저한 디자인 리서치를 진행했다. 카르텐 디자인은 종래의 보청기를

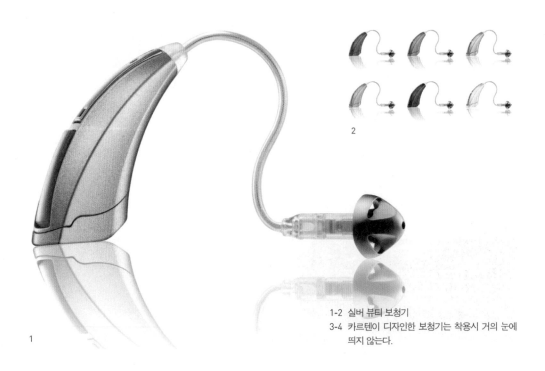

2

1-2 실버 뷰티 보청기
3-4 카르텐이 디자인한 보청기는 착용시 거의 눈에 띄지 않는다.

1

사용하던 60세에서 85세에 이르는 노약자들에 대한 스터디를 통해, 이 같은 문제를 풀어냈다. 이 회사는 청각 장애가 있는 사람들에게 개성적인 매력과 스타일 그리고 세련됨을 선택할 수 있는 기회를 제공했다.

현대 건축의 세련됨과 귀금속의 아름다움 그리고 자동차 디자인의 매끈함에서 시각적인 단서를 가져 온 〈존 보청기〉의 날렵하고 조각적인 형태는 귀 뒤에 착용하면 거의 보이지 않는다. 약 3센티미터의 마이크로폰 포트는 보청기 몸체의 중심축과 수평을 이루는데, 명료성과 방향성 그리고 스스로의 목소리를 듣는 가청력도 상당히 좋다. 보청기의 아래쪽 반은 스

위치 역할을 하는 누름식 버튼이어서, 다른 보청기처럼 작은 버튼을 찾느라고 애쓰지 않아도 된다. 〈존 보청기〉의 배터리 교환구도 배터리를 간단하게 바꿔 끼울 수 있게 디자인되어 있다.

스타키 할로 보청기

일반적으로 65세에서 74세까지의 노인 중 3분의 1이, 75세 이상 노인 중 절반이 청각 기능 장애로 어려움을 겪고 있다. 보청기가 필요한 시기부터 실제로 구입하는 시기까지는 평균 8년이 걸린다는 통계가 있다. 카르텐 디자인은 기술 적응력이 높은, 좀 더 젊은 층을 상대로 청력 손실에 대한 조기 대처 방안을 권하고 있다.

3

4

〈할로〉는 아이폰, 아이패드, 아이팟 터치와 호환된다. 첨단 기기에 걸맞는 날씬한 디자인 언어를 채택함으로써, 기술 적응력이 높아진 오늘날의 주류 노인 계층의 요구에도 부응하고 있다. 스타키의 트루링크 히어링 컨트롤 애플리케이션을 이용하여 〈할로〉와 동기화하면, 사용자는 전화 통화, 음악, 영화 심지어는 음성 인식 기능까지도 보청기를 통해 막힘없이 이용할 수 있다. 또 아이폰을 이용해서 음량과 음조 그리고 잡음 제거까지 직접 쉽게 할 수 있어서, 사용자로서는 훨씬 자연스러운 소리를 듣게 된다. 그리고 할로 보청기는 지리 정보도 인식할 수 있다. 이를테면 음에 대한 사용자의 선호도를 기억했다가 다음에 그 장소에 다시 가면 음향을 자동 조절해 주는 기능도 있다. 〈할로〉는 사용자가 장시간 보청기를 쓸 수 있도록, 대용량 배터리 공간을 최대한 확보해서 설계되었다. 장치의 외부 조절 장치들을 단순화시켜서 보청기를 물리적으로 조작하는 일을 줄였는데, 보청기를 조작하는 행동이 다른 사람들의 공연한 시선을 끌수 있기 때문이다.

5

6

5 우아하고 작은 〈할로 보청기〉 형태
6 아이폰과 호환을 위한 스타키 트루링크 애플리케이션. 제품과 이미지는 Karten Design 제공. http://kartendesign.com

저개발국의 식수 문제를 해결하다

리플 이펙트

지금도 전 세계에서는 13억여 명이 깨끗하지 않은 물을 마시며 살고 있다. 무해한 물을 구할 수 있다고 해도 그것을 운반하는 데 막중한 시간과 노력이 들어갈 뿐 아니라, 그 과정에서 식수가 오염될 위험도 크다. 〈리플 이펙트〉는 아쿠멘 재단과 IDEO, 인도와 케냐 현지의 수자원기구와 협조하여 만들어졌다. 〈리플 이펙트〉는 공공 서비스를 제대로 받지 못하는 사람들이 안심하고 물을 마실 수 있도록 환경을 개선하고 식수 공급업자의 쇄신을 촉구하며 수자원 개발 사업을 추진하기 위한 전방위 프로젝트다.

IDEO*와 아쿠멘 재단**은 인도의 사업가들을 위해 여러 워크숍을 지도하면서, 각 사업별 전략을 위한 브레인스토밍, 아이디어의 프로토타입화, 콘셉트 개발 등을 진행했다. 다섯 가지 실험적 연구에 대해 자금, 디자인, 사업 지원을 받아, 각각의 연구별로 제품, 서비스, 시스템을 개발했다.

난디Naandi 재단은 리플 이펙트팀과 함께 인도의 부락민들에게 깨끗한 물을 공급하고 있다. 이 재단에서는 본래 사용하던 무거운 5갤런들이 물동이를 새로 디자인한 물통으로 교체했다. 이 새로운 물통은 운반을 담당하는

1

2

3

4

5

1-2 〈리플 이펙트〉. 디자인: IDEO와 아쿠멘 재단. 파트너: 잘 바기라티 재단, 난디 재단, 리라말 워터, 도시 빈민을 위한 물과 위생, 워터 헬스 인터내셔널, 퓨어 플로우, 우만데 트러스트 등. 미국, 인도, 케냐. http://www.ideo.org/

3 우물에서 물을 받기 위해 모여 있는 인도 여인들. 〈리플 이펙트〉는 전 세계 낙후된 지역의 최극빈자 50만여 명이 안전한 식수를 구할 수 있게 해 주었다.

4 기존 물통은 여성들이나 노인들이 운반하기에는 너무 무겁고 버겁다는 문제점을 발견하고 이를 해결하고자 했다.

5 1994년부터 보급되고 있는 〈히포 롤러〉도 취약한 식수 문제를 해결하기 위한 방안 중 하나다.

남자들 뿐 아니라, 여자나 노인도 쉽게 청소하고 사용할 수 있도록 디자인되었다. 전체적인 윤곽이 둥글어서 여자들은 재래식 물동이를 운반하던 방법대로 허리에 얹고 운반할 수 있다. 선택 사양인 바퀴 키트를 달면 울퉁불퉁한 지형에서 끌고 갈 수도 있다. 붙박이 손잡이는 물을 붓다가 더러워질 염려를 줄여준다. 또 잘 바기라티 재단JBF은 인도 라자스탄 지역의 사막에 거주하는 사람들에게 깨끗한 물을 저렴하게 공급할 소규모 사업을 기획했다. 이곳은 대표적으로 물이 부족하고 수질도 좋지 않은 지역이다. JBF의 정수장은 지역 사회로부터 깨끗한 물을 제대로 관리한다는 믿음을 얻지 못하고 있었는데, 리플 이펙트팀과의 협력을 통해 새로운 비즈니스 모델을 마련할 수 있었다. 이제는 마을의 저수조에 물을 끌어들이는 기반 시설에 대한 투자, 마을 내에서 물을 팔고 배달하는 여성들의 소규모 사업에 대한 지원, 그리고 자동차 경주나 공연 등의 이벤트를 통해 지역 사회의 관심이 높아지게 되었다. 이전에는 JBF를 통해 하루에 공급하던 식수가 4천 리터 미만이었지만, 이제는 1만 5천 리터 이상으로 늘어나게 되었다.

리플 이펙트와 워터 헬스 인터내셔널WHI은 인도에서 안전한 물에 대한 캠페인을 기획했다. 인도 남동부의 안드라 프라데시 지역에 있는 WHI의 정수장은 정수된 물이 박테리아나 천연 금속 또는 화학 물질로 자주 오염되곤 하는 지역 우물이나 샘물에 비해 안전하다는 믿음을 주지 못하고 있었다. WHI는 주민들의 흥미를 끌만한 지역 사회 이벤트를 통해 깨끗한 물의 중요성을 부각시키는 캠페인을 벌였다. 예를 들면 오염 지역 수원지에서 나온 박테리아를 현미경으로 확대한 대형 화면을 모든 지역 주민들에게 보여 주는 교육 행사를 실시한 후에, WHI의 깨끗한 물을 사용하겠다는 신청이 급증했다.

* IDEO는 디자인을 통해 긍정적인 미래를 가져올 수 있다는 생각으로, 인간 중심의 디자인을 지향하는 디자인 회사다. 1991년에 설립되었으며, 현재 미국, 유럽, 중국, 일본에 지사를 두고 있다.

** 아쿠멘은 빈곤 문제를 사업적인 접근 방법으로 해결해보려는 비영리 벤처 재단이다. 이 재단의 목적은 가난한 사람들의 생활에 도움이 되는 물건과 서비스를 전해 줄, 재정적으로 지속가능한 기구들을 지원하는 것이다. 뉴욕에 본부를 두고 있으며, 인도, 파키스탄, 케냐, 가나에 지역 사무소를 운영하고 있다. 아쿠멘은 2001년에 록펠러 재단을 포함한 몇몇 지원 단체의 후원으로 시작되었다. 빌&멜린다 게이츠 재단, 구글, 스콜 재단 등의 후원과 자문을 받고 있다.

전 세계의 질병 현황을 실시간으로 보여주는 지도

헬스맵

대중의 건강에 대한 감시 감독은 본래 정부의 건강 관련 부처나 공공 연구소 또는 다국적 구호 기관의 역할이었다. 그러나 이제는 공개적이고 접근성이 뛰어난 웹 사이트들이 질병 치료 정보의 창구 역할을 하면서, 비중이 높은 대안으로 부각되고 있다. 이 사이트들은 유행병의 징후를 보여주는 패턴을 찾아낼 뿐 아니라, 건강 분야에 대한 폭넓은 민주화와 평등화를 이끌어내고 있다.

보스턴 아동 병원 정보 프로그램의 존 브라운슈타인과 클라크 프라이펠트가 하버드 의대와 함께 시작한 〈헬스맵〉은 거의 실시간으로 전 세계 질병을 모니터링하여 시각화시키는 시스템이다. 이 사이트는 영어, 스페인어, 프랑스어, 포르투갈어, 러시아어, 아랍어, 중국어 등 세계 각지의 뉴스와 건강 관련 웹 사이트 그리고 블로그들을 샅샅이 훑어서 보고서를 만든다. 〈헬스맵〉은 문자 검색 알고리즘을 이용해서, 이 정보들을 질병, 장소, 중요성, 중복 지역에 따라 종합하고 분류한다. 주의해야 할 데이터는 구글 맵 위에 컬러 압핀 모양의 마커나 웹상의 다중 합성 정보 또는 여러 개의 웹 소스를 하나의 플랫폼에 결합시키는 하이브리드 애플리케이션을 통해 표시된다. 압

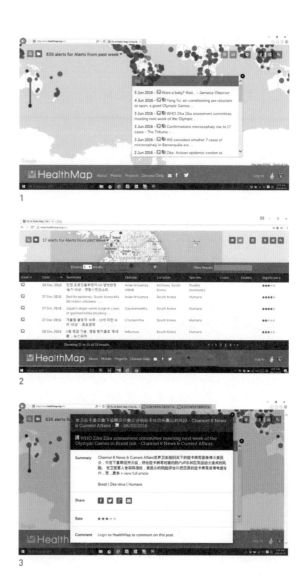

핀 모양의 마커들은 노랑에서 빨강까지 색깔 코드에 따라 〈헬스맵〉의 "열지수"를 보여준다. 열지수는 경보를 위한 툴로, 마커가 빨갛게 될수록 더 심각하고 최근에 발병한 것이라는 경고다. 마커를 클릭하면 원래의 뉴스를 찾아 읽을 수 있다.

〈헬스맵〉 사이트는 현재 하루 15만 명의 방문자가 이어지고 있다. 이 방문자 중에는 미국이나 유럽의 질병관리센터와 WHO도 있는데, 〈헬스맵〉을 참고하여 질병, 위치, 날짜, 뉴스원에 따라 입장을 조정하기도 한다. 2014년 3월에 〈헬스맵〉이 서아프리카에 발병한 것으로 가장 먼저 보도한 출열혈이 나중에 WHO에 의해 에볼라로 밝혀지기도 했다. 〈헬스맵〉은 질병 감시 데이터를 쉽게 알 수 있도록 시각화함으로써, 질병을 조기에 알아내는 장치에 그치지 않고, 대중의 경각심과 참여를 유도하는 도구도 된다.

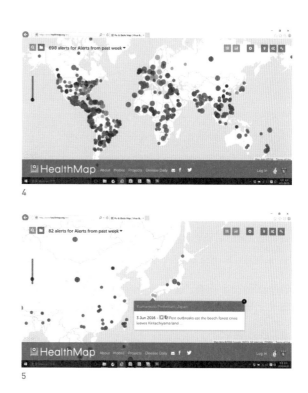

4

5

1 〈헬스맵〉. MIT 미디어랩과 하버드-MIT 건강 과학 기술분, 보스턴 아동 병원의 클라크 프라이펠트와 존 브라운슈타인. 미국, 2016
 http://www.healthmap.org/
2 2016년 12월 국내에서 발병한 AI 등의 질병 정보.
3 지카 바이러스 관련 회의에 대한 안내 팝업창, 2016
4 세계 각지에서 발병한 질병에 대한 주의를 촉구하는 "열지수"는 컬러 마커로 표시된다.
5 실시간으로 반영되는 지난 일주일간의 세계 각지의 질병 발병 정보.

스스로 맞춰 쓰는 저가형 안경

어드스펙스

우리나라를 비롯해서 선진국에서는 시력이 나빠지면 안과의 처방을 받아 안경점을 찾는 것이 일반적이다. 그러나 대부분의 저개발 지역에서는 시력을 검사할 검안사조차 부족한 상태다. WHO에 따르면 시력 교정이 필요한 사람은 전 세계에 10억여 명에 이르지만, 그중에는 안과 전문가에게 진단을 받거나 안경을 구입할 수 없는 사람들이 무척 많다. 이들은 대부분 하루 2달러 미만으로 살아가는 개발 도상국의 국민들이다. 그래서 그러한 지역에서는 안경이 부자들이나 쓸 수 있는 사치품으로 받아들여지고 있다. 눈이 잘 보이지 않으면 읽고, 쓰고, 배우고, 일하며 일상생활에 적극적으로 참여할 능력이 제한될 수밖에 없다. 즉 한 나라의 국민들이 시력을 제대로 교정하지 못해서 생기는 국가적 교육과 경제상의 불리함은 막대하다.

1996년에 옥스퍼드 대학교의 물리학자인 조슈아 실버는 제대로 된 안과 서비스를 받지 못하는 환자들을 위해 저렴한 교정용 안경, 〈어드스펙스〉를 만들었다. 이 환자들은 값비싼 광학 장비를 사용할 필요 없이 처방전의 빈칸을 "채우면" 검안을 받을 수 있었다. 2-3년 후 실버는 도수를 사용자 스스로 조정할 수 있는 안경 프로토타입을 소개했다. 그리고 다시 렌즈 굴절률 눈금을 추가했는데, 이것은 사용자가 자신의 시력에 대한 처방을 알 수 있는 중요한 부분이기도 하다.

안경을 만드는 기술은 사실 간단하다. 렌즈

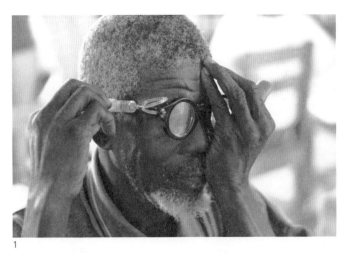

1

2

3

의 곡면이 어느 정도냐에 따라 굴절되는 정도
도 바뀐다. 실버는 액체로 채워진 렌즈, 즉 실
리콘 오일이 들어 있는 깨끗하고 둥근 주머니
를 만들어냈다. 즉 굴절률이 매우 높은 실리콘
오일이 두 개의 깨끗하고 내구성이 강한 플라
스틱 막 사이에 들어 있다. 이 렌즈들은 다이얼
로 맞춰지는 작은 흡입기와 튜브를 통해 연결
되고, 착용자가 각 주머니 속의 실리콘 오일 양
을 조절하여 렌즈의 곡률을 맞춘다. 조절이 끝
나면 주머니는 봉인되며 작은 밸브와 흡입기
는 제거된다. 현재의 기술로 근시와 원시를 모
두 교정할 수 있게 되었지만, 렌즈들은 둥근 형
태로 만들 수밖에 없다. 안경 하나의 가격은 원
래 19달러였는데, 추가 기술 개발을 통해 1달
러까지 가격을 낮출 예정이다. 실버는 〈어드스
펙스〉 프로그램을 통해, 2020년까지는 모든 저
개발 지역민들의 안경 수요가 충족되기를 기대
하고 있다. 〈어드스펙스〉 프로그램은 실버가 회
장으로 활동하는 옥스퍼드 대학교의 저개발 지
역 시각지원센터에서 추진되고 있다.

4

5

1 〈어드스펙스〉. 조슈아 실버. 가나 교육부, 미 육군,
 영국 인도주의 시민 지원 프로그램에 의해 보급. 플
 라스틱 튜브, 알루미늄 고리, 실리콘 오일, 폴리에스
 터 박막, 폴리카보네이트 커버. http://cvdw.org/
2 마크 챔킨스가 디자인한 구형 〈어드스펙스〉.
3 마크 챔킨스가 제안한 새로운 〈어드스펙스〉 디자인.
4 안경 착용자 자신이 선명하게 보이는 단계까지 다이
 얼을 천천히 돌리며 시력을 맞춘 후 옆에 붙은 버튼
 을 누르면 렌즈가 봉인되고 튜브가 제거된다.
5 〈어드스펙스〉 키트. 저개발 지역 시각지원센터는 기
 술 개발을 통해 안경 하나당 단가를 1달러로 낮추겠
 다는 목표를 가지고 있다. 2011년부터는 다우코닝
 재단과 3백만 불의 기금을 조성하여, 저개발국 어린
 이들의 시력 교정 사업을 벌이고 있다.

신생아의 급사를 막는다
스누자 베이비 호흡 모니터

2014년에 미국에서 태어난 아기는 4백만 명이다. 그중 생후 12개월이 되기 전에, 원인을 알수 없는 SIDS(영아 급사 증후군)로 1천 5백여 명의 갓난아이들이 사망하는 것으로 보고된다(미국 질병관리예방센터, 2014). 우리나라에서는 2015년 출생한 아기가 43만 8천 명이고, 그중 152명이 SIDS로 사망한 것으로 집계되었다(통계청, 2016). 디자인 회사 ...xyz의 〈스누자 히어로〉 베이비 모니터는 SIDS 방지를 위해 십여 년 동안 바이오 피드백 시스템에 대한 연구 끝에 나온 결과물이다. 〈스누자 히어로〉는 〈스누자 할로)의 후속 모델로 나왔다. 이 작은 휴대용 생명 확인 장치는 매트리스 아래에 설치하는 재래 방식 대신, 기저귀에 끼우도록 되어 있어서 아기가 침대에서 잘 때 뿐만 아니라 잠자리가 바뀌어도 모니터링이 중단되지 않는다.

〈스누자 히어로〉는 최신 감지 기술 공학을 적용하여 아기의 호흡을 추적한다. 만약 호흡이 멈추면 감지기는 아기가 의식을 되찾도록 진동과 경고음을 울린다. 이 감지기는 아주 사소한 움직임도 감지할 수 있다. 그래서 아기의 기척이 1분에 8번도 안될 정도로 미약해지면,

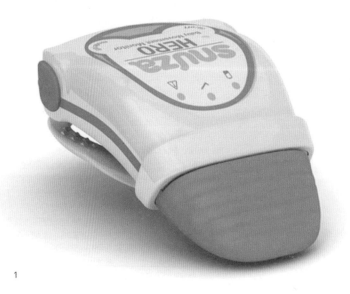

1

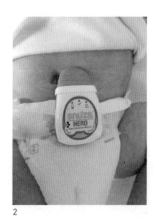

2

3

4

경계 모드로 들어간다. 그리고 15초 동안 미동조차 없다면, 감지기는 부드러운 진동을 시작한다. 이 진동으로 아기가 원상태로 돌아가면, 다시 모니터 모드로 돌아간다. 그런데 3차례의 진동/깨우기가 반복된 후에도 아기가 움직임이 없고, 15초가 경과하면 깨움 경고가 울린다. 또 그 후에 5초가 지나도 여전히 움직임이 없으면 모든 경보 장치가 가동된다.

1 〈스누자 히어로〉 베이비 호흡 모니터, ...xyz디자인 (Pty) 유한 회사의 로엘프 멀더, 바이런 퀄리, 리차드 페레즈. 남아프리카. 고밀도 폴리에틸렌, 폴리비닐리덴 클로라이드, 폴리에스터, 알루미늄, 카드보드, 듀퐁에서 개발한 플라스틱소재-썰린. http://dddxyz.com/
2 〈스누자 히어로〉는 최신 감지 기술 공학을 적용하여 아기의 호흡을 추적한다. 만약 호흡이 멈추면 모니터는 아기가 의식을 되찾도록 진동하며 경고음을 울린다. 이 작은 휴대용 생명 확인 장치는 기저귀에 끼우도록 되어 있어서 아기의 호흡 상태를 상시 모니터링할 수 있다.
3-4 〈스누자 히어로〉보다 40% 작은 크기이고 스마트폰과 연계하여 실시간 모니터링을 할 수 있는 〈스누자 피코〉는 2016년에 출시되었다.

치명적인 뒤엉킴을 풀어내는 디자인

오리오 메디칼-코드 오가나이저

대부분의 병실 침대 옆에는 치료와 검사 그리고 모니터링을 위해 환자의 몸과 연결된 갖가지 가는 튜브들이 뒤엉켜 있다. 〈오리오 메디칼-코드 오가나이저〉는 이 같은 튜브들이 엉키거나 꼬이거나 잘못 처리되어 유해한 약품이나 액체가 환자를 다치게 하지 않도록 한데 모아주는 역할을 한다. 튜브들과 와이어들은 환자 주변의 의료 장비나 받침대 또는 침대 난간 등에 부착할 수 있는 3인치 크기의 디스크 하나로 쉽게 정리된다. 그래서 튜브들을 테이프로 붙여 둘 필요가 없다. 특수 고무로 제작된 〈오리오 메디칼〉은 100% 재활용이 가능하며, 여러 번 세척과 소독을 반복해도 효율성이 떨어지지 않는다. 연청색 세트는 다른 의료 장비와 구별되며, 의료진이 그 위에 주의 사항을 마커로 표시할 수도 있다.

〈오리오 메디칼〉은 인간 공학 전문가인 마틴 O. 포우그너와 인터랙션 디자이너인 외르겐 레이르달이 디자인했는데, 둘 다 오슬로 건축 디자인 학교 출신이다. 〈오리오 메디칼〉은 이노라사의 주문에 의해 디자인되었는데, 이노라사는 병마와 싸우는 환자에서부터 병원 근무자에 이르기까지 건강한 삶을 위한 혁신적이고 기능적인 제품을 개발하는 회사다. 지금은 노르웨이,

스웨덴, 덴마크, 네덜란드, 벨기에, 룩셈부르크, 이태리, 스페인, 포르투갈, 프랑스, 미국, 아시아 등지에 보급되어 있다.

1

2

1 〈오리오 메디칼-코드 오가나이저〉. 휴고 인더스트리 디자인 AS의 마틴 O. 포우그너와 외르겐 레이르달. 노르플라스타 생산. 클라이언트: 이노라 AS. 노르웨이, 2008. 드라이플렉스 플라스틱
http://www.hugodesign.no/
2 몇 가지 색상의 〈오리오 메디칼-코드 오가나이저〉
3 〈오리오 메디칼〉은 치료를 위한 튜브들이 엉키거나 꼬이거나 잘못 처리되어 인체에 치명적인 약품이나 액체가 환자를 다치게 하지 않도록 한데 모아주는 역할을 한다. 여러 가지 부착 사례

링거액 거치대/ 램프/ 병상 벽 가로대

링거액 거치대/ 램프

베개

휠체어 링거액 거치대

침상 받침대

병상 벽 가로대

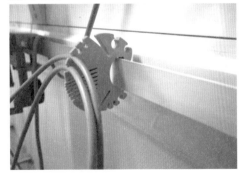

3

자연의 정화 과정을 그대로 재현하다

지속가능한 삶을 위한 오메가센터의 에코 머신

존 토드는 1970년대부터 유해한 화학 물질을 사용하지 않고 자연 과정을 통해 생활 하수를 관리하는 시스템인 〈에코 머신〉을 디자인하고 있다. 그가 디자인한 대표적인 〈에코 머신〉 중 하나가 지속가능한 건축으로 유명한 BNIM*이 지은, 뉴욕의 지속가능한 삶을 위한 오메가센터OCSL에 있다. 오메가센터에 구축된 기본적인 〈에코 머신〉 시설은 여러 가지 지속가능한 전략에 따라 디자인되어 있다. 일조 지향성, 자연 공기 조절, 태양 전지 등을 갖추고 있어서 캐스

캐디아 그린 빌딩 카운슬에 의해 미국의 "살아 있는 건물"로 첫 번째 인증을 받았다.

오메가센터에 설치된 〈에코 머신〉에서는 24만 평에 이르는 오메가 인스티튜트의 캠퍼스로부터 나오는 1만 9천 톤 이상의 생활 하수를 정수한다. 생활 하수는 3만 8천 리터 규모의 혐기성 무산소 탱크에 모이게 된다. 이 생활 하수는 물탱크 속의 미생물에 의해 분해되어, (에너지를 많이 허비하지 않도록 디자인된) "물줄기"를 따라 네 군데로 나누어 만들어진 습지로 흘러들어

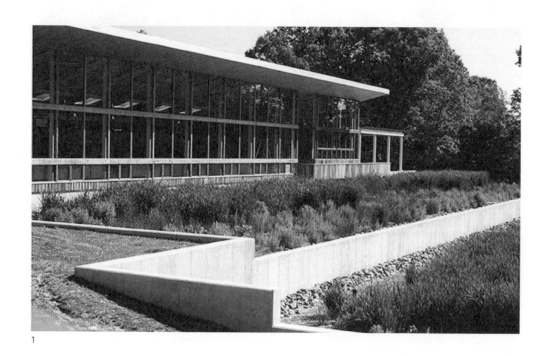

1

2 3 4

간다. 습지에는 골풀이나 부들 같은 습지 식물들이 뿌리로 작은 입자들을 걸러내거나 질산염 등의 불순물들을 빨아들여서 물을 깨끗하게 한다. 습지를 거친 물은 다시 펌프질을 통해 건물 내부에 두 개로 나누어 있는 인공 못으로 들어가게 되는데, 이 인공 못의 수면에는 수풀이 늘어져 있고, 수풀의 뿌리는 미생물이나 곰팡이 또는 수조류 등의 서식지 역할을 한다. 이러한 미생물 등은 쓰레기를 자기네들의 조그만 생태계를 위한 에너지와 영양분으로 사용한다. 마지막 인공 못에는 물고기들이 살고 있는데, 〈에코 머신〉에서 나온 물에서 생명이 살아갈 수 있다는 사실을 보여준다. 마지막까지 물에 남아 있던 쓰레기들은 모두 재순환 모래 필터를 거치면서 미세 기관에 의해 완전히 제거되며, 화장실이나 캠퍼스 정원의 관개용수로 사용된다.

* BNIM(Berkebile Nelson Immenschuh McDowell, Inc)은 1970년 미국 미주리주에 설립된 건축 회사로서, 40여 년간 도시 계획 및 디자인, 교육 시설, 캠퍼스 종합 계획 등 지속가능한 디자인과 공동체 재개발 분야에서 여러 가지 프로젝트를 수행했다.

1 지속가능한 삶을 위한 오메가센터에 설치된 〈에코 머신〉, 리네벡, 뉴욕. 기획: 존 토드 에콜로지칼 디자인의 존 토드. 건축: BNIM의 브래드 클라크, 로라 레스니에브스키, 스티브 맥도웰. 클라이언트: 오메가 인스티튜트, 미국. 존 토드 에콜로지칼 디자인은 자연적인 치유 시스템을 통해 생물적 순환 과정 속에 인간의 삶이 재통합될 수 있게 하는 것을 목표로 삼고 있다. 오메가센터의 습지. 에콜로지칼 디자인은 햇빛과 생물 다양성, 자연 과정을 통해 깨끗한 물로 만들어낸다. 그리고 하수 처리 시설을 공공 공간의 한가운데 둠으로써, 정화 처리된 물이 만들어내는 생명의 놀라움을 직접 체험할 수 있게 한다. https://www.eomega.org/

2 무산소 탱크, 1만 9천 리터 용량의 무산소 탱크 2개가 습지 바로 옆 지하에 배치된다. 여기에서는 자연스럽게 생겨난 미생물 유기체들이 흐르는 하수물에서 영양분을 섭취한다. 이 유기체들은 암모니아, 인, 질소, 칼륨 등의 여러 가지 물질들을 소화시키기 시작한다. 이 과정은 산소가 거의 없는 (혐기성 또는 무산소성) 상태에서 일어나는데, 에너지원으로 쓸 수 있을 정도로 많은 양의 메탄가스를 배출한다.

3 오메가센터의 〈에코 머신〉에는 4개의 습지가 조성되어 있는데, 각각 농구장 정도의 크기이다. 이 습지들은 7–8센티미터 정도의 깊이로 자갈이 촘촘하게 깔려 있다. 자갈 밑에는 무산소 탱크에서 보내진 하수가 흐른다. 습지에서는 미세유기체와 골풀이나 부들 같은 자생 식물을 이용해서 생화학적 산소 수요를 줄여주며 악취와 질소를 없앤다. 하수는 습지를 흐르면서, 수풀과 미세유기체가 자랄 수 있도록 양분을 제공해준다.

4 재순환 모래 필터에서는 하수에 잔류해 있던 오물들이 미세유기체에 의해 완전히 제거되며, 관개용수로 사용된다.

누구나 사용하기 편한 유리잔

그립 유리잔

카린 에릭손은 손이 불편한 사람들도 사용할 수 있는 우아한 유리잔을 만들어보려고 했다. 손을 잘 쓰지 못하는 것은 가장 일반적으로 나타나는 장애 유형인데, 쥐는 힘이 약하거나 떨리는 증세, 감각이 없는 증세, 잡거나 힘을 주면 통증을 느끼는 증세 등이 모두 포함된다. 대부분의 유리잔들은 손에 약간의 장애만 있어도 너무 무거워서 들지 못한다든지 또는 쥐는 부분이 너무 두껍거나 얇다고 느끼게 된다. 양손 잡이용 플라스틱 컵의 경우가 그렇듯이, 장애인용으로 특별히 만들어진 제품들은 테이블에 앉게 되는 사람에 맞춰 식기를 별도로 준비해야 한다는 불편함이 있다. 에릭손의 〈그립 유리잔〉은 우아하면서도 안정적으로 잡을 수 있도록 중심 부근이 돌출되어 있다. 이처럼 가볍고 균형감 있는 유리잔들은 와인, 맥주, 물 등을 담는 용도로 쓰인다.

〈그립 유리잔〉은 스웨덴의 스크러프 글래스윅스와 협력하에 생산된 유리 제품 컬렉션이다. 이 제품들은 납 성분이 없는 재생 크리스털을 손으로 잡고 불어서 만드는 기법인 핸드 블로운 방식으로 제작된다. 대개의 음료수 잔들

1

2

3

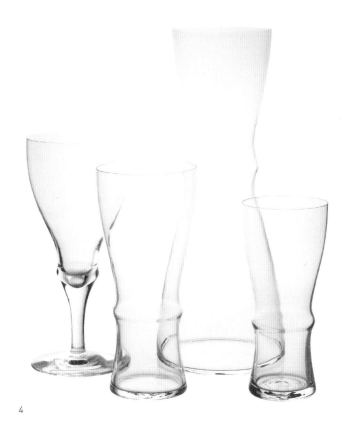

4

은 손에 장애가 있는 사람들이 잡기에는 불편
함이 있어서, 플라스틱 잔으로 대용하고 마는
경우가 많다. 그립은 이러한 문제에 착안해서,
누구나 잡기 어렵지 않도록 디자인되어 있다.
즉 그립 유리 제품들은 가벼우면서도 안정적이
어서 놓치지 않고 단단히 잡을 수 있다. 카린이
주로 다루는 소재는 도자기와 유리인데, 그녀의
디자인 이면에는 인간과 제품 사이에서 물건을
만지고 바라보고 사용하면서 생기는 말 없는
언어의 상호 작용이 담겨 있다.

1 카린 엘비 디자인의 카린 에릭손. 스크러프 유리 공
 방에서 제작. 스웨덴, 핸드 블로운 유리 제품
2 〈그립 유리병〉
3 〈그립 와인잔〉
4 그립 유리 제품 그룹
 photocredits : Karin Elvy – Gripp
 photographer : Karin Eriksson
 KARIN ELVY WWW.KARINELVY.SE

생각을 바꾸는 커뮤니케이션

마음속에 가지고 있는 생각을 말이나 행동 또는 그림 등의 물리적 기호를 통해 다른 사람에게 전달하고 공유하며 소통하는 것이 커뮤니케이션이다. 우리가 사용하고 있는 대부분의 커뮤니케이션 수단들은 인공적으로 창작되고 오랜 세월 동안 시험을 거쳐서 지금에 이르게 되었을 것이다. 다시 말하자면 커뮤니케이션의 수단 역시 디자인되는 것이다. 역사를 통해 알 수 있듯이, 책이나 인쇄물 또는 포스터에서부터 인터넷이나 스마트폰 그리고 앞으로 나올 미지의 매체에 이르기까지, 커뮤니케이션 툴의 진화와 함께 우리들이 서로 의사소통하는 방식도 변화하고 있다. 이 커뮤니케이션 툴을 통해 우리는 세계의 일원으로 합류하게 되며, 가까이든 멀리든 여러 가지 경험을 간접 체험하며 풍부하고 다양한 삶을 살게 된다. 다시 말하면 부자든 빈자든, 노인이든 젊은이든, 신체장애가 있든 없든 모든 사람의 삶은 커뮤니케이션을 통해 다양해질 것이다.

우리가 사용하는 물건들은 모두, 어떤 방식으로든 의미를 전달한다. 우리들의 눈에 익숙해진 의자의 골격은 의자의 모양이란 의례 그러려니 하는, 의자에 대한 일반적인 기호 언어를 만들어낸다. 기계 장치나 웹 페이지상의 버튼도 사용자들에게 그 버튼의 기능이 무엇인지 알게 함으로써, 상호 작용할 수 있게 한다. 어떤

것들은 일상적인 구조 속에 묻혀서 잊히고 말지만, 어떤 것들은 예기치 못한 기능이나 특이한 형태로 또는 해묵은 문제를 풀 새로운 해결책으로 우리의 의식 안으로 밀고 들어와서 경이로움을 느끼게 한다. 물건들은 시간이 지나면서 다른 가치를 전달하는 경우도 있다. 그래서 돋보이던 것이 무덤덤한 것으로, 쓸데없는 잡동사니가 귀한 골동품이 되기도 한다.

디자인의 전달 기능은 이념적 계몽을 위해서 뿐 아니라, 실제의 재난 상황에서 더욱 진가를 발휘한다. 우리나라도 더 이상 지진 안전지대가 아니라고 하지만, 위급 시의 행동 요령 또는 안전 수칙이 확실하게 마련되어 있지 않다. 그에 비해 〈LA 지진 캠페인〉그림1은 참고로 삼을 만한 사례다. 이 지침서는 혹시라도 대규모 사상자와 재산 손실을 초래하며 공공 서비스가 중단될 정도로 강도 높은 지진이 발생했을 경우 그에 대한 대비책을 알려준다. 언제든 일어날 수 있는 잠재적인 재난에 대해서는 개개인과 각 가정 차원에서도 대비해야 한다는 것이 〈LA 지진 캠페인〉의 메시지다. 지진이나 해일 같은 천재지변이 일어났을 때는 물론이고, 개인의 야외 활동 중에도 위급한 재난 상황에서는 전력 공급조차 여의치 않을 경우가 많다. 이 경우, 안전한 구호를 위해서는 통신의 역할이 극히 중요하다. 〈이톤 FRX 라디오〉그림2는 통신망이 기능을 발휘하지 못하는 곳에서도 전파 수신 기능이 작동된다. 기상 예보나 전 세계에서 송출되는 다중 주파수 대역의 라디오 채널 수신 외에도 무전기, 휴대폰 충전기, 손전등, 사이렌, SOS 표시등 등의 기능을 갖추고 있다. 휩소사가 디자인한 이 비상용 라디오는 발전용 회전 핸들이나 태양 전지로 충전된다.

1만 명이 넘는 뉴욕의 노점상과 관련된 규칙과 법령 그리고 노점상의 권리를 그림으로 설명한 접이식 안내집 《벤더 파워!》그림3나 제품들이 재료 추출과 생산

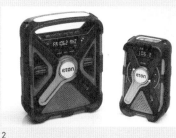

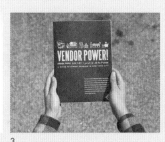

2 3 4

및 소비 그리고 소멸에 이르는 순환을 통해 인간 사회와 자연계에 어떠한 영향을 미치는지에 대해 열정적인 메시지를 전해주는 애니 레오나드의 〈물건들의 이야기〉^{그림4}, 현대 폴란드의 사회적 이슈를 다루는 폴스키 극장의 상연작들을 소개하는 스카쿤과 고르스카의 깜짝 놀랄만한 이미지를 활용한 배너들^{그림5}은 모두, 커뮤니케이션의 사회적 · 경제적 · 문화적 역할을 잘 보여주는 작품들이다. 공공 서비스 캠페인은 좀 더 직접적인 방식으로 주장하는 경우가 많다. 예를 들어서 마이클 비에루트의 〈녹색 애국자 포스터〉^{그림6}는 지속가능성의 중요성을 강조하고 장려하기 위한 카나리아 프로젝트의 일환으로 만들어졌는데, 2차 세계대전 당시에 쓰이던 거친 선전 문구를 사용하고 있다. 오하이오주 클리블랜드의 도시 버스에 붙어 있는 포스터에는 "이 버스는 지구 온난화에 맞서 싸우는 공격용 차량입니다"라고 쓰여 있다.

　대부분의 지도는 지리상의 영토를 나타내기 위해 제작된다. 그러나 〈월드매퍼〉^{그림7}는 뭔가 다른, 즉 공평하지 않은 세계화의 단면을 한눈에 알 수 있게 보여준다. 〈월드매퍼〉의 지도들은 한 나라의 영토가 얼마나 많은 땅을 차지하는지보다는, 이민자 유입이나 스마트폰 사용 같은 사회적 또는 경제적 활동이 세계 각지에 어느 정도나 분포되어 있는지를 보여준다. 〈월드매퍼〉는 지리적인 면적의 상대적인 크기를 변화시키는 알고리즘에 숫자를 입력하여 선진국과 후진국 사이의 차이를 적나라하게 보여주는 지도들을 만들어냈다. 인터넷 이용의 나라별 분포도를 알려주는 지도는 또 다른 양상을 보여준다. 1990년의 지도에는 대부분의 인터넷 이용자들이 미국과 서유럽 그리고 한국이나 일본에 몰려 있었다. 그래서 이 지역들은 다른 지역에 비해 크게 확대되어 나타났다. 반면에 2016년의 지도에는 중국, 인도, 브라질 등이 드라마틱하게 부풀어오른 모양을 보여준다.

5

6

7

20세기 초에 대두된 바우하우스의 기능주의 디자인이 추종한 명제는 "형태는 기능을 따른다"였다. 그러나 반도체와 디지털 기술이 발전하면서, 이제 더 이상 형태가 기능주의나 인체공학적인 논리만을 따르지는 않는다. 마찬가지로 모든 디자인 프로젝트가 실생활의 문제에만 매달리지는 않는다. 디자인은 사회적이거나 철학적 이슈에 대한 비판적, 명상적 또는 이론적 단서가 되기도 한다. 그래서 많은 그래픽 디자이너들이 메시지에 형태를 부여하는 것 못지않게 그것의 의미를 찾아내려고 애쓰고 있다. 네덜란드에서 활동하고 있는 미커 헤리전은 그래픽 요소와 멀티미디어를 활용해서 네트워크의 기능 마비와 정보 과중의 문제를 설명하고 있다. 그녀가 디자인한 〈셀레브리티 패턴〉그림8은 수십 장의 조그만 유명인사 얼굴 사진으로 만들어진 무늬인데, 매스 미디어의 반복적인 에너지를 보여주듯 촘촘하게 채워진 시각적 질감을 만들어내고 있다. 앤서니 던과 피오나 라비의 〈리스크 워치〉그림9도 디자인을 사회적 문제에 대한 비판의 도구로 삼은 예다. 〈리스크 워치〉의 앞면에는 꼭지가 튀어나와 있는데, 그 꼭지를 사용자의 귀에 대면 체류 지역의 위험에 대한 경고 메시지가 들린다는 콘셉트다. 이들의 디자인 의도는 기술 공학의 역할과 감시 그리고 현대 문화에 대한 외경심 같은 것을 반영하며, 곤경을 수용하기보다는 세상에 대해 비판하려는 데 있다. 던과 라비는 사회와 문화에 대한 질문을 제기하고 아이디어를 교환하기 위해 디자인을 이용한다.

　　제품과 패션에서 건축과 조경에 이르는 모든 디자인 실무 분야에서 미디어와 메시지 시스템에 기반을 둔 아이디어를 개발하고 있다. 많은 디자이너들이 사람들의 생각을 깨우치고 행동을 독려하기 위해, 세상에 대한 의견을 담은 디자인과 이미지를 내놓고 있다. 좋은 디자인은 애매함을 걷어내고 기대하지 못한 참신한 생각에 경이로워 하면서도 원하는 정보를 찾아낼 수 있도록 도와준다. 반면에 끊임없이 아우성치는 지나친 커뮤니케이션이 야기하는 윙윙거림은 오히려 우리의 삶을 혼돈스럽게 만드는 공해가 될 수도 있다.

8　　　9

상품 판매가 아닌 생각을 전파하는 포스터

올 미디어 패턴

네덜란드에서 활동하고 있는 그래픽 디자이너 미커 헤리전은 인쇄 출판물, 전시, 비디오, 이벤트 등을 통해 대중 매체의 문화적 영향력에 대해 설명한다. 헤리전은 비영리기관인 올 미디어를 운영하면서 제품 판매가 아닌 생각을 전파하는 새로운 포스터들을 통해, 타블로이드판 광고물의 과감한 선동성을 보여주고 있다.

헤리전은 2003년부터 공적이든 사적이든 우리의 삶을 온통 장악하고 있는 미디어에 대해, 그래픽 작품인 〈모두가 디자이너다〉라는 슬로건과 헤드라인 그리고 로고로 가득 채운 책을 발간하기 시작했다. 헤리전은 커뮤니케이션 툴을 다룰 줄만 안다면, 누구든지 디자이너가 될 수 있다고 주장한다. 그렇지 않으면 끊임없이 쏟아지는 판촉, 판매 마케팅 메시지에 의해 스스로 디자인의 대상이 될 수밖에 없다는 것이다.

헤리전의 기념 패턴은 2007년에 스위스 로잔의 현대 응용예술 디자인미술관Mundac 전시를 통해 처음 선보였는데, 사담 후세인에서 미키 마우스에 이르는 유명 인물의 작은 사진 50장을 계단 모양으로 반복시켜서 빼곡하게 채워진 무늬를 만들어낸다. 이 무늬는 잘 알려진 얼굴들을 가감 없이 보여줌으로써, 명성 뒤에 담긴 위협적 논리를 부각시키고 있다. 헤리전의 기념 패턴은 멀리서는 색깔만 있는 것처럼 보이지만, 가까이 가서 보면 대중이 숭배하는 인물이 나타난다. 헤리전은 이 같은 패턴을 기반

1

2 3

4

으로 한 실크 스카프를 한정판으로 제작하기
도 했다. 최근에는 북한의 김정은을 포함시키는
등, 명성과 권력을 상징하는 새로운 인물을 계
속 추가하고 있다.

1 소셜 미디어 시대에는 모두가 디자이너다, 책표지,
 2010
2 좋은 디자인은 천국에 있고, 나쁜 디자인은 도처에
 있다, 2016
3 다다에서 데이터까지, 다다이즘 탄생 백 주년 기념
 서적 표지, 2016
4 유명 인사의 작은 사진 50장을 반복시킨 패턴. 리비
 아의 카다피 같은 독재자에서부터 아인슈타인이나
 베토벤에 이르기까지 다양한 인물의 사진이 들어 있
 다. 힐러리 클린턴과 북한 김정은의 얼굴도 보인다.
 2013. http://miekegerritzen.com/

재난 시에 생명을 구하는 디자인

LA 지진: 즉각 대응 캠페인

일본 동북해의 후쿠시마 원전 사고는 평소 지진에 대해 무심했던 우리에게도 경각심을 불러일으키는 계기가 되었다. 특히 2016년 경주에서 발생한 지진은 국내 지진 관측 사상 최대 규모였다고 하며, 앞으로는 우리도 지진 안전지대라고 방심할 수는 없을 것이다. 혹시라도 대규모 사상자와 재산 손실을 초래하며 공공 서비스가 중단될 정도로 강도 높은 지진이 일어날 것에 대한 대비가 필요할 것 같다.

언제든 일어날 수 있는 잠재적인 재난에 대해서는 개개인과 각 가정 차원에서도 대비해야 한다는 것이 〈LA 지진 캠페인〉의 메시지다. 캘리포니아 파사데나의 아트센터 디자인 대학의 디자인 매터스*가 수십여 곳의 공공 및 사설 기관과 협동으로 연구하여 제시한 다각적인 대처 방법이 이 즉각 대응 캠페인이다. 디자인 매터스는 아트센터의 부학장인 마리아나 아마툴로가 이끌고 있는데, 사회적 영향력이 큰 프로젝트에 관계자들을 참여시키기 위한 교육 연구 및 개발 부문이다.

디자인 매터스는 샌 안드레아스 남부 단층에 진도 7.8의 지진이 발생했을 경우를 시뮬레이션한 캠페인을 구성했다. 과학자들은 그 같은 지진으로 사망자 1800명과 부상자 5만 명

1 《LA 지진 대응 자료집》, 제작: 슈테판 자그마이스터, 구상: 리차드 코샬렉과 마리아나 아마툴로, 〈LA 지진: 즉각 대응 캠페인〉, 디자인 매터스, 아트센터 디자인대학. 미국, 2009. 윤곽체 평압인쇄, 브릴리언트 천 표지, 방울 달린 리본 끈 북마커
2 로스앤젤레스 중심가에서 진행된 계몽 집회

그리고 2천억 달러의 재산 손실이 발생할 것으로 예상했다. 캘리포니아 지역의 학교와 기업체에서 재난 대비 훈련을 통해, 주민 300여만 명이 이 캠페인의 시뮬레이션에 참여했다. 이들은 셰이크아웃.org라는 웹 사이트를 통해 자신들의 경험을 온라인에 올렸다. 문제의 심각성을 일깨워 주기 위해 아트센터의 테오 알렉소폴로스 교수가 활력적이고 직접적인 이미지들을 이용해서 단편 영화 〈지금 준비하라〉를 디자인하고 감독했다. 슈테판 자그마이스터가 디자인한 《LA 지진 대응 자료집》에는 지진의 과학과 지진의 사회적 영향에 대한 전문가들의 설명과 예시가 풍부하게 담겨 있다. 이 캠페인에는 로스앤젤레스 중심가에서 열리는 계몽 집회와 〈애프터 쇼크〉라는 온라인 시뮬레이션 프로그램도 포함되어 있다. 이 프로젝트에는 그래픽 디자인과 인터랙션 디자인, 영화와 애니메이션 그리고 일러스트레이션 등의 분야를 망라한 기법이 발휘되었으며, 디자이너들이 대중 교육에서 담당할 수 있는 본질적인 역할이 무엇인지 생생하게 보여준다.

* 디자인 매터스는 현재 아트센터 디자인대학 부학장인 마리아나 아마톨로에 의해 2001년에 공동 설립되었고, 아트센터의 학부와 대학원에 사회 변화에 대응할 예술과 디자인에 대한 교육 과정으로 개설되어 있다. http://designmattersatcenter.org/

3

4

5

6

3-6 《LA 지진 대응 자료집》의 앞뒤 표지 및 내용. 북 디자인: 슈테판 자그마이스터
Image Courtesy of Designmatters at ArtCenter College of Design, photocredit: Sean Donahue

노점상에게도 권리가 있다

벤더 파워! 포스터

시각적인 정보는 권리를 알게 해주는 강력한 도구가 될 수도 있다. 〈벤더 파워!〉는 1만 명이 넘는 뉴욕의 노점상과 관련된 규칙과 법령 그리고 권리를 그림으로 설명한 접이식 안내집이다. 이것은 메이킹 폴리시 퍼블릭이라는 포스터 시리즈의 일부로서, 뉴욕시의 도시교육센터 CUP;Center for Urban Pedagogy에 의해 제작되었다. CUP는 비영리단체들로부터 아이디어를 제출받아서, 그래픽 디자이너들에게 연결해준다. 이들은 공동 작업을 통해 복잡한 현상이나 문제를 알기 쉽게 설명해 주는 인쇄물을 만들어낸다. 인쇄된 포스터들은 노점상에서 부두 노동자에 이르기까지 특정 공동체의 구성원들이 자신들의 정치적 권리와 기회를 이해하는 데 도움을 주기 위한 것이다.

〈벤더 파워!〉는 시민 단체인 거리 노점상 프로젝트와 디자이너 겸 아티스트인 캔디 장이 함께 만들었다. 뉴욕의 노점상들이 대부분 이민자들이기 때문에 캔디 장은 가능한 한, 글자보다는 그림을 사용했다. 제한된 글자만을 사용하면서도 아랍어, 벵골어, 중국어, 스페인어, 영어를 병기했다. 자원봉사자들이 팀을 이루어 수천 명의 노점상들에게 일일이 포스터를 나누어 주었다. 간행물은 인터넷을 통해서도 볼 수

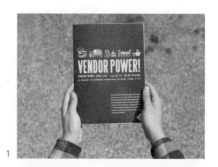

1

2

3

4

5

6

있다. 매력적이면서도 알아보기 쉽게 디자인된 〈벤더 파워!〉는 이 도시의 소상인들이 자신들의 권리에 대해 제대로 이해하여 벌금을 물지 않게 해준다. 그리고 이 소상인들이 서로 단결해서 정책 개혁을 위한 활동에 참여할 수 있도록 도와준다.

7

1-4 〈벤더 파워!〉 포스터. 레드 안테나의 캔디 장. 클라이언트: 도시교육센터, 미국, 2009-. 오프셋 석판 인쇄. http://www.welcometocup.org

5 〈벤더 파워!〉 외에 CUP에서 노점상들에게 제공하는 다양한 안내서들. 주거, 세금, 건강, 보상 등 여러 가지 이슈들을 다루고 있다. 〈벤더 파워!〉는 노점상들에게 유익한 정보들을 알기 쉽게 설명해준다.

6 뉴욕시가 지역 공동체의 요구에 부응하여 제정한 은행 책임 조례에 대해 노점상들의 이해를 돕기 위한 안내문

7 뉴욕시에 거주하는 세입자들에게 임대차 법규에 대해 설명해 주는 인쇄물

이야기로 풀어내는 환경 문제

물건들에 대한 이야기

〈물건들에 대한 이야기〉는 환경 활동가인 애니 레오나드의 자유분방한 강연에서 시작되었다. 십여 년을 이어온 그녀의 강연은 제품들이 재료 추출과 생산 및 소비 그리고 소멸에 이르는 순환을 통해 인간 사회와 자연계에 어떻게 영향을 미치는지에 대해 열정적인 메시지를 전해준다. 애니 레오나드는 2014년에 미국 그린피스의 사무총장으로 선출되었다.

주목할 만한 사회 참여 비디오를 여러 편 제작한 프리 레인지 스튜디오가 애니의 강의를 영상화했다. 레오나드와 프리 레인지는 단순하면서도 활기찬 이야기와 아이콘적인 형상들이 등장하는 간결하면서도 효과적인 스크립트를 구성했다. 프리 레인지 스튜디오는 애니메이션만 보여주기보다는 녹색 스크린 앞에 서 있는 레오나드를 촬영하고, 비디오에서는 스크립트에 맞춰서 레오나드의 뒤쪽 배경에 나타나는 흑백의 선 그림으로 애니메이션을 구성했다. 레오나드의 차분하고 온화한 설명이 단순한 애니메이션과 결합되어 작품에 생동감을 준다.

이 매력적인 비디오는 웹상에서 6백만 회 이상 조회되며 각지에서 교육 자료로 사용되고

1

있다. 대부분의 이메일 마케팅 자료는 5분 이상 보지 않게 된다. 그러나 〈물건들에 대한 이야기〉는 20분짜리이지만 탐욕과 소비, 기회에 대한 얘기로 보는 사람의 주의를 집중시킨다.

〈변화에 대한 이야기〉에서 애니 레오나드는 우리의 미래를 위험에 빠트리는 것은 나쁜 구매자가 아니라, 나쁜 정책과 나쁜 사업이라고 설명한다. 만약 우리가 세상이 바뀌기를 원한다면 돈을 앞세우기보다는, 힘을 모아 실효성 있는 규칙을 마련하고 실천해야 한다는 것이다.

지난 몇십 년 동안 환경과 사회를 변화시키려고 끊임없이 노력한 결과가 우리 문화에 있어서 중심적인 자리를 차지하는 쇼핑에 영향을 주고 있다. 그것은 개인의 소비 패턴을 바꾸면, 변화가 가능하다는 점을 시사하는 부분이다.

물건들에 대한 이야기

공정무역 제품이나 유기농 식품을 구입하고, 재활용 가방을 이용하고, 절전형 전구Compact Fluorescent Lightbulb를 갈아 끼우는 등의 노력들은 당장 시작해야 하는 일이며, 멈춘다면 우리가 가진 힘의 근원을 무시하는 끔찍한 일이다.

2

3

1-3 〈물건들에 대한 이야기〉. 저자: 애니 레오나드. 크리에이티브 디렉터: 프리 레인지 스튜디오의 루이스 폭스와 조나 삭스. 프로듀서: 프리 레인지 스튜디오의 에리카 프리건. 미국. 2007. http://storyofstuff.org/

우리 모두는 '참여하는 시민'으로서 함께 동참해야 한다.

변화에 대한 이야기

2012년 7월에 발표된 〈변화에 대한 이야기〉에서는 시청자들이 인도의 간디에서 미국의 흑인 평등권 운동과 1970년대의 환경 운동에 이르는 역사 속에서, 변화를 가져오는 효과적인 방법이 무엇인지 살펴보게 한다. 그리고 사람들이 함께 세상을 바꾸고자 할 때면 나타나는 것이 무엇인지를 설명해준다. 그것은 위대한 생각과 모두 함께하겠다는 마음 그리고 총체적인 행동이다. 애니는 시청자들이 변화란 모든 부류의 사람들에게 일어나는 것이라는 사실을 받아들이게 한다. 그리고 변화를 가져오는 사람들에게서 나타나는 일련의 특성들을 제시한 다음, 마지막으로 시청자들에게 질문을 제기하며 영상을 끝맺는다. 당신은 무엇인가?

해결에 대한 이야기

2013년 10월에 발표된 〈해결에 대한 이야기〉는 새로운 목표를 제시하면서, 어떻게 해야 우리의 경제가 보다 지속가능한 방향으로 나아갈 수 있을지를 모색한다. 현재의 "더 많이 게임"에서는 우리의 건강 지수는 점점 더 나빠지고 수입 불균형은 늘어나며 극지방의 빙산은 계속 녹아내려도, 더 많은

4

5

6

4　〈물건들에 대한 이야기〉 홈페이지. 미국 오리건주의 캐스케이드록스에 네슬레가 들어서면서 하천과 삼림 훼손으로 인한 자원 고갈의 문제를 다루고 있다.
5-6　〈변화에 대한 이야기〉, 2012
7-8　〈해결에 대한 이야기〉, 2013

190

도로, 더 많은 상가, 더 많은 물건이라며 경제 성장을 재촉한다. 만약 우리가 게임의 관점을 바꾼다면? 우리의 경제 목표가 '더 많이'가 아닌 '더 나은'이라면? 더 나은 건강, 더 나은 일거리, 그리고 지구에서 살아남기 위한 더 나은 기회를 생각한다면, 이롭다는 것은 무슨 의미가 될까?

7

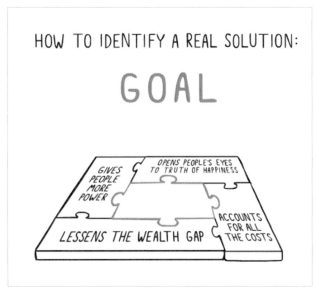

8

공연 작품마다 새로운 브랜드를 만든다

폴스키 극장 배너

폴란드 중북부의 도시, 비드고슈치에 있는 폴스키 극장은 극장 주변 거리 전체에 대형 배너를 걸고 공연을 홍보한다. 홈워크사의 예지 스카쿤과 요안나 고르스카가 공연과 관련된 다른 광고물, 프로그램, 간행물들과 함께 이 배너들을 디자인했다. 이들은 상연 작품마다 새로운 브랜드를 만들어낸다. 폴스키 극장에서 상연되는 대부분의 공연에는 현대 폴란드의 사회적 이슈가 담겨 있다. 스카쿤과 고르스카는 깜짝 놀랄만한 이미지가 담긴 배너들을 통해, 보는 이들이 충격적인 경험을 하게 만든다. 이민자에 대한 연극인 〈오디세우스의 귀환〉에는 포스터 화면을 칼로 자르는 손이 등장한다. 〈절망의 수감자〉에는 해골이나 가면처럼 보이면서도 포탄

이나 총알에 의해 파괴된 모습을 암시하는 구멍들이 묘사되어 있다. 이러한 시각 캠페인은 강력하고 간결한 이미지를 통해 극장의 메시지를 거리로 전달한다.

1 폴스키 극장 배너, 폴란드 홈워크사의 요안나 고르스카와 예지 스카쿤, 클라이언트: 폴스키 극장, 폴란드 비드고슈치, 폴리에스터 위에 "미마키" 프린터를 통해 디지털 승화전사(sublimation print:인쇄지에 프레스 열로 잉크를 분사시켜 이미지를 찍는 방식) http://www.homework.com.pl/
2 〈오디세우스의 귀환〉(연극 배너: 이민자들과 그들의 뿌리를 다룬 프로젝트로, 연극, 토론, 이벤트가 함께 진행되었다.)
3 〈절망의 수감자〉(테러리즘을 다룬 연극 배너)
4 〈10대의 슬픔〉(청소년 문제를 다룬 연극 배너)

1

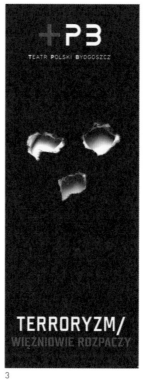

2

3

4

5

6

7

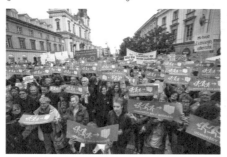

8

5-6　테러 방지극: 무엇 때문에 자폭하나? 전쟁. 평화. 우크
　　라이나
7　　도시 풍자극: 할 말은 하는 극장, 지그문트 휘브너, 유토
　　피아와 실망 사이(빌딩 이미지로 사용된 것은 홍당무를
　　가는 도구로, 편할 것 같은 도시에서의 삶에 대한 반전)
8　　난민을 위한 그린 라이트(사람들이 들고 있는 배너 우측
　　의 흰색 다각형은 폴란드 지도를 단순화한 형태다.)

환경 보호가 애국하는 길이다

녹색 애국자 포스터 프로젝트

역사적으로 보면 환경 운동은 자유주의 정치 문화와 연관이 있다. 그래서 지구 온난화를 긴급히 해결해야 할 현실적인 위기라기보다는 이념적인 구도로 몰아가는 경향이 있다. 〈녹색 애국자 포스터〉 프로젝트는 에드 모리스와 드미트리 지겔이 창안했는데, 2차 세계대전 당시의 선동적인 방법을 다시 활용하고 있다. 2차 대전 중에는 방위 산업체에서 근무하던 로지 더 리벳그림4처럼 애국심이 가득한 전시 미국의 여성 노동자들을 상징하는 아이콘을 등장시켜서 다양한 정치 계층을 공통된 문제에 결집시켰다.

대중교통은 석유 의존도를 낮추고 온실가스 배출을 줄여주는 수단이다. 마이클 비에루트는 이 프로젝트를 의뢰받아 오하이오주 클리블랜드의 통근자들을 겨냥한 포스터를 디자인했다. 클리블랜드 토박이로 뉴욕에서 일하며 거의 매일 대중교통을 이용하던 비에루트는 대담한 문구와 단순한 그래픽을 활용해서 '버스를 이용하는 것이 애국'이라고 강조한다.

〈녹색 애국자 포스터〉 프로젝트는 유명 디자이너들에게 캠페인을 의뢰하는 것 이외에도 자체 웹 사이트에 관심 있는 디자이너와 시민들은 누구든지 포스터를 업로드할 수 있도록 하고 있다. 또 업로드된 포스터는 조회수와 추천수를 공개함으로써, 더 많은 국민들이 관심을 가지게 했다. 〈녹색 애국자 포스터〉는 예술과 기후 변화의 문제를 다루는 카나리아 프로젝트 중 하나로 추진되었다.

1

2

3

4

5

6

7

1 〈녹색 애국자 포스터〉 홈페이지, 마이클 비에루트, 펜타그램, 크리에이티브 디렉터: 에드 모리스와 드미트리 지겔, 카나리아 프로젝트, 2008

2-3 〈녹색 애국자 포스터〉의 첫 번째 버스 캠페인, 버스 표시용 폴리에틸렌에 인쇄.

4 2차 세계대전 중의 선동적인 포스터 〈하면 된다〉. 미국 가전업체 웨스팅 하우스의 전시 물자 생산 조정 위로부터 의뢰받아 하워드 밀러가 제작. 전시 후방에서의 어려움을 이겨내는 강인한 미국 여성의 상징, 리벳 작업공 로지의 이미지를 그려냈다. 1941

5 조회수가 가장 많은 포스터 〈도시를 푸르게〉. 도시 지역에 나무를 많이 심자는 취지다. 나무가 많아지면 살기 아름다운 곳이 될 뿐 아니라, 공기와 물도 깨끗해진다. 삽은 노동과 봉사를 나타내며, 그 삽으로부터 자라는 나무는 더 푸르고 더 아름다운 도시에 대한 희망과 비전을 상징한다. 2010

6 추천수가 많은 포스터 〈자동차를 쉬게 하자〉. 자동차를 타지 않음으로써 얻을 수 있는 즐거움과 이로움 그리고 생생함을 알려주는 내용이다. 자전거 타기는 우리가 오늘날 직면하고 있는 많은 문제들을 해결하는 데 도움이 된다. 2010

7 최근에 업로드된 포스터 〈아이들에게 행운을〉. 화석 연료의 연소는 인류가 이제껏 직면해온 가장 큰 문제 중 하나인 기후 변화의 주범이다. 온실가스 배출은 지구를 빠른 속도로 온난화시킨다. 이것이 장차 우리 지구의 미래에 있어 중대한 문제라는 점을 모두 알고 있지만, 석유 산업은 아직도 최고의 자리를 고수하고 있다. 화석 연료의 소비는 2040년까지 60%를 낮춰야 한다. 그렇지 않으면, 결국 우리의 아이들이 고통을 겪게 될 것이다. 2016
http://www.greenpatriotposters.org/

세계화의 단면을 한눈에 알려주는 지도
월드매퍼

대부분의 지도는 지리상의 영토를 나타내기 위해 제작되지만, 〈월드매퍼〉는 뭔가 다른 것을 보여준다. 영국 셰필드 대학교와 미국 미시간 대학교의 공동 지도 제작팀은 공평하지 않은 세계화의 단면을 한눈에 알려준다. 각각의 지도는 한 나라의 영토가 얼마나 많은 땅을 차지하는지가 아니라 이민자 유입이나 스마트폰 사용 같은 사회적 또는 경제적 활동이 세계 각지에 어느 정도 분포되어 있는지를 보여준다.

각각의 지도는 통계 지도라고 할 수 있는데, 전체 지구를 파이형 도표로 보여준다. 지도는 세계를 (193개의 UN가입국과 작은 분쟁지역들을 포

함해서) 200개의 영토로 나누고 있다. 일정한 알고리즘에 의해 각 영토의 규모는 특정 영역에서 차지하는 점유율에 따라 달라진다. 비교를 위한 근거가 되는 인구 지도는 세계 전체 인구에서 차지하는 비율에 따라 각 영토의 크기를 나타낸다. 이 지도는 지구상의 각 사람에게 토지를 똑같이 나눠준다면 각 나라들이 어떤 모양이 될지를 보여준다. 중국과 인도가 가장 큰 영토를 차지하며 미국은 상대적으로 작다.

인터넷 이용 지도는 다른 양상을 보여준다. 1990년에는 대부분의 인터넷 이용자들이 미국과 서유럽 그리고 한국이나 일본에 몰려 있었

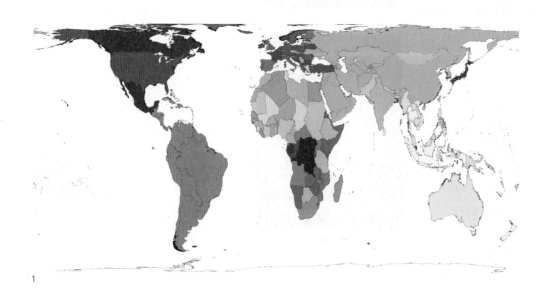

1

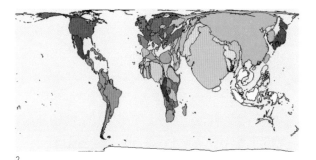

2

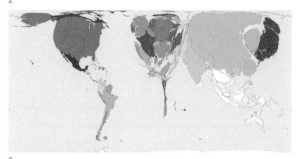

3

4

5

다. 그래서 이 지역들은 다른 지역에 비해 지나치게 크게 나타난다. 그러나 2016년에는 중국, 인도, 브라질 등이 극적으로 부풀어오른 모습이다. Worldmapper.org에서는 700여 개의 통계 지도를 조회하거나 다운로드할 수 있으며, 각 지도에 대한 데이터를 상세하게 설명해준다.

1 〈월드매퍼〉 면적 지도. 셰필드 대학교 SASI그룹의 그래함 알소프, 안나 바포드, 대니 돌링, 존 프리차드, 벤 휠러와 미시간 대학교의 마크 뉴먼. 영국과 미국, 2005-현재
각 나라의 영토 면적으로 나타낸 지도는 우리가 일반적으로 알고 있는 모양이다. 200개의 영토로 구분된 전체 육지의 면적은 13,056백만 헥타르다.(1헥타르는 1만 제곱미터)

2 면적당 인구 지도. 지도에서 다루는 주제들은 대부분 사람과 관계가 있으므로, 이 인구 지도는 다른 여러 비교 자료에 대해 좋은 참고치가 된다.

3 비 달러화로 환산한 2015년도 나라별 GDP(국내총생산). 국가별 GDP는 제품 구매력과 마찬가지다. 한국, 일본, 대만의 팽창된 형태가 눈에 띄며, 중국 역시 팽창된 형태다.

4 1990년의 인터넷 이용자. 1990년에는 인터넷이 시작된 지 고작 7년째였다. 3백만 명 정도가 인터넷에 접속할 수 있었고, 그중 73%는 미국에, 15%는 서유럽에 살고 있었다. 캐나다, 호주, 일본, 한국, 이스라엘이 그 뒤를 잇고 있었다. 스위스는 월드 와이드 웹이 개발된 유럽원자력연구기구(CERN) 본부가 있었기 때문에, 1990년에는 스위스인 천 명당 58명이 인터넷을 이용했다.

5 2002년의 인터넷 이용자. 1990년부터 2002년까지 12년이 지나는 동안 인터넷 이용자는 224배나 늘었다. 2002년 전 세계의 인터넷 이용자는 6억 3천만 명이었다. 또 12년이 지난 2014년의 인터넷 이용자는 30억 명에 이르렀고, 동남아시아와 남미 그리고 중국과 동구에서도 현저한 증가세를 보인다. 반면에 아프리카와 중동 지역에서는 여전히 미미한 상태임을 알 수 있다.
http://www.worldmapper.org

재난구호용 자가발전 라디오
이톤 FRX

〈이톤 FRX 라디오〉는 위급한 재난 상황에서 사용하기 위해 디자인되었다. 긴급 재해가 발생하면 전력 공급조차 여의치 않은 경우가 많은데, 안전한 구호를 위해서는 통신의 역할이 극히 중요하다. 기상 예보나 전 세계에서 송출되는 다중 주파수 대역의 라디오 채널 수신 외에도 무전기, 휴대폰 충전기, 손전등, 사이렌, SOS 표시등 등으로 쓰일 수 있다. 〈이톤 라디오〉는 전원 접속이 어렵거나 배터리가 방전되었을 경우, 태양 전지나 손발전기로 동력을 공급받는다. 수동 발전을 위한 L자 모양의 회전 손잡이는 납작하게 접을 수 있다. 태양 집열판은 구름이 낀 날씨에도 라디오 전원을 공급할 수 있다. 라디오에 큼직한 조절 장치와 (랠리 경주 차량에서 일부 착안한) 단순하고 강인한 스타일을 적용함으로써, 곤경에 처한 사람들의 공포심을 완화시켜 주려고 했다. 이 라디오는 구호품뿐 아니라, 야외 활동이나 가정용 상비품으로도 시장에서 판매되고 있다.

2012년부터 나오기 시작한 〈이톤 FRX〉 시리즈는 현재 FRX 4와 5까지 출시되어 있다. 두 모델 모두 앞면에 L자형 수동 발전 손잡이가 달려 있다. 뒷면에는 본체에 전원을 공급하고 스마트폰 충전도 할 수 있도록 커다란 태양 집광판이 있다는 점이 특징이다. 둘 다 상단에 LED 랜턴이 있다. 또 AM, FM은 물론 단파 방송이나 날씨 방송 등을 수신할 수 있으며, 심한 충격도 견딜 수 있도록 전체가 일체형 고무로 감싸여 있다. L자형 손잡이는 알루미늄이며, 최신 고출력 태양 집광판 기술을 활용한 제품이다.

휩소사가 설명하는 〈이톤 FRX〉 디자인의 주안점은 다음과 같다.

- 최고로 좋은 소비자용 라디오를 만든다.
- 위급한 때 방전될 수도 있는 스마트폰 등의 다른 장치에 전원을 공급할 수 있도록, 가급적 녹색 에너지 기술을 활용한다.
- 태양 집광판은 최대한 크고 좋은 것을 탑재한다.
- 최신 수동 크랭크 발전 기술을 활용한다.
- 긴급 재난시에 기상청의 방송을 수신할 수 있는 라디오 기능과 휴대폰 충전 기능을 갖춘다.
- 튼튼함과 "극한"을 미적으로 표현한다.

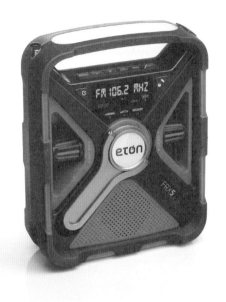

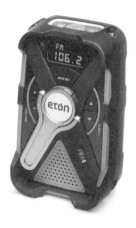

1

2

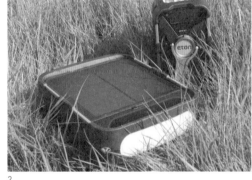

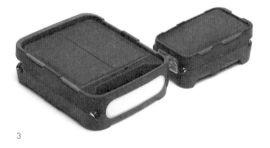

1 〈이톤 FRX 4〉와 〈이톤 FRX 5〉, 다니엘 하든과 샘 네
 나비데즈, 휩소사, 이톤 코퍼레이션 제조, 미국 디자
 인, 중국 생산, PC/ABS플라스틱, 일레스토머(탄소
 중합체), 2014. http://www.whipsaw.com/
2 〈이톤 FRX 4〉와 〈이톤 FRX 5〉의 앞면에는 L자형 수
 동 발전 손잡이가 달려 있다.
3 뒷면에는 본체에 전원을 공급하며 스마트폰 충전도
 할 수 있도록 커다란 태양 집광판이 있다는 점이 특
 징적이다. 〈이톤 FR600〉에서는 태양 집광판이 상단
 손잡이에 있었다.

3

기존의 평범함을 바꾸려는가?

리스크 워치

앤서니 던과 피오나 라비는 제품 디자인을 통해 현대의 기술적, 사회적 삶에 대한 이야기를 이끌어내고 있다. 이들은 "비평적 디자인"이라는 말로 제품을 담론의 매개물로 삼고 있는 자신들의 입장을 설명한다. 비평적 디자인이란 생산을 지향하는 상업적인 활동이 아니며, 그렇다고 예술도 아니다. 던과 라비는 다음과 같이 주장한다. "예술이 충격적이고 극단적인 행위라고 한다면, 비평적 디자인은 일상에 좀 더 가까이 있어야 한다. 비평적 디자인은 예술이 아니라 여전히 디자인일 뿐이다. 비평적 디자인은 우리가 흔히 알고 있는 일상을 다르게 볼 수도 있다는 점, 그리고 사물 역시 다른 뭔가가 될 수 있다는 점을 생각하게 한다."

던과 라비의 〈리스크 워치〉는 "기존의 평범함을 바꾸려는가?"라는 작품의 일부다. 〈리스크 워치〉는 시간을 알려주는 시계가 아니라, 〈리스크 워치〉를 착용하고 있는 사람이 머물고 있는 나라의 정치적인 안전함이라든지 "구제역" 바이러스에 감염될 우려 등 현재의 위험도에 대한 정보를 숫자로 알려준다. 사용자는 〈리스크 워치〉의 회색 실리콘 꼭지를 귀에 대고 누르면 숫자 메시지를 들을 수 있다. 〈리스크 워치〉는 디자인이라는 "평범한" 언어를 통해, 비밀주의과 안전 보장 그리고 공포의 문화적 영향에 대해 비판한다.

디자인의 역사를 통해 제품 디자이너는 역사라는 문맥 속에 놓이게 마련이다. 20세기 후반 들어서 디자인은 여러 분야로 분화되었으며, 그중 하나가 비평적 디자인 분야다. 던과 라비는 디자인을 매개로 삼아, 디자이너들과 산업계 그리고 대중들과 문화적 발전에 함축되어 있는 의미에 대해 논의를 제기한다. 하지만 비평적 디자인이라고 해도 디자인이 아닐 수는

1

1 〈리스크 워치〉"기존의 평범함을 바꾸려는가?" 시리즈. 던&라비의 앤서니 던과 피오나 라비, 마이클 아나스타시아데스, 영국, 2007. 실리콘, 전자 부품, MP3 플레이어 기능 탑재
http://www.dunneandraby.co.uk/

없다. 왜냐하면 디자이너로서는 비평적 디자인의 방법론을 사용하는 것이고, 그 방법론은 깊은 내적 성찰과 외적 관찰을 바탕으로 사용자와 대상의 상호 작용에 초점을 두기 때문이다. 던과 라비는 상상과 사변을 중시한다. 이들에 따르면 디자인 결과물이 예술 결과물과 대비되는 것은 사람들이 제품을 사용함으로써 자신들의 모습을 그려 볼 수 있다는 점이다.

〈리스크 워치〉는 예술과 디자인의 애매한 경계를 잘 보여주는 예다. "디자인은 우리의 필요와 욕구를 따라가는 것일 뿐, 필요와 욕구를 만들어내지는 않는다. 만약 욕구가 더 이상의 상상으로 이어지지 않고 현실적인 것이 된다면, 그것이 디자인이 된다. 〈리스크 워치〉는 필요와 욕구가 지금보다 더 복잡해질 어딘가의 시간에 대한 생각을 설명하는 것에서 시작한다. 〈리스크 워치〉는 귀에 대면 숫자를 말해주며, 그 숫자는 현재 있는 나라의 정치적인 안정 상태를 뜻한다. 그런데 시간을 헤아리거나 읽는 시계의 디자인 언어를 사용하고는 있지만, 완전히 다른 기능성을 갖는다. 그래서 〈리스크 워치〉의 실제 기능을 잘 모른다면 그 안에 담긴 미학이 무엇인지도 애매할 수밖에 없다. 〈리스크 워치〉 같은 디자인 작품은 예술 작품과 마찬가지로 집이 아닌 미술관에 있어야 한다. 두 가지 작품 모두 마음을 움직이며 삶과 가능한 유토피아에 대해 묻는다. 둘 사이의 차이는 우리가 매일 손에 차는 시계의 모양을 부각시켜서, 더 강한 인

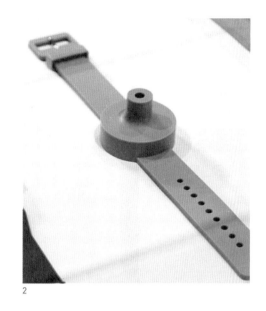

2

상을 받도록 사용한 디자인 언어에 있다. 〈리스크 워치〉 디자인은 수많은 예술 프로젝트와 마찬가지로 강력한 메시지를 전해준다. 그렇지만 예술과 달리 비밀 유지와 보안 그리고 공포에 대한 문화적 영향 등의 트렌드나 연구를 기반으로 삼아, 문제와 그 문제에 담긴 개연성을 풀어낼 해결 방법을 생각해 보게 한다.

2 〈리스크 워치〉는 단순히 시간을 알려주는 시계가 아니라, 〈리스크 워치〉를 착용한 사람이 머물고 있는 나라의 정치적인 안전함이라든지 "구제역" 바이러스에 감염될 우려 등 현재의 위험도에 대한 정보를 숫자로 알려준다. 〈리스크 워치〉는 디자인이라는 "평범한" 언어를 통해, 비밀주의와 안전 보장 그리고 공포의 문화적 영향에 대해 비판하는 의미를 갖는다.

아름다움을
만들어내는
단순함

몇 개 안 되는 음표로 이루어졌지만 매력적인 멜로디, 몇 자 안 되는 단어들로 조화를 이룬 주옥같은 시구절, 간결한 구조이지만 눈을 사로잡는 제품을 보고도 그저 그러려니 하고 무심히 지나칠 수도 있다. 그러나 군더더기는 걷어내고 핵심 요소만을 추리고 정리해서 남겨두는 단순화는 결코 쉽사리 얻어질 수 있는 것이 아니다. 디자인 사고 단계는 불필요한 요소들을 과감하게 제거하는 창조적인 과정을 포함한다. 오늘날 디자이너들이 재료를 절약하고 자연적인 과정 속에서 단순함을 추구하는 이유는 미적 측면 뿐 아니라, 경제적 · 환경적 · 윤리적 측면에도 있다.

많은 디자이너들이 간단하고 평범한 물건이면서도 그 안에 여러 가지 부분들이 합쳐지고 기능도 겸비시킬 수 있는 방식이 무엇일지를 알아내려고 하고 있다. 단순하고 간결한 형태와 해결 방안은 각 지역마다 선대로부터 전래되는 고유의 기술이나 전통 건축 등에서도 찾아볼 수 있다. 엄격한 기하학적 어휘를 사용하고 있는 세실리에 만즈의 〈플루랄리스 의자〉그림1는 의자, 테이블, 사다리 등 목적에 따라 다양하게 사용할 수 있는 기능을 하나의 구조물에 통합하고 있다. 다리는 공유하면서 높이가 다른 세 개의 상판으로 이루어진 〈플루랄리스 의자〉의 기본적인 형태는 육면체, 선, 교차점의 본질에 대해 생각해 보게 하는데, 무척 기능적이기도 하다.

단순화를 지향하는 디자인은 포장을 최소화함으로써 재료를 줄이며, 염색이나 인위적인 마감 처리를 거의 하지 않는다. 아울러 낭비되는 재료를 재활용하는 한편, 세월이 바뀌어도 변함없는 물건

1

을 만들어내려고 한다. 일본 넨도사의 〈캐비지 체어〉^{그림2}는 뼈대 위에 덧씌우는 방식이 아닌, 꺼풀을 벗겨내어 구조를 만드는 방식의 의자다. 의상 제조 공정에서 부산물로 나오는 엄청난 양의 주름종이를 재활용한 〈캐비지 체어〉는 그저 종이 두루마리일 뿐이지만, 한 겹씩 뒤로 열어젖히면 부드럽고 탄력 있는 의자가 된다. 이 의자는 내부 보강재와 뼈대도 없으며, 마감 처리나 조립을 할 필요도 없다. 반 아스트의 〈클램프-어-렉〉^{그림3}은 단순한 금속 죔틀(클램프)이 달린 가구용 목제 다리인데, 어떤 널빤지든 끼우기만 하면 기능적인 작업판으로 변형시킬 수 있다. 〈클램프-어-렉〉은 탁자에 사용되는 일반적인 다리 버팀대보다 재료를 적게 사용하며 선적과 적재 그리고 조립이 쉽다.

　단순한 형태지만 생산에 어려움이 있을 수도 있다. 크리스틴 마인델츠마는 토마스 아이크사와 함께 진행한 아마 섬유 개발 프로젝트를 통해 전통적인 밧줄 공예를 연구하고 있다. 마인델츠마의 〈걸이식 램프〉^{그림4}에는 밧줄을 만드는 옛날 방식과 전기를 사용하는 현대 방식이 하나로 어우러져 있다. 아마 섬유로 꼬아서 만든 줄 속에 숨겨진 전선에 주렁주렁 매달려 있는 전구들이 마치 마법처럼 반짝인다. 이 제품은 풍요로움보다는 품격을 추구함으로써, 절제의 미학에 어울리는 현실적이고 소박한 고급스러움을 느끼게 한다. 지속가능한 미래를 지향한다면 "시대를 초월한 우아함" 같은 허울 좋은 말보다 한정적인 내구성을 더 중시해야 한다. 새로운 모델을 출시함으로써 이전 모델이 낡고 한물긴 것처럼 여겨지게 하는 상술을 "의도적인 진부화planned obsolescence"라고 일컫는데, 지금까지 디자인은 눈앞의 이익만을 생각하는 의도적인 진부화의 도구로 여겨졌을 뿐이다. 이제는 디자인 주도하에, 물건은 어차피 낡게 된다는 사실을 긍정적으로 받아들여야 한다. 물건은 주어진 그 나름의 시대에 머무르는 것이지, 시대를 초월하여 언제까지나 존재하는 것이 아니다. 디자이너들은 영원한 것이 아니라 일정한 시간동안 견디고 버틸 수 있는, 현재 필요한 물건을 만들어야 한다. 물건은 고장이 나면 고치면 되고, 더 이상 필요 없어진 제품들은 분해하

2

3

거나 다른 필요한 형태로 다시 만들면 된다. 여기에서 필요한 자세는 근본적인 겸허함이다.

4

오늘날 많은 사람들이 과소비와 낭비에 대한 충동을 억제하고, 절제된 삶을 실천하려고 애쓰고 있다. 이들은 어떻게 먹고 자고 일하고 여행하며 배울 것인지에 대해 원점에서 다시 접근하고 있다. 일상사 중에서 세상을 떠난 분을 기리고 모시는 일보다 더 심각하고 반복적인 문제가 또 있을까? 뉴질랜드의 그레그 홀즈워스는 낭비적이고 거북스러운 장례 사업을 개선하기로 했다. 그는 세월의 흐름에 순응하며, 흙으로 돌아갈 수 있는 자연 분해형 관그림5을 디자인했다. 우리나라는 근래에 들어 화장 장례의 비율이 계속 높아지고 있지만, 화장률이 10% 미만인 나라들도 많다. 종교나 문화에 따라 장례 방식의 차이가 있지만, 미국을 비롯한 서구의 여러 나라에서는 해마다 엄청난 양의 강철과 각목, 구리와 청동 그리고 콘크리트가 장례 산업에 의해 땅속에 파묻히고 있다. 시신은 봉인된 금속 상자에 입관된 채, 분해되지 않는 콘크리트 지하 납골묘에 매장된다. 그래서 영원히 살게 되는 것이 아니라 그야말로 영원히 부패할 수밖에 없는 상태가 된다. 이것은 자연에서 나온 재료냐 아니냐의 문제 이전에 정신적이고 정서적인 문제라고 할 수 있다.

일본의 디자인 회사 타쿠램의 전시 〈후루마이〉그림6는 단순한 생각의 변화가 가져오는 놀라운 시각 효과를 보여준다. 후루마이는 일본어로 행위 또는 춤을 뜻한다. 물방울이 담긴 방수 코팅 종이 접시를 움직이면, 물방울들이 아기의 눈물처럼 흐르는가 하면 추상적인 패턴을 그려내기도 한다. 인생에 대한 느낌을 작은 물방울들로 표현하는 것이 후루마이 프로젝트의 디자인 의도였다. 타쿠램 디자인이 선보인 〈소리 안경〉그림7 역시 단순한 발상을 통해 독특한 경험을 제공한다. 〈소리 안경〉은 LCD 모니터의 편광필름 원리를 이용하여 "소리"를 "형상"으로 보여줌으로써, 관객들이 특이한 시청각 경험을 할 수 있게 한다. 이 작품을 멀리서 보면, 벽면 위에는 그저 새하얀 스크린만 나타난다. 모니터로

5

6

부터 먼 곳에 있으면 소리가 들리지 않지만, 모니터 가까이 가면 소리가 들리기 시작한다.

구조를 장식으로 사용하는 방식은 모더니스트의 오래된 전통이기도 하다. 남아프리카 출신인 라이언 프랭크가 디자인한 〈이사벨라 스툴〉[그림8]은 아프리카의 전통적인 의자에서 영향을 받은 형태다. 이 의자는 자연물 숭배를 위한 토템의 기둥처럼 쌓을 수 있다. 얇은 사과 조각 모양을 연상시키는 〈이사벨라 스툴〉의 옆면은 밝은 색깔이고 앞면과 뒷면은 나무색이 그대로 노출되어 있다. 그래서 채색된 부분과 채색되지 않은 부분, 다채로움과 단조로움, 부드러움과 딱딱함에 의해 대조적인 패턴을 연출한다. 핀란드의 디자이너 미코 파카넨의 〈메두사 램프〉[그림9]도 구조를 장식으로 사용한 경우라 할 수 있다. 해파리처럼 흐느적거리는 〈메두사 램프〉는 선으로 이루어진 빛의 고리가 굽었다 펴지기를 반복한다. 이 램프는 에너지 효율 기술을 적용하고 있으며, 자연을 본떠 부드러운 움직임을 만들어낸다. 파카넨은 이 램프를 통해, 흥미롭게 문제를 풀어내는 단순하고 참신한 아이디어를 보여준다. 단순함은 물건들이 어떻게 보이는지의 문제라기보다는, 그 물건들과 우리가 어떤 식으로 상호 작용하는지에 대한 문제라고 할 수 있다.

지속가능한 미래는 기술이나 법규 또는 제도만으로 준비될 수 있는 것이 아니다. 미래는 디자인되어야 하며, 그러기 위해서는 사회의 모든 구성원들이 내놓는, 상상력이 풍부하고 시적이며 기발한, 창조적인 생각이 필요하다.

7 8 9

재미와 기능을 함께 담은 가구

플루랄리스 의자

인류는 오랜 세월 동안 평평한 널빤지를 여러 가지로 이용해 왔다. 이를테면 널빤지 위에 앉거나 잠을 자며, 널빤지로 집을 짓는다. 그리고 널빤지 위에서 일하며 먹고 마신다. 세실리에 만즈는 널빤지로 풀어낼 수 있는 다양한 형태의 어휘를 즐기며 탁자와 의자에서 사다리와 선반에 이르기까지 우리에게 친숙한 물건들의 기능성을 확장해보려고 한다. 다리는 공유하면서 높이가 다른 세 개의 상판으로 이루어진 〈플루랄리스 의자〉에는 여러 가지 기능이 모여 있다. 이것은 의자와 스툴 그리고 탁자 겸 사다리로 쓸 수 있다. 군더더기를 걷어낸 이 의자의 기본적인 형태는 육면체, 선, 교차점의 본질에 대해 생각해보게 할 뿐 아니라, 무척 기능적이기도 하다. 어린이와 눈높이를 맞춰 함께 앉거나, 안경 같은 물건을 놓아두기에도 좋다.

세실리에 만즈 자신의 표현을 빌리면, 〈플루랄리스〉는 그야말로 여러 가지 형태를 만들어

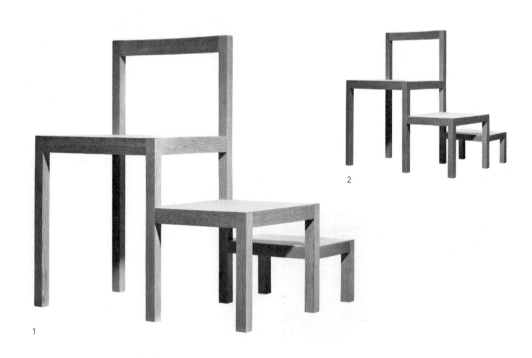

1

2

3

4

5

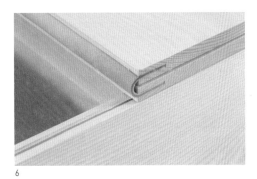

6

1-2 〈플루랄리스 의자〉, 2009–2012. 단단한 미송 나무. photo
 credit: 2016 © Danish Crafts / jeppegudmundsen.com
 http://ceciliemanz.com/
3 〈트레슬레스 탁자〉. 프로토타입, 2003
4-6 수납장겸 의자 〈슬래그뱅크〉, 2011 photocredit:
 Casper Sejersen
7 볼트나 힌지 없이 조립하는 탁자 〈미카도 테이블〉.
 2004, photocredit: Erik Brahl

7

내는 의자다. "서로 융합되어 있어서, 떼려야 뗄 수 없는 다른 두 부분을 부록처럼 달고 있는 원형적인 3인용 의자다." 이 의자는 순수한 원목 그대로 둘 수도 있고, 페인트칠을 할 수도 있다. 〈플루랄리스〉 역시 일반적인 목제 의자와 마찬가지로 대패로 깎고 톱으로 켜고 광택을 내는 과정을 거쳐 생산된다.

과연 이것은 다리에 작은 의자가 달린 식탁 의자라고 해야 할까? 아니면 등받이에 커다란 의자가 달린 작은 의자라고 해야 할까? 세실리에 만즈는 〈플루랄리스〉가 그저 하나의 가구일 뿐이지만, 다양한 해석과 광범위한 이해가 요구되는 미스터리라고 설명한다.

세실리에 만즈는 〈플루랄리스 의자〉 외에도

단순하고 본질적인 것을 추구하는 미니멀리즘의 입장에서 주방용기 시리즈인 〈이지〉, 볼트나 힌지 없이 조립하는 탁자 〈미카도 테이블〉 등을 선보였다. 이 작품들은 우리가 사용하는 사물의 본질을 모색하는 과정을 통해 나온 것이며, 주로 장식을 배제한 순수한 원목을 이용하여 만들어진다.

8 순수한 원목으로 만든 〈이지〉 주방용품 시리즈, 2014, photocredit: Erik Brahl

8

전통 로프 제작 기법을 재해석한 조명등

t.e. 83 걸이식 램프

크리스틴 마인델츠마는 디자인 회사인 토마스 아이크로부터 네덜란드의 전통적인 로프 제작 기법을 재해석한 제품들을 만들어달라고 의뢰받았다. 그래서 마인델츠마는 네덜란드, 벨기에, 프랑스 등지에서 주로 서식하는 아마 섬유를 이용하여 여러 가지 제품들을 디자인했다. 그녀는 로프 제작 장인과 함께, 네덜란드의 지역 농장에서 수확한 아마로 단순한 현대 생활용품들을 만들어냈다.

마인델츠마는 네덜란드 서부의 플래보폴더 간척지에서 산출되는 아마 수확물을 한꺼번에 매입했다. 이 아마의 양은 1만 킬로그램이었는데, 마인델츠마는 아마 수확물을 가공하여 환경 친화적인 직물을 생산해내었다. 유럽의 아마 산업은 이미 쇠퇴하여, 생산 시설 대부분이 중국으로 옮겨갔기 때문에, 네덜란드 내에서 두드려 펴기scutching, 고르기hackling, 잣기spinning, 짜기weaving와 로프 제작 등을 할 수 있는 회사들을 폭넓게 연계시키는 것이 관건이었다.

마인델츠마가 디자인한 〈걸이식 램프〉 시리즈는 전원 코드에 아마 가닥을 감는 방식을 사용하여, 전력을 공급하는 기능과 매달리는 기능을 하나로 해결했다. 램프를 접속하기 위한 부품들은 전문 목재 공방에서 제작된다. 그 밖

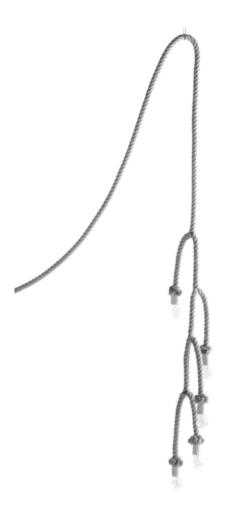

〈t.e. 83 걸이식 램프〉, 크리스틴 마인델츠마. t.e. 컬렉션을 위해 로페리 스텐베르겐 제작. 네덜란드, 2009. 아마, 도자기, 고무

에 실타래처럼 생긴 스툴, 묶인 로프를 말아서 만든 깔개, 로프로 감싸인 전력 코드 등의 작품들도 제작하고 있다. 마인델츠마의 아마 제품 컬렉션은 토마스 아이크사가 여러 유명 디자이너들과 함께 만들고 있는 제품군의 일부다. 이들은 숙련된 공예 작업가들과 협력하여, 독특한 재료들을 이용한 한정판 시리즈 작품을 만들고 있다.

• 아마 섬유 원재료와 완제품

1 아마 섬유 '샹탈', 네덜란드 제볼데의 게르트 안 반 동겐 농장에서 수확
2 3등급 아마씨
3 2등급 아마씨
4 1등급 아마씨
5 아마의 왕겨
6 아마씨 오일
7 오일 케이크, 압착 오일, 오펜루흐트 박물관, 네덜란드 아른험
8 리놀륨 시멘트, 실험용 리놀륨, 네덜란드 아센델프트의 포르보 바닥재 연구소
9 리놀륨
10 (부드럽게 하기 위해) 습기를 가한 아마 줄기.
11 덜 풀린 섬유 뭉치
12 정제된 섬유 뭉치
13 재
14 짧은 섬유
15 양계장 바닥 깔이
16 채로 고른 재
17 미세 가루
18 뿌리 부분
19 톱밥
20 리놀륨, 실험용 리놀륨, 네덜란드 아센델프트의 포르보 비디제 연구소
21 분해, 혐기성 분해
22 긴 섬유
23 실 NM 0.6
24 로프
25 고르기
26 로프 램프
27 실 NM 6
28 은색으로 고르기
29 날실
30 실 NM 26
31 아마 천
32 상표
33 잘려진 끄트머리
34 아마 천
35 아마 식탁보
36-37 아마 냅킨
위의 품목들에 대한 공정은 http://www.flaxproject.com/에 소개되고 있다.

종이 두루마리로 만드는 의자

캐비지 체어

〈캐비지 체어〉는 일본의 패션 디자이너 잇세이 미야케가 기획한 전시를 통해 선보인 작품이다. 잇세이 미야케는 21세기를 위한 신제품들을 상상해 보게 한다. 그는 사람들에게 "그저 겉껍데기를 씌우려고 할 것이 아니라, 꺼풀을 벗겨내 보면 어떨까?"라고 묻는다. 그는 넨도사의 오키 사토에게 주름종이를 이용할 방법을 찾아달라고 의뢰했다. 주름종이는 미야케 의상의 특징을 이루는 재료인데, 엄청난 양이 제조 공정의 부산물로 폐기되고 있다. 〈캐비지 체어〉는 그저 종이 두루마리일 뿐인데, 사용자가 한 겹씩 뒤로 열어젖히면 부드럽고 탄력 있는 울타리를 만들면서 몸체를 감싼다. 본래의 제조 공정을 통해 종이에 수지가 첨가되기 때문에 강도와 복원력이 높으며, 주름 덕분에 종이에 탄력과 신축성이 더해진다. 이 서정적이면서도 실용적인 의자는 산업 소모품을 직접적이고 미니멀한 방법으로 변형시킨 것이라고 할 수 있다. 〈캐비지 체어〉의 누에고치 같은 표면은 한 겹 한 겹 벗겨낼수록 내부가 풍성하게 펼쳐진다. 내부 보강재와 뼈대는 물론, 마감 처리나 조립을 할 필요도 없다.

1

1 〈캐비지 체어〉. 넨도. 일본, 2008. 주름종이
이 의자가 나오게 된 배경은 일본의 패션 디자이너 잇세이 미야케가 넨도사에 주름천을 생산하는 과정에서 엄청나게 많이 나오는 주름종이로 가구를 만들어달라고 요청한 데서 비롯된다. 〈캐비지 체어〉는 주름종이 두루마리를 바깥쪽에서부터 한 겹씩 벗기다 보면 자연스럽게 의자가 된다.
http://www.nendo.jp/

2

2　의자는 거칠어 보이지만 앉은 사람에게는 부드럽고
　편안한 착석감을 준다.
3　〈캐비지 체어〉는 소박한 디자인 덕분에 제작과 판매
　비용이 적게 들어가며, 21세기의 화두인 환경 문제
　에 대한 답이 될 수 있다.
4　〈캐비지 체어〉의 재료인 종이에는 제조 공정을 통해
　수지가 첨가되기 때문에 강도와 복원력이 높으며,
　주름 덕분에 종이에 탄력과 신축성이 생긴다.

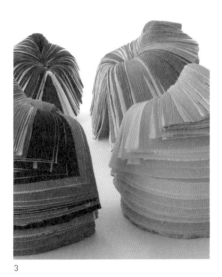

3

4

나사를 돌리듯 끼워 맞추는 테이블 다리

클램프-어-렉과 노마드 테이블

요레 반 아스트는 연결하는 문제, 그중에서도 특히 기본적으로 나사를 돌려서 결합하는 방식에 관심이 많았다. 옛날부터 전해 내려온 이 메커니즘은 튼튼하면서도 본래대로 되돌리거나 조일 수 있는 연결 방법이다. 반 아스트의 〈클램프-어-렉〉은 단순한 금속 죔틀(클램프)이 달린 가구용 목제 다리인데, 어떤 널빤지든 끼우기만 하면 기능적인 작업판으로 바로 변형할 수 있다. 〈클램프-어-렉〉은 일반적으로 탁자에 사용되는 다리 버팀대보다 재료를 적게 사용하며 선적, 적재 또는 조립이 쉽다. 〈노마드 테이블〉은 가볍고 기능적인 가구로서, 다리를 테이블 상판에 돌려 끼우게 되어 있다. 〈노마드 테이블〉은 모든 부분이 나무로만 만들어지며, 금속 부품은 사용하지 않는다. 기본적으로 산업화 이전 시대의 접합 기술을 다시 사용한 것이라고 할 수 있다. 노마드는 나무들마다 각기 다른 성질을 이용하고 있는데, 단단한 물푸레나무는 다리에 쓰이고 가벼운 발사나무와 셀룰로스 그리고 포플러나무는 테이블 판의 심이 되며, 우아한 떡갈나무 베니어판은 상판 표면이 된다. 테이블 판의 가운데 부분은 다리를 지탱할 수 있을 만큼 두꺼우며, 바깥쪽으로 갈수록 얇아진다.

1

2

3

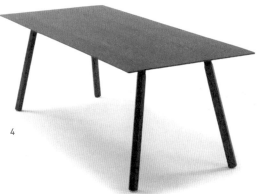

4

5

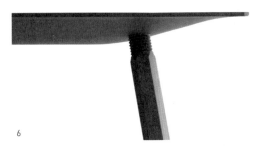

6

1-2 〈클램프-어-렉〉은 단순한 금속 죔틀(클램프)이 달린 가구용 목제 다리인데, 어떤 널빤지든 끼우기만 하면 기능적인 작업판으로 바로 변형할 수 있다. 디자인: 요레 반 아스트/프로덕트 디자인 스튜디오. 네덜란드, 2008-2009. 메탈, 너도밤나무. http://jorrevanast.com/wp/

3 〈클램프-어-렉〉은 일반적으로 탁자에 사용되는 다리 버팀대보다 재료를 적게 사용하며 선적, 적재 또는 조립이 쉽다.

4 〈노마드 테이블〉. 요레 반 아스트/프로덕트 디자인 스튜디오. 아르코 컨템퍼러리 가구 생산. 네덜란드, 2009. 벌집형 셀룰로스, 발사나무, 얇은 포플러나무판, 단단한 물푸레나무.

5 〈노마드 테이블〉은 나무들마다 각기 다른 성질을 이용한다. 단단한 물푸레나무는 다리에 쓰이고 가벼운 발사나무와 셀룰로스, 포플러나무는 테이블 판의 심이 되며, 우아한 떡갈나무 베니어판은 상판 표면이 된다.

6 〈노마드 테이블〉 판의 가운데 부분은 다리를 지탱할 수 있을 만큼 두꺼우며, 바깥쪽으로 갈수록 얇아진다.

흙으로 돌아가기 위해
리턴 투 센더-장인 공예로 제작하는 에코 관

죽음은 생물학적인 현상이자 사실이다. 그러나 근대적인 여러 가지 관습들은 환경을 훼손시키고 죽음을 부정한다. 관의 가격이 비쌀수록 언제까지나 땅속에 그대로 남아 있도록 디자인되거나, 화장 시에 유해 물질을 방출하는 화합물과 플라스틱으로 만들어져 있다. 우리나라는 2015년 기준으로 화장의 비율이 80%를 넘었

고 더욱 늘어가는 추세지만, 이탈리아와 폴란드는 아직도 화장률이 10%에 못 미친다. 이처럼 종교나 문화에 따라 장례 문화의 차이가 있으며, 미국에서는 매년 9만 톤 이상의 강철, 1천만 미터 이상의 각목, 3천 톤의 구리와 청동 그리고 150만 톤의 콘크리트가 장례 산업에 의해 땅속에 파묻히고 있다.

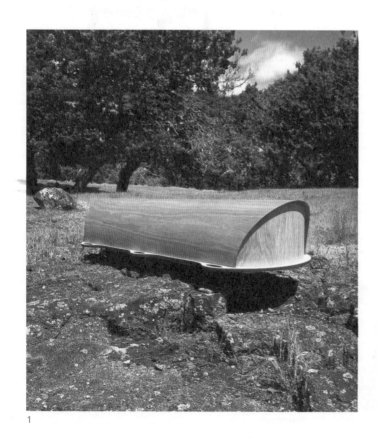

1

2

1 〈리턴 투 센더 에코 관〉, 그레그 홀즈워스, 뉴질랜드.
 합판, 양털. http://www.returntosender.co.nz/
2 내부를 자연스럽게 볼 수 있도록 옆면의 깊이를 낮
 추었으며, 재료를 절제해서 사용하는 것도 환경에
 대한 부담을 줄이는 일이다.
3 자연 소재의 깔개와 베개가 놓인 내부
4 둥근 덮개는 자연으로 회귀하는 삶의 순환성을 느끼
 게 하며, 취향에 따라 선택할 수 있는 이미지는 뉴질
 랜드의 자연 풍광을 담고 있다.
5 뉴질랜드를 상징하는 식물 중 하나인 나무 고사리무
 늬 덮개 디자인

뉴질랜드의 그레그 홀즈워스는 단순하고 무
독성이며 자연 분해되는 관을 만들었다. 금속
이나 단단한 목재로 만들어진 관은 귀중한 자
원을 허비하는 셈이며 그렇지 않으면 인공 목
재 무늬나 PVC로 씌운 목재 화합물을 사용한
다. 장식과 손잡이는 대부분 금속 코팅한 플라
스틱으로 만들어지며 관의 내부에는 합성 섬유
를 사용하는 것이 일반적이다. 홀즈워스는 나
뭇결이 아름다운 경량 합판을 사용한다. 관의
옆면은 시신을 "안치"할 수 있도록 얕으며, 문
상객들이 깊은 상자 속까지 들여다보지 않아도
된다. 손잡이는 관의 바닥면에 붙어 있으며, 양
털 매트리스의 부드럽고 자연스러운 쿠션은 옅
게 기름을 바른 관의 외장 마감과 조화를 이룬
다. 홀즈워스는 이 관에 대해 "돌아가신 분들에
대한 경의를 표시하기 위해, 그들의 마지막 생
태 자취를 작게 함으로써, 환경 보호를 상징하
는 우아한 형태"라고 설명한다.

3

4

5

물방울과의 교류
후루마이

후루마이는 일본어로 행위 또는 춤을 뜻한다.
〈후루마이〉 프로젝트는 방수 코팅을 한 종이
접시를 이용하고 있다. 관람객이 접시에 손을
대면 물방울들이 접시 위에서 흔들리며, 놀라
운 시각적 효과를 연출한다. 눈물처럼 아기의
눈동자로 모이는가 하면 추상적인 3차원적 패
턴을 그려내기도 한다. 눈물이 되기도 하고 비
가 내리는 형상을 연출하기도 한다. 인생에 대
한 느낌의 매개물이기도 한 물의 다양한 모습
을 통해, 작은 물방울들과 교감을 가지게 하는
것이 〈후루마이〉 프로젝트의 디자인 의도다.

2

3

1

1 〈후루마이〉. 타쿠램 디자인 엔지니어링의 코타로 와타나
 베, 킨야 타가와, 모토히데 하타나카, 타쿠 사토 디자인 오
 피스의 타쿠 사토 디자인, 일본, 종이, 방수 코팅.
 http://www.takram.com/
2 종이 접시는 방수 코팅이 되어 있어서, 조금만 흔들려도 물
 방울들이 다양한 시각적 효과를 연출해낸다. 물방울은 접
 시 위의 이미지가 무엇인지에 따라 또 다른 감정을 표현해
 낸다.
3 물방울이 아기 눈가에 어른거리면 마치 눈물이 흐르는 듯
 한 이미지를 만들어낸다.

4

5

눈으로 소리를 본다 – 소리 안경

후루마이를 기획한 타쿠램 디자인은 2013년, 〈소리 안경〉이라는 작품을 선보였다. 우리가 흔히 귀로 듣는 소리를 "형상"으로 보여줌으로써, 관객들이 독특한 경험을 할 수 있게 한다. 이 작품은 그저 거리를 두고 보면, 벽면 위에 새하얀 스크린만 보인다. 멀리 있으면 소리가 들리지 않지만, 모니터 가까이 길수록 소리가 들리기 시작한다. 그리고 〈소리 안경〉으로 스크린을 보면 소리의 원천이 "음파"나 "소리를 내는 동작" 또는 "소리를 내는 장면" 등 여러 가지로 나타나게 된다.

〈소리 안경〉에 숨겨진 기술

LCD 모니터의 원리는 두 겹의 편광필름을 통해, 스크린에 이미지를 투사하는 방식이다. 이러한 원리에 따라 LCD 디스플레이에서 두 개의 편광필름 중 하나를 제거하여, 〈소리 안경〉의 표면에 그 편광필름을 덧씌운다. 이 〈소리 안경〉을 통해서 편광필름 두 개가 다시 겹쳐지게 되면, 흰색뿐이던 스크린에 이미지가 나타나게 된다.

6

4-5 〈소리 안경〉을 끄면, 흰 스크린에 이미지가 보인다.
6 〈소리 안경〉 프로젝트는 LCD의 편광필름 기술을 이용하고 있다.

전통을 새롭게 되살린 의자

이사벨라 스툴

라이언 프랭크는 남아프리카에서 태어나 런던과 바르셀로나 등지에서 활동하고 있는 디자이너인데, 재생 재료를 활용하여 지속가능한 시스템과 자신의 출신지인 아프리카에서 영감을 얻은 작품 활동을 하고 있다. 그가 "영역이 자유로운 가구"라고 한 말에는 자유롭고 개방적인 그의 사고방식이 담겨 있다. 그는 제품이란 인간을 중심으로 지속가능한 방식에 의해 만들어져야 한다고 생각한다. 〈이사벨라 스툴〉은 자연물 숭배를 위한 토템의 기둥처럼 쌓을 수 있는 제품인데, 아프리카의 전통적인 의자에서 영향을 받은 형태다. 프랭크는 완만한 굴곡을 이루는 옆면 부분을 밝은 색깔의 펠트천으로 감싸서, 촉감적이면서도 부드러운 좌석을 만들었으며, 앞면과 뒷면은 커버를 씌우지 않고 스트로보드의 질감을 그대로 노출시키고 있다. 〈이사벨라 스툴〉은 펠트천과 스트로보드의 질감이 서로 조화를 이룬 아이콘적 형태가 돋보인다. 〈이사벨라〉의 다른 버전인 〈엔조〉는 펠트천을 사용하지 않고 가문비나무로만 만든 스툴

1

이다. 가문비나무는 유럽의 인공림에서 나오는데, 가공이 쉬우면서도 무게를 잘 견디는 것이 장점이다. 〈엔조〉는 〈이사벨라〉의 아이콘적인 형태를 그대로 유지하면서도, 가문비나무의 무늬를 이용하거나 대담한 색상들로 만들어진다.

1-3 〈이사벨라 스툴〉은 자연물 숭배를 위한 아프리카의 전통 토템 기둥처럼 쌓을 수 있다. 이사벨라 스툴, 플래닛 G Ltd.의 라이언 프랭크. 플리 디자인 생산. 영국, 2008. 양모. http://www.ryanfrank.net/

4 프랭크는 〈이사벨라〉를 디자인하면서 손으로 조각한 전통적인 아프리카 좌석에서 영감을 얻었지만, 목재를 사용하지 않고 단단한 '스트로보드'로 만들었다. '스트로보드'는 포름알데히드를 사용하지 않은 지속 가능한 소재로서, 밀짚을 압축해서 만든다. 옆면은 편안하면서도 감촉이 좋은 100% 펠트 양모로 감싸고 있다.

5-6 〈이사벨라〉의 다른 버전인 〈엔조〉. 펠트천 마감을 하지 않고 가문비나무의 무늬를 이용하거나 다양하고 대담한 색상을 적용하고 있다.

하늘하늘거리는 해파리 모양의 조명등

메두사 램프

부드럽게 늘어나고 줄어드는 〈메두사 램프〉는 해파리의 움직임을 생각나게 한다. 유연하게 옆으로 빛을 내는 광섬유봉들이 꼭대기와 맨 아래 끝에 모이면서, 램프의 볼륨감을 만들어 준다. 발광 부분의 재질은 고출력 LED와 결합된 광섬유로 싸여 있다. LED가 유닛의 꼭대기에 들어 있어서, 봉을 따라 빛이 전달된다. 초소형 연산 장치로 조절되는 작은 모터는 프레임을 당겼다 늘였다 하면서, 선으로 이루어진 빛의 고리가 굽었다 펴지는 모양을 만들어낸다. 메두사의 형태는 거의 직선 가닥처럼 되었다가 둥근 공의 모양으로 바뀌기를 반복한다. 이 램프는 에너지 효율 기술을 적용하고 있으며, 자연을 본떠 부드러운 움직임을 만들어낸다. 램프의 움직임 중에서 어쩌다 마음에 든 모양을 그대로 유지하고 싶다면, 어떤 단계에서든 램프의 움직임을 멈추면 된다. 〈메두사 램프〉의 크기는 1900×250mm에서 1200×1000mm까

1

2

3

지 늘었다 줄었다 한다. 가구 제작자 겸 디자이
너로 활동하고 있는 미코 파카넨은 이 램프를
통해, 마치 메두사처럼 흥미롭게 문제를 풀어
내는 단순하고 참신한 아이디어를 보여준다.

1 이 램프는 재미와 함께 문제 해결의 단순하고 참신
 함을 보여준다. http://www.paakkanen.fi/
2 〈메두사 램프〉, 스튜디오 파카넨의 미코 파카넨. 사
 스 인스트루먼트 제조. 핀란드, 2007. 코팅된 광섬
 유, 고출력 LED 16개. 초소형 연산 장치로 작동되는
 모터. 〈메두사 램프〉의 모양은 1900×250mm에서
 1200×1000mm까지 늘었다 줄었다 한다.
3 초소형 연산 장치로 조절되는 작은 모터가 프레임을
 조절하여, 선으로 이루어진 빛의 고리가 굽었다 펴
 지는 모양을 만들어낸다.

출처

함께 머무는 공동체 건축 ──────────────

캘리포니아 과학 아카데미California Academy of Sciences, San Francisco, CA. Renzo
 Piano Building Workshop with Stantec Architecture; design team: M. Carroll and O.
 de Nooyer(senior partner and partner in charge) with S. Ishida (senior partner), B. Terpeluk,
 J. McNeal, A. De Flora, F. Elmalipinar, A. Guernier, D. Hart, T. Kjaer, J. Lee, A.
 Meine-Jansen, A. Ng, D. Piano, W. Piotraschke, J. Sylvester, C. Bruce, L. Burow,
 C. Cooper, A. Knapp, Y. Pages, Z. Rockett, V. Tolu, A. Walsh. CAD Operators: I.
 Corte, S. D'Atri, G. Langasco, M. Ottonello. Models: F. Cappellini, S. Rossi, A.
 Malgeri, A. Marazzi. Consultants: Ove Arup&Partners, engineering and sustainability;
 Rutherford&Chekene, civil engineering; SWA Group, landscaping; Rana Creek, living
 roof; PBS&J, aquarium life support systems; Thinc Design, Cinnabar, Visual-Acuity,
 exhibits. General contractor: Webcor Builders. Designed Italy and United States,
 2000-8

노르웨이 국립오페라발레공연장Norwegian National Opera and Ballet, model, Snøhetta:
 Craig Dykers, Tarald Lundevall, Kjetil Trædal Thorsen. Norway, 2003

카라반첼 공공 지원 주택Carabanchel Social Housing, Carabanchel, Spain. Farshid
 Moussavi and Alejandro Zaera-Polo, with Nerea Calvillo, David Casino, Leo Gallegos,
 Caroline Markus, and Joaquim Rigau, Foreign Office Architects. Client: Empresa
 Municipal de la Vivienda y Suelo. Spain, 2003-7

뉴 카버 아파트New Carver Apartments, Los Angeles, CA. Michael Maltzan with
 Sahaja Aram, Wil Carson, Peter Erni, Sevak Karabachian, Steven Hsun Lee, Kristina
 Loock, Mark Lyons, Christian Nakarado, Christopher Plattner, Carter Read, Hiroshi
 Tokumaru and Yan Wang, Michael Maltzan Architecture Inc. Client: The Skid Row
 Housing Trust. United States, 2007-9

버티칼 빌리지The VerticalVillage©, Taipei, Taiwan. Concept Model. Winy Maas, Jacob
 van Rijs, and Nathalie de Vries, MVRDV. Client: JUT Foundation for Arts and
 Architecture. The Netherlands, 2009-

마풍구브웨 국립공원 안내센터Mapungubwe National Park Interpretive Center, South

Africa. Peter Rich, John Ochsendorf, and Michael Ramage, Peter Rich Architects; additional team members: James Bellamy, Philippe Block, Henry Fagan, Anne Fitchett, Matthew Hodge. South Africa, 2007–9

로블롤리 하우스Loblolly House, Taylors Island, MD, full-scale model of corner section. Stephen Kieran and James Timberlake, KieranTimberlake. Assembled by KieranTimberlake. United States, 2009–10

에코-랩Eco-Laboratory, building concept. Dan Albert, Myer Harrell, Brian Geller, and Chris Dukehart, Weber Thompson. United States, 2009

화석 연료를 대체할 청정에너지

Z-20 솔라 에너지 집중 시스템Concentrated Solar-power System, full-scale model. Ezri Tarazi and Ori Levin, Tarazi Studio. Manufacturer and client: ZenithSolar. Israel, 2009–

호프 솔라 타워Hope Solar Tower, model. EnviroMission Ltd. Australia, 2010–

솔라 릴리Solar Lilies, computer renderings of the River Clyde in Glasgow. Peter Richardson, ZM Architecture. United Kingdom, 2007

바이오 웨이브bioWAVE Ocean-wave Energy System, animation. Timothy Finnigan, BioPower Systems Pty Ltd. Australia, 2005–9

에너지 사용 알림 시계Energy Aware Clock, prototype. Loove Broms and Karin Ehrnberger, with Sara Ilstedt Hjelm, Erika Lundell, and Jin Moen, Interactive Institute AB. Sweden, 2007

전기 사용 알림 코드Power Aware Cord, prototype. Magnus Gyllenswärd and Anton Gustafsson, Interactive Institute AB. Sweden, 2007–

하이드로-네트HydroNet: San Francisco 2108, model. Lisa Iwamoto and Craig Scott, IwamotoScott. United States, 2008

마스다르 개발Masdar Development, computer rendering. Adrian Smith and Gordon Gill, Adrian Smith+Gordon Gill Architecture. Client: Masdar Initiative. Designed United States, 2008–9, Construction 2009–

피코 솔라 재충전 배터리 랜턴Solar Rechargeable Battery Lanterns, demonstration stand. Nishan Disanayake, Simon Henschel, and Egbert Gerber, Sunlabob Renewable Energy Co. Ltd. Laos, 2009

흙 전등Soil Lamp, prototype. Marieke Staps. The Netherlands, 2009-10

시간과 공간을 줄이는 운송

NYC 시티 랙NYC Hoop Rack. Ian Mahaffy, Ian Mahaffy Industrial Design, and Maarten de Greeve, Maarten de Greeve Industrial Design. Client: New York City Department of Transportation. Designed Denmark, manufactured United States, 2008-

IF 모드 접이식 자전거IF Mode Folding Bicycle. Mark Sanders, MAS Design, and Ryan Carroll and Michael Lin, Studio Design by Pacific Cycles. Manufactured by Pacific Cycles. Designed United Kingdom and Taiwan 2008, manufactured Taiwan 2009-

E/S 오르셀 화물 운반선E/S Orcelle Cargo Carrier, concept model. No Picnic AB. Client: Wallenius Wilhelmsen Logistics. Sweden/Norway, 2005, to be completed 2025

차지 포인트 네트워크 충전소ChargePoint® Networked Charging Station, bollard. Peter H. Muller, Interform. Manufactured by Coulomb Technologies Inc. Designed United States, deployed United States and Europe, 2008-

영구 재생 오일 필터HUBB, Daniel Harden and Sam Benavidez, Whipsaw Inc, 2015

알스톰 트램웨이Alstom Citadis Tram, Alstom Design and Styling Studio, Alstom Transport. France, 2006-

환경친화적인 신재료

에코베이티브Ecovative. Eben Bayer, Gavin McIntyre, and Edward Browka, Ecovative Design LLC. United States, 2007-

PLMS 자연 분해 중합물PLMS Compostable Polymer, color samples and golf tee. Kareline Oy Ltd. Finland, 2007-

베르테라 테이블웨어VerTerra Tableware, Michael Dwork, VerTerra Ltd. United States, 2007-

아그리플라스트AgriPlast, Michael Gass, Biowert Industrie GmbH. Manufactured by aha Plastics, Lakape Plastics, and Biowert Industrie. Germany, 2008-

드래퍼, 시그날, 리노믹스, 스키마Drapper, Signal, Linomix, Schema, Designed and manufactured by Maharam. United States, 2007-

크라프트플렉스와 웰보드Kraftplex, Well Ausstellungssystem GmbH. Germany, 2009

콘투어 크래프팅Contour Crafting. Behrokh Khoshnevis, Center for Rapid Automated Fabrication Technologies. United States, initiated 1996

프로졸브ProSolve 370e. Allison Dring and Daniel Schwaag, Elegant Embellishments. Germany, 2009-10

아이스스톤-페이퍼스톤-듀럿IceStone, PaperStone, Durat, IceStone LLC. United States,
2009

더 나은 삶을 위한 지역 발전 ────────

굿위브와 오데가드GoodWeave and Odegard Rugs, Navaratna rug in amaranth red.
Stephanie Odegard, Odegard Inc. Manufactured by Ranta Carpets. United States and
Nepal, 2007

소용돌이 섬 컬렉션과 대나무 등Spiral Islands Collection and Bamboo Light. David
Trubridge, David Trubridge Design Ltd. New Zealand, 2008-

그린 맵 시스템Green Map System. Wendy E. Brawer, with Té Baybute, Beth Ferguson,
Eric Goldhagen, Yoko Ishibashi, Risa Ishikawa, Millie Lin, Carlos Martinez, Aika
Nakashima, Akiko Rokube, Andrew Sass, Alex Thomas, Thomas Turnbull, Dominica
Williamson, and Yelena Zolotorevskaya, Green Map System. Designed globally, 1995-

걸 이펙트 캠페인The Girl Effect Campaign, poster. Agency: Wieden+Kennedy.
Animation design and direction: Matt Smithson; additional designers: Julia Blackburn,
Paul Bjork, Jelly Helm, Steve Luker, Ginger Robinson, Jessica Vacek, Tyler Whisnand.
Production: Curious Pictures and Joint Editorial. Client: Nike Foundation. United
States, 2008

삼포르나 출라 스토브Sampoorna Chulha Stove, Philanthropy by Design Initiative.
Unmesh Kulkarni, Praveen Mareguddi, Simona Rocchi, and Bas Griffioen, Philips
Design. Manufactured by local NGOs and entrepreneurs. Partner: Appropriate Rural
Technology Institute. The Netherlands and India, 2008-

마항구(진주 수수) 탈곡기Mahangu [Pearl Millet] Thresher, prototype. Aaron Wieler and
Donna Cohn, Hampshire College, with the MIT International Design Development
Summit; team: Francisco Rodriguez; George Yaw Obeng, Technology Consultancy
Centre, KNUST; Brian Rasnow, Department of Applied Physics, California State
University; Thalia Konaris; Michelle Marincel in consultation with Jeff Wilson,
USDA-Agricultural Research Service, and Rolfe Leary, Compatible Technology
International. Designed United States and Mali, 2007-8

개량형 진흙 스토브Improved Clay Stove. Practical Action Sudan. Concept: Food and
Agriculture Organization of the United Nations and the Sudanese National Forestry
Corporation. Manufactured by Sudanese women networks. North Darfur—Sudan.
Sudan, 2001-

러닝 랜드스케이프Learning Landscape. Emily Pilloton, Heleen de Goey, Dan Grossman, Kristina Drury, Neha Thatte, Matthew Miller, and Ilona de Jongh, Project H Design. Clients: Kutamba School for AIDS Orphans, Bertie County Schools, and Maria Auxiliadora Primary School. Designed United States, built Uganda, United States, and Dominican Republic(not pictured), 2008-

마그노 목제 라디오Magno Wooden Radio. Singgih S. Kartono(Indonesian, b. 1968), Piranti Works. Indonesia, 2007

장애와 질병에 맞서는 건강 디자인 —————————

존 보청기Zōn Hearing Aid. Stuart Karten, Eric Olson, Paul Kirley(American, b. 1967), and Dennis Schroeder, Stuart Karten Design. Manufacturer and client: Starkey Laboratories Inc. United States, 2008

리플 이펙트Ripple Effect. IDEO and Acumen Fund. Partners: Jal Bhagirathi Foundation, Naandi Foundation, Piramal Water, Water and Sanitation for the Urban Poor, WaterHealth International, Kentainers, Maji na Ufanisi, PureFlow, and Umande Trust. United States, India, and Kenya, 2008-10

헬스맵HealthMap, Web site. Clark C. Freifeld, Children's Hospital Boston at the Harvard-MIT Division of Health Sciences and Technology and MIT Media Laboratory, and John S. Brownstein, Children's Hospital Boston at the Harvard-MIT Division of Health Sciences and Technology and Harvard Medical School. United States, 2007-

어드스펙스AdSpecs. Joshua Silver, Adaptive Eyecare Ltd. and Oxford Centre for Vision in the Developing World. Distributors: Education Ministry of Ghana, US Military Humanitarian and Civic Assistance Program. United Kingdom, initiated 1996, gauged version 2007

스누자 베이비 호흡 모니터Snuza Halo Baby Breathing Monitor. Roelf Mulder, Byron Qually, Richard Perez, and David Wiseman, …XYZ. Manufacturer and client: Biosentronics. South Africa, 2007-

오리오 메디칼-코드 오가나이저Orio Medical-cord Organizer. Martin O. Fougner and Jørgen Leirdal, Hugo Industridesign AS. Manufactured by Norplasta. Client: Inora AS. Norway, 2008

지속가능한 삶을 위한 오메가센터의 에코 머신Eco-Machine at the Omega Center for Sustainable Living. John Todd, John Todd Ecological Design. OCSL: Brad Clark,

Sarah Hirsch, Laura Lesniewski, and Steve McDowell, BNIM Architects. Client: Omega Institute for Holistic Studies. Rhinebeck, NY, 2008-9

그립 유리잔Gripp Glasses. Karin Eriksson, Karinelvy Design. Manufactured by Skrufs Glassworks. Sweden, 2008-9

생각을 바꾸는 커뮤니케이션

올 미디어 패턴All Media Wallpaper and Paintings. Mieke Gerritzen. The Netherlands, 2006-

LA 지진: 즉각 대응 캠페인LA Earthquake: Get Ready Campaign, The L.A. Earthquake Sourcebook. Stefan Sagmeister, Sagmeister Inc. Concept: Richard Koshalek and Mariana Amatullo, Designmatters, Art Center College of Design. Printed by Capital Offset Company Inc. United States, 2008-9

벤더 파워! 포스터Vendor Power! Candy Chang, Red Antenna. Client: Center for Urban Pedagogy. Author: Street Vendor Project. United States, 2009

물건들에 대한 이야기The Story of Stuff, sketchbook with thumbnail storyboards. Ruben DeLuna, Free Range Studios. United States, 2007-

폴스키 극장 배너Polski Theater Banners, Joanna Górska and Jerzy Skakun, Homework. Client: Polski Theater, Bydgoszcz. Poland, 2007-

녹색 애국자 포스터 프로젝트Green Patriot Posters. Michael Bierut, Pentagram. Creative directors: Ed Morris and Dmitri Siegel, The Canary Project. United States, 2008-

월드매퍼Worldmapper, Graham Allsopp, Anna Barford, Danny Dorling, John Pritchard, and Ben Wheeler, SASI Group, University of Sheffield, and Mark Newman, University of Michigan. United Kingdom and United States, 2009

이톤Etón FRX Radio. Daniel Harden and Sam Benavidez, Whipsaw Inc. Manufactured by Etón Corporation. Designed United States, manufactured China, 2014-

리스크 워치Risk Watch, Do You Want to Replace the Existing Normal? series, prototype. Anthony Dunne and Fiona Raby, Dunne&Raby, and Michael Anastassiades. United Kingdom, 2007

아름다움을 만들어내는 단순함

플루랄리스 의자Pluralis Chair. Cecilie Manz. Manufactured by Mooment. Denmark, 2009

t.e. 83 걸이식 램프Hanging Lamp. Christien Meindertsma. Manufactured by Ropery

Steenbergen for the t.e. collection. The Netherlands, 2009–

캐비지 체어Cabbage Chair. Nendo. Japan, 2008

클램프-어-렉과 노마드 테이블Clamp-a-Legs and Nomad Table. Jorre van Ast/Studio for Product Design. The Netherlands, 2008–

리턴 투 센더-장인 공예로 제작하는 에코 관Return to Sender Artisan Eco-Casket. Greg Holdsworth, Return to Sender Eco-Caskets. New Zealand, 2007–

후루마이Furumai. Kotaro Watanabe, Kinya Tagawa, and Motohide Hatanaka, Takram Design Engineering, and Taku Satoh, Taku Satoh Design Office. Japan, 2007–

이사벨라 스툴Isabella Stools, Free Range Furniture collection. Ryan Frank, Planet G Ltd. Manufactured by TOUCH. United Kingdom, 2008

메두사 램프Medusa lamp. Mikko Paakkanen, Studio Paakkanen. Manufactured by Saas Instruments. Finland, 2007

지속가능한 미래를 위한
디자인 관련 사이트

architecture2030.org

기후 변화의 위기에 대응하기 위해 건축가 에드워드 마즈리어가 2002년에 시작한 비영리기구. 온실가스 배출의 주요 원인인 건축 환경을 기후 위기의 주요 해결책으로 급속히 전환시키는 것을 목표로 삼는다. 2030년까지 화석 연료 사용을 제로화함으로써 탄소 중립을 달성한다는 2030 챌린지를 통해, 신축 또는 개축 건물들이 일련의 온실가스 감축 목표를 따르도록 제시하고 있다.

breeam.org

BREEAM (Building Research Establishment Environmental Assessment Method)은 세계에서 가장 오랫동안 널리 사용되어 온 건물 환경 평가 기법이다. 신축, 재정비, 사용 등 건물의 수많은 수명 주기 단계에 따른 환경 평가를 다룬다. 1990년에 설립된 이래, 55만여 건의 개발 인증 실적이 있으며 220여만 채의 건물이 평가 등록되었다.

c2ccertified.org

크래들투크래들 제품혁신 연구소는 2010년에 윌리엄 맥도너와 미카엘 브라운가르트 박사가 설립했으며, 사회와 환경에 긍정적 역할을 할 수 있도록 소비 제품 생산자들을 교육하고 자각시켜서 새로운 산업 혁명이 일어나게 하려는 비영리기관이다. 이 연구소의 크래들투크래들 인증 제품 기준은 디자이너와 제조업자에게 어떤 제품을 어떻게 개선하여 만들지에 대한 기준과 요구 조건을 제시한다. 크래들투크래들 인증마크는 소비자, 규제 기관, 피고용자, 산업 전문가에게 지속가능성과 지역 공동체를 위해 제조업자들이 지속적으로 감당해야 할, 확실하고 가시적이며 구체적인 확인 사항을 제공해 준다.

cfsd.org.uk

지속가능 디자인센터(CfSD: Center for Sustainable Design)는 현재 크리에이티브 아트 대학교가 있는 영국 남부 지방의 서리주 파넘에서 1995년에 시작되었다. CfSD는 제품과

서비스 개발에서 고려해야 할 환경·경제·사회 문제와 생태 디자인에 대해 토론하고 연구하는 기구다. 이 같은 활동은 연수와 교육, 세미나, 워크숍, 회의, 자문, 출판, 인터넷을 통해 이루어진다. 이 센터는 정보 교류의 장이자 지속가능한 제품과 서비스에 대한 혁신적인 생각의 진원지 역할을 하고 있다.

designcanchange.org

디자인이 바꿀 수 있다(designcanchange)는 지속가능한 지구의 미래에 대해 체계적이고 긍정적인 영향을 주기 위해서는 디자인 공동체가 함께 나서야 된다는 취지에서 시작된 비영리조직이다. 디자이너들이 거대한 변화에 일익을 담당할 수 있도록, 즉각 실행할 수 있는 일련의 기준들을 설정하고 사례를 제시하며 지속가능한 사고의 중요함을 전파하고 있다. 서명을 통해 취지에 동참하는 세계 각지의 디자이너들과 사업가들을 서로 연결해주는 네트워크를 제공하고 있다.

designersaccord.org

디자이너스어코드(designersaccord)는 전 세계 창조 공동체들이 지속가능성을 중심 과제로 다루도록 하기 위한 5개년 계획으로 2007년에 시작되었다. 디자인 회사, 대학교, 기업체의 수장들이 지식을 넓히고 나누기 위한 네트워크인 디자이너스어코드는 창조 공동체의 윤리 의식과 실무 그리고 책임감에 대해 논의를 진전시킬 수 있도록 도움이 되었다. 100여 개국의 50만여 명이 참여하여 60여 차례의 행사와 프로젝트를 진행한 바 있다.

designerswithoutborders.org

DWB(designerswithoutborders)는 상호 교류를 원하는 저개발국의 연구 기관들에 도움을 주기 위해 디자이너와 디자인 교육자들이 모인 컨소시엄이다. DWB의 자원봉사자들은 낙후된 지역 사회와 교육 환경의 발전을 위한 다양한 조언, 지도, 자문을 제공하고 있다. DWB는 마가렛 트로웰 산업 및 미술학교를 지원하기 위해 2001년에 우간다의 캄팔라에서 시작되었으며, 각 학교와 비영리기관들을 위해 기술 지도와 디자인 컨설팅을 하고 있다. DWB는 아프리카 내에 여러 협력 단체와 연결되어 있으며, 그 단체들을 위해 장비, 서적, 소프트웨어를 기증받아 지원하고 있다. 교육과 교과 과정 개발을 제공하기도 하고, 건물을 짓는 일을 돕거나 그저 점심 식사만을 지원하는 경우도 있다.

edra.org

EDRA(Environmental Design Research Association:환경디자인연구협회)는 1960년대의 DMG(Design Method Group:디자인 방법 그룹)를 모태로 하고 있으며, 환경 디자인 연구를 보다 진전시키고 널리 파급하기 위해 디자인 전문가, 연구가, 학생들이 함께 결성한 국제협회다. EDRA는 인간의 다양한 필요에 부응할 수 있는 환경이 무엇인지 제대로 알고 만들어내고 지지하기 위해 여러 분야의 공동체들이 함께 이론, 연구, 지도, 실습을 할 목적으로 설립되었다.

greenblue.org

그린블루는 기업체에서 지속가능한 제품을 생산할 수 있도록 과학과 자원을 지원하는 비영리기관이다. 인간의 활동은 지구가 수용할 수 있는 범위 내에서 이루어져야 한다는 신념하에 지속가능한 재료에 대한 경영 원리를 구축하고 상업적 회복 시스템을 마련하는 것을 사명으로 삼고 있다. 그린블루는 투명성 제고, 디자인 평가 툴 제시, 사용하고 난 재료의 교류, 학회와 강의실에 기반을 둔 교육 기회 창출, 교역 기관과 정부에 대한 관여, 자문 서비스 등을 제공한다. 과학자, 엔지니어, 디자이너, 기업 전략가들로 이루어진 그린블루의 팀은 수십 년간 지속가능성 분야에서 축적한 경험을 바탕으로 복잡한 과학 이론을 실제적인 경영 전략으로 풀어내어 활용하는 것으로 정평이 나 있다.

greendrinks.org

그린드링크스는 환경 분야에서 활동하고 있는 사람들이 매달 갖는 비공식적 모임이다. 구성원은 비정부기구, 학계, 정부 및 산업계에 몸담고 있는 사람 등 다양하다. 모임 때마다 새로운 사람들을 소개하고 연결함으로써, 늘 새롭고 유기적인 자발적 네트워크를 이루게 된다. 모임 자체는 매우 단순하며 틀에 매이지 않지만, 많은 사람들이 새로운 일자리를 구하거나 친구를 만들수도 있고 새로운 생각을 발전시키게 되는 계기를 갖게 된다. 1989년에 런던에서 에드윈 다체프스키, 폴 스코트, 이안 그랜트, 요릭 벤자민 등이 발기한 이래 2016년 12월 현재 서울을 포함하여 538개 도시에서 모임을 계속하고 있다.

idin.org

국제개발혁신네트워크(International Development Innovation Network)는 미국 MIT의 D-Lab이 진행하고 있는 프로그램이다. IDIN 네트워크는 전 세계 800여 개의 혁신 단체와 활

동가들이 국제 디자인개발 정상회의(International Development Design Summit)에 참석해서 저개발국의 지역 공동체와 함께 이룬 기술적 소산에 대해 서로의 경험을 나눌 수 있도록 연결하고 있다. 참가자들은 디자인 정상회의를 마친 후, 회의로부터 나오거나 자신들이 만들어낸 결과물을 보다 혁신적인 프로젝트로 진행하게 된다. 이들이 만든 프로토타입은 자금이나 연수, 그리고 멘토 제도나 작업 공간 등의 지원을 통해 차별화된 제품으로 디자인된다.

institutewithoutboundaries.com

IwB(Institute without Boundaries;국경 없는 연구소)는 2003년에 토론토의 조지 브라운 대학 디자인 학부에 설립된 연구소로서, 독특한 교육 실기와 전문적 연구 활동을 위한 학위 과정이자 작업장이다. 디자인 실무자들이 서로 협력하여 디자인 연구와 전략을 세우고 실천함으로써, 사회적 · 생태적 · 경제적 혁신을 이루는 것을 목표로 삼고 있다. IwB에서는 공공적이고 지구 전체를 위해 중요한 실제 프로젝트를 학생들과 교수진 그리고 산업계 인사로 구성된 전문가들이 교과 과정으로 다루고 있다.

japanfs.org

JFS(Japan For Sustainability)는 지속가능한 미래로 이어지는 동력이 되고자 2002년에 설립된 비영리기구다. 오늘날 황폐화되고 있는 지구 환경과 취약한 사회 구조 그리고 불안정한 경제 상황은 미래 세대의 지속가능성뿐만 아니라 현존하는 인간들 스스로의 생계와 공동체에도 위협이 된다. 기후 변화, 생물 다양성의 손상, 물과 식량 그리고 위기 등의 도전에 맞서 일본뿐 아니라 세계 각지에서 다양한 노력이 이루어지고 있다. JFS는 긍정적인 변화의 노력과 흔적들을 세심하게 추적하여, 더 나은 삶을 위한 변화에 관심을 가지고 있는 모든 사람들에게 전파하고 있다.

o2.org

o2 웹 사이트는 지속가능한 디자인에 관심이 있는 사람들에게 필요한 주요 정보와 자료를 전해주는 통로다. 네덜란드 디자인 연구원이 o2 네트워크와 협업을 통해 그 같은 자원을 만들어내고 있다. o2는 디자이너들과 기업가들이 지속가능한 제품과 서비스를 개발하기 위한 정보와 지식을 서로 나눌 수 있도록 지원하고 있다. o2의 목표는 디자이너들과 기업들 사이를 가로막고 있는 정보의 틈새를 이어주는 일이다. o2 글로벌 네트워크는 1994년에 설립되었으며, 여러 지역의 o2 그룹들과 중간 매개기관 그리고 개인

들로 구성되어 있다.

practicalaction.org

프랙티컬액션은 기술 공학의 힘을 활용하여 저개발국의 빈곤 문제를 타파하고자 하는 비정부기구다. 프랙티컬액션은 가난한 지역 공동체들이 가지고 있는 솜씨와 지식을 발휘하여 자신들의 생활을 존속시키면서도 주변 세계를 보호할, 지속가능하고 실용적인 해결 방안을 만들어준다. 4가지 주요 프로그램은 지속가능한 에너지, 식량과 농업, 도시 용수와 쓰레기, 질병 위험 감소 등이다. 프랙티컬액션은 기후 변화와 시장 불균형을 총체적 문제로 보고, 저개발국인 방글라데시, 케냐, 르완다, 페루, 볼리비아, 네팔, 스리랑카, 짐바브웨, 수단 등지에 지역 사무소를 두고 활동하고 있다.

projecthdesign.org

프로젝트 H 디자인은 2008년에 디자이너 에밀리 필로톤이 시작했다. 에밀리는 가구 디자인, 건축, 건설 부문에서 경력을 쌓았지만, 자신의 일과 지역 공동체가 연결되지 않고 있음에 자괴감을 느꼈다. 저금 1000불로 비영리 프로젝트를 시작하게 된 것은 다른 사람들과 실제의 사회 문제에 깊이 연관된 디자인에 많은 사람들이 참여할 기회를 만들어주기 위해서였다.

terreform.org

테레폼 ONE(Open Network Ecology)은 도시에 스마트 디자인을 보급시키려는 비영리 건축 그룹이다. 창조적인 프로젝트에 대한 후원을 통해 뉴욕시의 환경 가능성을 증명하고, 더 나아가서 세계 각지의 유사한 지역에 솔루션을 찾을 수 있게 하는 것을 목표로 삼고 있다. 사회 생태 디자인이라는, 보다 커다란 틀 안에서 연구하고 그것을 발전시키기 위해 다양한 분야의 전문가들이 모인 독특한 연구소다. 에너지, 교통수단, 기반 시설, 건물, 폐기물 처리, 음식, 물 등에 대한 지역 단위의 지속가능성 아이디어와 기술을 개발하고 있다. 이 새로운 연구 프로젝트는 디자인, 엔지니어링, 합성 생물학 간의 인터페이스로부터 유래된 분야다.

usgbc.org

미국 녹색 빌딩 위원회(usgbc)는 건물이란 사람들이 살며 일하는 건강한 장소로서 환경적으로 책임감과 효용성을 갖춰야한다는 점을 촉구하기 위해, 건물 산업 전반의 선구적

인 지도자들이 모인 미국 내 연합 단체다. 이들이 운영하는 녹색 빌딩 인증 제도인 에너지 환경 및 디자인 리더쉽LEED은 건물과 공동체를 계획, 구축, 유지, 작동시키는 방식에 대한 사람들의 생각을 바꾸고 있다. LEED는 가정에서 기업체의 사옥에 이르기까지 모든 건물의 모든 개발 단계에 적용된다. LEED 인증을 받으려면 몇 가지 분야의 지속가능성 문제를 충족시켜야 하며, 인증/실버/골드/플래티넘으로 레벨이 나누어져 있다.

worldgbc.org

세계 녹색 빌딩 위원회(World Green Building Council)는 1백여 개국 이상의 국가별 녹색 빌딩 위원회가 연결된 네트워크로서, 녹색 빌딩 시장에서는 세계에서 가장 큰 국제 조직이다. 2002년에 설립된 이래로 새롭게 출범하는 국가별 GBC들이 보다 강력한 조직력과 지도력을 공고히 할 수 있도록 운영 방법과 전략을 지원하고 있다. WGBC는 환경친화적인 건물이야말로 탄소 배출을 줄일 수 있는 길이라는 믿음을 가지고, 각 국가의 GBC들이 녹색 빌딩 같은 지역 활동과 기후 변화 같은 범세계적 이슈에 관심을 가질 수 있도록 녹색 빌딩 시장의 외형을 키우고, 국가별 GBC간의 협력을 도모하고 있다.